Guide to

TRPG 遊戲設計

TRPG Graphic Design

Introduction

Have you ever played a tabletop role-playing game (TRPG)? In the opening scene of the Netflix drama "Stranger Things," Mike and his friends are playing Dungeons & Dragons (D&D), a classic TRPG. While some may believe that these analog games, which take place in the 80s and rely on tabletop figures, dice, and rulebooks, have been replaced by computer RPGs that appeared around the same time, TRPGs - the origin of these games - spread throughout Japan in the late 1980s and continue to be played today as a unique game style.

In recent years, with the rise of online sessions and distribution, especially with the spread of telework, both the tools and works have undergone remarkable development. However, the most important characteristic that has not changed is that both the game master and players are flesh and blood, and the game is played through "free verbal exchange" such as voice and text.

TRPGs are stories created through conversation, and at the same time, they are an opportunity for players to become the creators of their own stories. While there is no set formula, the techniques are open, and anyone can become a creator if they wish. While only a small portion of this can be captured and conveyed at this point, the role of this book is to respond to the evolving interest in TRPGs and design, and to help those who are creating, especially those who want to design on an independent basis.

Additionally, we take a big look at the Murder Mystery genre, where online sessions are booming at the same time, and where the essentials of design can be applied. We dedicate this book to our comrades who see new possibilities in these fascinating and interesting genres and who are shaping the future together.

前言

你有玩過TRPG嗎？

在Netflix的網路劇《怪奇物語》開頭，主角麥克和朋友們玩的遊戲，就是經典的TRPG《龍與地下城（D&D）》。故事的舞台是1980年代，儘管有人可能會懷疑，這種用桌上的小模型當棋子、依靠骰子和規則書進行的實體RPG，當時不應該早就被同一時期問世的電腦RPG取代了嗎？但TRPG身為電腦RPG老祖宗，其實直到1980年代後半才開始在日本普及，並發展成獨立的遊戲模式，傳承至今。

近年，受惠於網路直播和線上跑團的興起，特別是遠距辦公的普及，TRPG在工具和作品方面都出現長足的發展。但其最大的特質並未發生改變，依然是由活生生的人類扮演玩家和遊戲主持人，透過語音或文字等「自由的言語交流」來推進遊戲。

TRPG是一篇透過對話來創造的故事，而遊玩者在遊玩時也有機會成為創作者。

TRPG沒有固定的公式，技術更是開放的，是個任何人只要有意願的話都可以成為創作者的舞台，就連此時此刻，不斷有各種新的故事和設計呱呱墜地。雖然目前只能萃取和傳達其中的一小部分，但我希望本書能回應人們對不斷進化的TRPG及其設計日益高漲的興趣，並幫助那些正在從事創作的人，特別是那些想要設計遊戲的人。

同時，本書也用了不少篇幅介紹跟線上跑團同時興起、流行的謀殺推理遊戲。因為此類遊戲的設計重點跟現代TRPG存在共通之處。

我們希望將本書獻給在這些迷人而有趣的領域看見新的可能性，並與我們一同開拓未來的同志。

Contents

Chapter 1.
設計的基礎

Chapter 2.
設計的重點

Chapter 3.
設計的點子

Chapter 4.
謀殺推理遊戲的設計

✿ TRPG的現在

　　開頭介紹的《龍與地下城》（以下簡稱D&D）是在1974年上市的史上第一款RPG，產品至今仍不斷推陳出新，被全球玩家遊玩。雖然日本是在1980年代才引進這款桌上遊戲，並將它翻譯、改編成日本版，但早在此之前，儘管不像現在這樣風行，受到D&D影響而誕生的《創世記》、《巫術》等奇幻設定的電腦「RPG」就已經開始在一部分的玩家之間流傳。

　　此後，為了跟瞬間爆紅的《勇者鬥惡龍》等電腦RPG（CRPG）做出區別，人們開始將D&D這類RPG稱為「桌上角色扮演遊戲」，簡稱「TRPG」。在英語圈，TRPG有時又叫TTRPG，即「Table Top Role-Playing Game」的縮寫。但無論使用哪種名稱，指的都是「大家坐在桌前，以對話方式進行的角色扮演遊戲」。

　　所謂的「角色扮演」，即是扮演一個想像出來的角色。玩家不僅要為這個角色設定戰士、法師、牧師等職業與名字，還要自己創造角色的性格以及各種獨有的設定，讓角色栩栩如生地在虛擬的世界中活動。

　　在TRPG中，我們需要規則書來定義遊戲的世界觀和遊戲系統，並準備劇本來設定故事走向。然後，再由遊戲主持人（俗稱Game Master或Keeper）根據規則書和劇本引導故事進行，由玩家控制各個角色在世界中活動，時而透過擲骰子決定行動的成敗，創造出只屬於那個角色的獨特故事。

　　以這套由《D&D》建立起來的遊戲模式——由主持人推進故

事，多名玩家扮演不同角色，通過對話、探索、戰鬥創造出獨一無二的故事——為基礎，人們創造出了各式各樣的TRPG。

　　在官方透過實體包、書籍、網站公開規則書後，玩家們接二連三地基於各個系統創作劇本、繪製自己所扮演之角色的插畫，發展出充滿創造力的文化。同時，圈內也出現一群喜愛觀看以戲劇劇本形式紀錄遊戲過程——「Replay」的人，根據Replay改編的知名小說也廣受歡迎，其中更有如《羅德斯島戰記》和《劍之世界》這種改編成動漫畫的作品。這些作品不僅促進了日本奇幻作品的興盛，也吸引了更多人遊玩TRPG。

　　現在，愈來愈多人不是真的圍坐在桌子旁，而是透過網路遊玩TRPG，因此也催生了許多專為網路跑團而設計的系統和劇本。隨著在網路觀看遊戲直播的文化日益盛行，很多從未看過Replay和跑團直播的人們也開始有機會認識TRPG，相信今後TRPG的人氣還會愈來愈高。

　　提到RPG的王道世界觀，相信多數人第一個想到的都是劍與魔法的壯闊奇幻史詩吧。但就跟大多數遊戲一樣，TRPG其實也分成各式各樣的主題類型，比如日式驚悚、科幻、近現代解謎，甚至還有單純體驗日常生活的種類。

　　在為數眾多的TRPG中，日本最流行的是由霍華德·菲利普斯·洛夫克拉夫特等作家共同創作、以克蘇魯神話為基礎的《克蘇魯的呼喚》系列。《克蘇魯的呼喚》是一款有許多俗稱神話生物的虛構生物登場的驚悚RPG，但在許多二次創作的劇本中完全沒有這類生物，甚至還有一點也不驚悚，純粹是喜劇的劇本。不過，官方規則書也明確寫道「只要承襲洛夫克拉夫特的風格即可，不一定要沿用克蘇魯神話的世界觀」（節錄自TRPG《克蘇魯的呼喚》）。正如洛夫克拉夫特的小說作品，TRPG直至今日仍刺激著人們的想像力，肯定自由創作的精神，不斷孕育著新的故事和創作。

TRPG的系統

現在坊間能玩到的TRPG遊戲系統，大多透過規則書等文件來定義基礎世界觀與判定行動結果用的資料。如果無法決定要玩哪個劇本，也可以先從自己感興趣的世界觀系統開始找起。這裡介紹的世界觀類型只是其中的一部分。

神話、驚悚

驚悚類型通常是透過超越人智的怪物或超自然現象，喚起人們的恐懼。其中以小說家H. P. 洛夫克拉夫特等人創造的克蘇魯神話為題材，由美國遊戲公司製作的TRPG《克蘇魯的呼喚（Call of Cthulhu）》（1981年），至今仍持續推出新版本，尤其以第6版之日文翻譯版《克蘇魯神話TRPG》與第7版《新克蘇魯神話TRPG》備受歡迎。而其他以克蘇魯神話為模板的TRPG，還有英國的《克蘇魯迷蹤（Trail of Cthulhu）》、瑞典的《Kutulu》等等，也皆有推出日文翻譯版。至於日本的驚悚TRPG，則有以妖怪、怪異、都市傳說和靈異現象等超自然事件為題材的《Emo-klore TRPG》，以及在乍看平凡的世界中，懷有祕密的人們被捲入奇詭事件的《inSANe》等等。

奇幻

有劍士與魔法師，一邊探索一邊跟龍等怪物戰鬥的冒險，奇幻主題可說是現在遊戲文化的王道。奇幻主題的遊戲包含了堪稱TRPG老祖宗的《D&D》，在日本則有改編自《D&D》的《羅德斯島戰記》，以及由Group SNE製作的《劍之世界RPG》系列等等，這些作品引領了初期TRPG的人氣，且至今仍有許多人遊玩。而後來又出現了《Arianrhod RPG》、《記錄的地平線TRPG》等眾多不同系統，另外也有不少如《黑暗靈魂TRPG》、《歧路旅人TRPG》等從CRPG改編而來的TRPG。此外，奇幻主題底下還包含了從《戰錘RPG》等王道世界觀衍生而來的黑暗奇幻，以及化身擁有靈魂的人偶展開冒險的童話奇幻《Starry Doll》等等，從硬派到可愛一應俱全。

科幻

科幻類型的遊戲始於1977年在美國上市的《旅行者》，以遙遠未來或平行世界為題材。底下又可細分成賽博龐克、蒸氣龐克、反烏托邦等各種風格。此主題的遊戲有舞台設定在1980年代，玩家要化身少年少女解開神祕科學設施「The Loop」所在的小島之謎，由瑞典公司發行的《The Loop》；以電影作品為原型的虛構世界發生具現化、繼而改寫現實，而玩家們要設法解決這種「虛構侵蝕」現象的《虛構侵蝕》；以及在因「第四次企業戰爭」而荒廢的「紅色時代」中，在名為夜之城的巨大都市中冒險的《電馭叛客RED》等等。

動作

以戰鬥等動作元素為主軸的類型。包含以生活在現代的忍者為題材的《忍神》；扮演潛伏於現代社會的超能力者的《雙重十字》；以硬派槍戰和電影式動作場景為賣點的槍戰動作TRPG《Gundog Revised》等等。此外，也有動作結合科幻或動作結合驚悚的類型，比如以地球發生巨大災變後的近未來都市為舞台的《Tokyo N◎VA》，就不使用骰子而用撲克牌進行行動判定，可讓玩家享受到出牌決策的樂趣。

其他

除了以上類型外，還有扮演擁有「變化」能力、可以化身成人的動物，在令人懷念的鄉下小鎮體驗各種溫馨故事的《ゆうやけこやけ（暫譯：夕色染空）》；最多只限2人遊玩的搭檔偵探遊戲《フタリソウサ（暫譯：二人搜查）》；由擁有表裡兩面的角色透過對話和演技推進故事的《ストリテラ（暫譯：Story-teller）》等等，各國的TRPG設計者們接二連三地創造出不同類型的TRPG。另外，更有為了讓玩家可以輕鬆遊玩TRPG而完全只由卡片組成的《のびのびTRPG（Novi Novi TRPG）》系列這種用同一套系統橫跨多種類型的作品。

TRPG的劇本

在TRPG中，通常需要挑選跟各遊戲系統搭配的劇本來遊玩。其中有些遊戲的劇本跟規則書是一體的。而依照系統的自由度不同，有些遊戲會在劇本中設定具體的舞台或故事。TRPG的劇本有很多種類型和特徵，這裡介紹其中一部分。

封閉型

　　所謂的封閉型劇本，指的是以封閉的空間或區域為舞台的劇本。比如沒有出口的房間、被封閉的設施、海上的客輪、被大雪封閉的雪山等狹義或廣義的密室狀態。由於這類劇本跟地下城一樣只能在有限的範圍中探索，因此行動目的通常簡單明瞭，比如「逃脫」，故事也大多比較單純。而如果舞台是有限的區域，但並非完全的密室，可以進行一定程度的移動，需要依照故事進展改變或擴展探索範圍的話，有時又稱為「半封閉型」。

開放型

　　跟封閉型相反，是以開闊／開放的空間或區域為舞台的劇本。玩家可以到處移動，所以攻略順序的自由度很高，故事也大多是可以即興發展的類型。其中可探索國家或都市的一部分的開放型劇本又叫「城市劇本」，通常可以使用交通工具在城市內移動、與他人碰面、在圖書館查資料等等，採取跟日常生活一樣的行動。但如果要完全攻略整片廣大的地圖，遊戲時間就會變得很長，因此也有些遊戲會縮限範圍，採用「半城市、半封閉」的設定。

一對一、單人型

　　「一對一劇本」或「單人型劇本」，一般是指只需1名玩家跟GM，或是不需要GM就能遊玩的劇本。跟常見的TRPG不一樣，這類劇本雖然存在不能跟其他玩家交流或合作的缺點，但遊戲形式讓角色可以深入劇本的世界，把焦點放在個人上，描寫角色的成長與內心世界，依照故事的發展也可能耗費大量的時間。單人型劇本大多是由PC一人推動故事，適合不在意遊玩時間或希望遊玩時不受周圍干擾的玩家。CoC的一對一劇本是採用深挖KPC（由KP製作的角色）和PC（玩家製作的角色）的關係的形式，由2個人來推動故事。在一對一的環境下，GM更容易輔助遊玩者，玩家也能更快熟悉規則和系統，而且玩家行程的調整也相對容易，因此很適合初學者或排斥團體遊戲的人。

戰役型

　　戰役型劇本是由多個章節連接組成的長篇故事，採用需要分成數次跑團才能完成整個劇本的遊戲形式。從短期內就能跑完的快節奏劇本，到需要超過1年才能跑完的長期劇本等種類廣泛，角色也會隨著章節不斷累積經驗和成長。戰役型劇本除了短期的目標和事件外，還會提供長期的目標和終極的謎團。由於玩家可以持續使用同一個角色遊玩，因此隨著故事推進，角色可以取得新的能力或道具，並運用它們面對更強大的敵人或困境。這類劇本的魅力在於玩家可以切實感受到自己角色的成長，同時品味劇本整體的主題以及角色之間的關係。雖然有著很難協調各個參加者行程的缺點，不過相對地，這類劇本可以提供很強的故事沉浸感，讓玩家跟自己的角色建立很強的連結，並享受到協力解決難題的成就感。

協力型／PvP與祕密HO

　　「PvP（Player versus Player）」指的是玩家之間的對抗，而反過來玩家之間協力合作、共同完成遊戲的玩法則稱為「協力型」。在PvP劇本中，玩家們通常會被分配到敵對的組織中，或是需要互相鬥智……等等，玩家之間的目標是對立的，可能需要彼此競爭。玩家有時會被賦予各自的目標或者不能與他人說的祕密，這些設定通常也會記載於祕密HO中。有些遊戲會在劇本簡介中直接寫明有無PvP元素，也有些需要玩到特定階段才會揭露。不過，某些劇本雖然含有PvP元素，但可以透過玩家的選擇來迴避PvP。另外，TRPG基本上都是由玩家通力合作來建立一個世界，因此不論是協力型劇本還是PvP劇本，玩家都需要透過角色扮演讓其他角色能夠理解自身角色的行動，繼而推動故事。

TRPG的遊玩方式

TRPG是溝通型的角色扮演遊戲。參與者要合作建構故事，運用自己的技能或能力，一邊分享資訊、相互對話與交涉，一邊使用骰子等道具判定行動的成敗。以下將舉例介紹幾種常見的玩法。

系統、劇本的挑選

選擇想玩的TRPG系統與劇本。在參考公開的作品世界觀或設定時，最好也評估一下所需的遊玩時間。有時就算是短時間的劇本，語音跑團也會超過1小時，而文字跑團的話更得花上數倍的時間。

決定遊戲主持人和玩家

遊戲主持人（GM）是負責推進故事的人，而玩家負責扮演故事中的主要角色。GM必須要深入了解故事和舞台設定，因此得熟讀劇本、管理登場人物（NPC）、確認進行步驟、調整或解釋規則等等，做好事前準備。而玩家要募集可在同一時段聚會的成員，並跟GM協調時間，決定跑團期程。

選擇參考資料與製作角色

在可以自選Handout的劇本中，玩家需要依據自己選擇的HO製作要扮演的角色。此過程需要根據規則書的規則來設定角色的能力值、技能、裝備等，再填入角色卡中。此外還要想好角色的背景與性格，並模擬自己的角色會如何思考、採取何種行動，如此一來才能更好地進入故事的世界。角色卡需在遊戲開始前交給GM，而GM在確認過角色卡後，會提供玩家意見，並調整遊戲的平衡。

開始跑團

在GM完成劇本的開場說明後，緊接著便開始遊戲。玩家要一邊扮演自己的角色（RP）一邊推進故事。GM會依照故事的進行替玩家解釋當前狀況，而玩家要思考自己的角色會採取何種反應與行動，並告訴GM。接著GM會描述玩家的行動結果或預想可能發生的結果，然後玩家再根據結果讓角色採取下一個行動……如此反覆推進。

故事的進行

為了達成HO上指明或故事進行中發生的目標，玩家會在過程中經歷戰鬥或交涉等各種情境。劇本上雖然寫有大致的劇情，但故事會依照玩家的選擇和行動而改變。遊玩時請積極跟其他玩家或GM溝通，一邊分享你對故事或自身行動的想法與點子，一邊推動故事吧。

行動判定

玩家決定要採取的行動後，GM會負責判定該行動是成功或失敗。大多數的TRPG會用骰子的點數結合角色的能力值或技能進行判定，而判定方式則以規則書為準。

結束跑團

當故事抵達某個特定終點，或是角色達成自己的目標後，跑團就正式落幕。接著GM會總結故事的始末，玩家則要思考角色在故事結束後的未來，或是用經驗值讓角色成長。

會後討論

跑團結束後，參加者可以分享自己對故事的感想、回顧角色的行動，或是討論下一次跑團的計畫。

TRPG的準備工作

TRPG只需要找到時間和成員,無論線上還是線下都能遊玩。對於線下跑團,你需要準備一個可以跑團的空間;而線上跑團,則需要準備能流暢運行跑團工具的電腦設備和網路,語音跑團的話還需要準備耳機和麥克風等設備。

規則書、補充包

首先要準備想玩的TRPG的規則書,並依照需求加購俗稱補充包的擴充資料集。規則書上會記載遊戲的世界觀、系統、規則、角色的製作方式、角色卡的範本等等。規則書可以人手一本,也可以由GM熟讀後再統一替玩家說明,重點是必須檢查和弄懂遊玩的事前工作。由於每套系統的規則書都不一樣,因此每玩一套新系統都必須重買,但若想重複遊玩,玩家最好自行購買才符合禮節。

劇本

遊玩時的劇本。GM要預先熟讀劇本發展,確認故事、背景設定、登場人物、事件、謎題、目標等資訊,構想故事要如何進行。如果是以玩家身分購買劇本,須注意不要翻閱公開資訊以外的劇本發展,並向GM確認製作角色時應考慮哪些事情。

角色卡

記錄玩家所扮演的角色資訊的資料表。表格形式依照規則書規定,記錄角色的姓名、職業、年齡、能力值、技能、裝備等等。雖然在線上有能填寫、保存角色卡的工具,或是具備一鍵分配角色能力的功能,但新手很難預測劇本發展來調整平衡。請在遊戲開始前完成角色卡,並預先交給GM檢查。GM會依照角色卡調整遊戲的平衡。

骰子

在TRPG中,一般會使用骰子來決定行動的成敗或效果。最常用的是6面骰或10面骰,但有些系統可能會需要特殊的骰子。骰子也可以用線上工具或App等代替,但如果你很講究的話,也可以訂製原創的多面體當骰子。如果附上骰盤的話會更方便。

筆記用具

要準備用於填寫角色卡,以及在遊戲中做筆記的工具(最好是可以擦除的書寫用具)。線上跑團的話可以用筆記軟體代替。

參考資料

GM的手邊最好隨時備有世界觀、各場景、NPC或怪物的資訊,而玩家則應準備好可以隨時確認、補充角色詳細設定的資料。

地圖與棋子

某些TRPG會附上可將遊戲狀態視覺化的地圖或角色模型。這些道具可讓玩家更輕易了解角色的位置關係和狀況。也可以用傳統桌遊用的棋子來代替。在線上跑團時,則通常會準備角色的立繪,或是場景的參考圖片。

BGM、音效

運用合適的配樂或音效,可以提高遊玩的沉浸感,讓氣氛更熱絡。有些劇本會內附音樂素材,但網路上也有很多可以輕鬆下載使用的BGM和音效,GM可以自由依照主題或場景搭配喜歡的素材來用。

飲料和零食

有時跑團時間會持續數小時,因此參加者可以自己準備飲料或零食。線下跑團時則可提前確認場地能否飲食。另外,跑團不用勉強一次跑完,可以適當地在中間插入休息時間。

TRPG術語集

GM／KP

Game Master和Keeper的縮寫。即負責主持TRPG的人。有時也稱為DM（Dungeon Master）、SD（Session Designer）等。

PL

Player的縮寫。即玩遊戲的人。

PC

Player Character的縮寫。即由PL製作、操作的角色。在CoC中稱為「探索者」，在Emo-klore中稱為「共鳴者」。而不由PL操縱，由GM操縱的角色則稱為NPC（Non-PC），由KP準備的NPC則叫KPC。

RP（Role-play，角色扮演）

在遊戲內PC的言行。即玩家根據PC的人格、經歷、立場等來扮演這個角色。

角色經歷

角色的出身以及至今為止的人生經歷。

規則書

定義了遊戲系統的TRPG本體。書內記載了遊戲進行的規則。

補充包

擴充規則書的補充資料集。可針對特定資訊加深知識。

Replay

TRPG實際跑團過程的紀錄，或是根據某場跑團紀錄改編而成，讓其他人也能收看或閱讀的故事。包含影片、小說創作等型態。

劇本

包含了角色們冒險的舞台設定、過程中遭遇的事件內容、透過這些事件講述的故事劇情的統整資料。

戰役劇本

共用同一世界觀和登場人物的多個劇本集。玩家需要打通各個劇本來推進戰役的故事，因此原則上各劇本會使用相同的PC或有關連的PC。

CoC

作品《克蘇魯的呼喚（Call of Cthulhu）》的縮寫。泛指劇本建立在克蘇魯神話上的TRPG系統。

房規

GM在該劇本內自行增加的特殊規則。又或是該GM在自己主持的跑團活動中共用的特殊規則。

跑團

即遊玩TRPG的意思。通常跑完1個劇本稱為1團，但有時1團可能會分成好幾次跑完。預告並組織跑團活動則稱為「開團」。

通關

即完成劇本。如果已經玩過某個劇本，就可以說「通關某某劇本」；還沒玩過的話則叫「未通關」。

帶團

當GM的行為稱為「帶團」。從PL的角度則是「跑團」。兩者皆是遊玩TRPG的意思。

網團／面團

線上跑團、線下跑團的簡稱。線上跑團通常使用通訊軟體和線上跑團工具。而線下跑團則是PL實際聚在同一空間內，以面對面的方式進行。

線上工具

透過網路使用的跑團工具。除了基礎的聊天功能外，通常還附帶擲骰、在地圖上移動棋子以及顯示角色卡等功能。

語音團／文字團

語音跑團、打字跑團的簡稱。由線上跑團細分而來，有些跑團會同時運用語音對話和打字，也有些只用文字不用語音。而線下跑團基本上都是面對面，所以沒有語音、文字之分。

親友團／野團

親友團指的是在朋友或熟人等固定社交圈內舉辦的跑團活動。而野團則是任何人都能報名參加，對外公開募集成員的跑團活動。

突發團

沒有事先預告，即興在當天（或是很近的日期）舉行的跑團活動。

擲骰

投擲骰子，再依照骰出的點數判定行動成功與否，或決定傷害數值。

成敗判定

判定角色能否成功做出某個行動。通常會預先設定好成功值的標準，再由擲骰的點數判定是否成功，但有時也可能由GM臨時設定成功值。

1d100

即「擲1個100面骰」的意思。「d」是骰子（dice）的簡稱。比如擲1個6面骰寫成「1d6」。

大成功／大失敗

擲出骰子的最高點數就叫大成功，相反地擲出最低點數則叫大失敗。大成功時，PC可以額外取得比平時更多的有利情報或更好的結果；而擲骰大失敗的話則會受到額外傷害，或是無法取得情報。英語分別叫「critical」和「fumble」。

HO

Handout的縮寫（譯注：此為日本TRPG社群創造的和製英語。中文圈一般直接用英語「Handout」或沿用日文圈的簡稱「HO」）。劇本負責規劃有關整體故事推進的內容，而HO則大多負責記錄跟玩家所製作之角色的設定有關的內容。通常每名PC都會配發1份HO，屬於提供給PL的事前資料。HO的內容包含了角色的職業、思想、處境與立場、在故事中的功能、動機、目的等等。雖然不同劇本的角色製作自由度各不相同，但基本上PC都必須符合HO記載的內容。

祕密HO

對其他PL隱藏，只屬於該PC的祕密資訊。有些遊戲的目的就是要設法讓這些資訊藏到最後，也有些劇本把祕密HO的揭露當成使進程白熱化的元素。祕密HO的功能因TRPG的性質而異。跟沒有保密元素的遊戲相比，有祕密HO的遊戲通常更耗費腦力。

繼承

將以前製作並在其他劇本中使用過的PC用於另一個劇本。這麼做可能會讓劇本產生矛盾，因此最好事先跟GM討論。有些劇本不允許繼承角色，這類劇本通常會註明「只限新角」。

角色製作

即製作PC的意思。雖然在多數場合，角色的能力值是用擲骰決定的，但也可以再加上PC原有的設定，使角色更豐富有層次。

角色卡

寫有角色的能力值、技能、持有物、人格、經歷等設定的表格。有時又簡稱「CS」。通常規則書內會隨附角色卡的範本，此外網路上也能找到可製作、保存、分享角色卡的工具。

技能

PC的能力、參數。主要用於判定角色的行動成敗。不同角色職業可學會的技能種類各不相同，某些劇本可能會存在不可或缺或特別推薦使用的技能。

SAN值／理智值

克蘇魯神話主題的TRPG中使用的PC參數之一。在這些遊戲中，角色除了HP（體力）之外，在受到精神打擊時還會失去SAN值。角色SAN值減少後將會陷入瘋狂（精神錯亂），甚至可能導致遊戲結束。

Lost

即PC失蹤或死亡。「高Lost」是指這個劇本有很高的機率會發生Lost，很多遊戲也會在事前提醒玩家。

生還

即PC活著通關劇本的意思。

遊戲盤

用於角色的棋子、立繪、地圖、道具等的盤面。一般由GM準備，但有些劇本會附上遊戲盤。

立繪

遊戲中登場人物的插圖或形象，有時還可能存在不同表情的「表情差分」或不同服裝的「服裝差分」。雖然也有些遊戲會內附立繪，但大多是由參加者自己準備。除了自己親手畫之外，也有些人會使用免費素材、用立繪生成工具生成或者委託專門畫立繪的畫家幫忙畫。但TRPG並不一定需要立繪才能遊玩。

Trailer

用於宣傳劇本的影片、插畫或圖片。有些廣告只包含標題、視覺圖以及宣傳標語，也有些會直接透露劇本的簡介和規則。通常會發表在社群網路或宣傳網站上，用來塑造作品的印象。

靜態宣傳圖

日文圈的專有名詞，指用於傳達遊戲氛圍或特定場面的插畫或圖片。原文寫做「スチル」，源自「スチル写真（靜物攝影）」一詞。這個詞在日文中原指拍攝某一瞬間的圖片，為動態影像的反義詞。後被引申指從遊戲場面中截取出來的靜態影像。

設計的基礎

Chapter 1

聽到設計兩字，人們很容易聯想到使用設計工具進行的有形設計，或是從發想到產出有形結果的思考過程。本章我們會先分解設計TRPG的過程中會接觸到的元素，再介紹設計TRPG時會遇到哪些困難，以及可以採用的設計途徑。

✦ 設計的組成元素 1 ✦

實體版

本節我們將介紹TRPG中常見的實體設計元素。雖然下面借用了某個真實的劇本集進行介紹，但TRPG的構成和組合是自由的，並不僅限於此。同時也並非一定要用書的形式。請先認識幾種常見的元素後，試著自己加入一些變化。

範例製作、提供：喪花

規格

請依想做的內容和預算找出平衡點。看是要用A5還是B5的大小、用平裝本還是精裝本、用線裝還是膠裝、封面和內文要用哪種材質、要不要加上燙金或軋型等加工。

標題

標題是最有得聊的一大設計元素。動畫、遊戲、漫畫等娛樂作品的標題文字中通常凝縮了各式各樣的元素。另一方面，從書名的角度來看，也可以直接使用既存的字體。

封面插圖

裝訂時用的配圖、封面圖等。由於書本普遍都是長方形，因此你可以挑一張豎長當封面，或是挑一張從封面延伸到封底的橫長圖，然後將畫面主題放在封面位置。封面圖最好能表現出作品的核心概念。

書背

當內文超過一定頁數時，書本就會出現書背。當書背寬度達到4mm以上時，就可以在書背處塞入標題等設計。一本書的背幅由內文用紙的種類、書皮厚度、頁數決定。

封底

拿起書後翻過來時看到的那一面。如果封面是一本書的臉皮，那封底就是臉皮底下的真面目。這裡的設計通常會放入跟封面相關的視覺圖、目錄綱要、開場介紹、概要等元素。

封面

在商業出版中俗稱本體封面，有時封面外還會再包上帶折口的書衣。即使沒有任何插圖，依然能以標題為主元素，利用色塊和字體排版設計封面。

構成

要想設計出實體本獨有的體驗，除了要凸顯實物的魅力外，還應該讓書成為具有多種功能的結構物。這種體驗有入口跟出口，無法像數位版那樣輕易地更新升級。因此設計要非常小心整體的平衡和流程。

書名頁

書名頁通常會印上標題，位於書中的p1、p3等位置。使用由前頁、本頁組成的雙書名頁，或是跨頁書名頁是很有效的設計。有時書名頁會夾在扉頁跟卷首插圖中間，成為開場流程中用於導入標題的頁面。

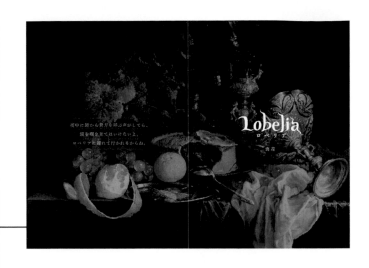

目錄

當一本書中同時存在許多功能各異的內容時，就需要在卷首放入目錄扮演導航的角色。目錄可以幫助讀者掌握內容的排序，並知道翻到哪裡才能直接找到需要的資訊。

引言

目錄從左頁或右頁開始都沒有問題，而當目錄只用一頁就能列完時，目錄的對頁就可以用來放序文、概要、中書名頁等內容。除此之外把大綱或宣傳標語放在這裡當成引子也很不錯。

贈品

既然都做了實體書，不妨再附上一些小贈品。除了明信片和書籤外，也可以做一些可以小量生產的小玩具。除了可以討好讀者，也可用於盈餘管理，是很方便的道具。

下載內容

需購買實體書不代表遊戲只能線下遊玩。很多遊戲會在卷尾提供URL或密碼，鼓勵玩家去下載劇本的PDF、線上用的素材或是線下用印刷資料等附贈的下載內容。

Ch.1-1-2

數位版

本節將介紹TRPG中常見的數位版設計元素。雖然下面借用了某個真實的劇本集進行介紹，但TRPG的構成和組合是自由的，並不僅限於此。遊戲的本體永遠是劇本。請自己思考如何視覺化劇本中的世界，一邊享受這個過程，一邊尋找屬於你的答案。

範例製作、提供：喪花

標題視覺設計

放在封面的位置。由標題本身跟整頁的視覺設計結合而成，除了要能給予玩家視覺上的衝擊力外，標題和背景還必須互相襯托。請在不劇透的範圍內帶出遊戲內容，適度挑起玩家的期待感。

Trailer

這個詞的原義是指用來簡介本篇內容、宣傳作品的預告片。而TRPG圈中也常常會製作影片來宣傳遊戲，但在本書中，trailer指的是放在社群網路或宣傳網站的門面上上傳，印有宣傳標語等元素的圖片。

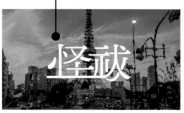

開場

引導玩家進入遊戲的部分。通常只用來介紹劇本最能勾起玩家興致的標語或開頭大綱等故事的精髓部分。請根據你希望玩家優先從哪裡讀起、希望在玩家心中留下何種印象來控制用詞的強弱，並引導玩家的視線。

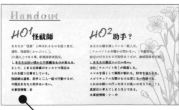

Handout

在遊戲開始前發給玩家，讓玩家知道自己要扮演何種角色的設定資料，是需要創角的TRPG特有的要素。Handout常簡稱為「HO」，設計時應按角色的職責分類，讓人一眼就能抓到重點。

章節標題

當劇本是由多個篇章組成的戰役時，劇本標題底下還會有章節標題。如果打算替每個章節都準備一張trailer，設計時要注意每張trailer都應該跟大標題有所連結。

遊戲盤

這裡用線上跑團工具「CCFOLIA」的設計為例。盤面由背景、前景、選單、圖標、棋子的放置區、地圖等圖片素材組成。此外還能單獨設定、保存各個場景的表演狀態，並切換顯示不同場景。

地圖

網團中的「地圖」指的是用來代表當前PC們所在地點的圖片。可切換顯示風景或建築物的照片、具體的地圖、樓層的平面圖或是當前場景的盤面設計。

項目標題

由於TRPG劇本的項目很多，因此若項目標題不夠清楚，玩家就很難迅速掌握、確認流程。除了透過設計面的細節提升辨識度外，項目標題還應該發揮導航的功能，讓玩家可以迅速跳到任意項目。

標語

所謂的標語，指的是用於展示內容的核心概念或價值觀，以吸引人前來遊玩為目的的宣傳文字。不同風格的標語可以發揮不同效果，比如有詩意的標語或是煽動性的標語。標語的重點是透過文字和設計鎖定目標客群，並抓住他們的注意力。

劇本

劇本可以採用PDF、純文字或是html等形式。也有遊戲同時提供PDF版和純文字版等多種形式，給玩家自己選擇。「TALTO」等投稿網站有提供使用專用編輯器製作、分享的功能。

內文

即遊戲的主要內容，這部分請保留充足的版面，以製作易於閱讀的內文。不論是實體版還是數位版，內文的可讀性都是重要課題。從原稿的階段就應該提前設想設計的部分，做好整理和整形的工作。

Ch.1-2

設計的6個步驟

本節將介紹一般的設計流程。理論上只要按照以下步驟，就能完成設計。設計不只局限於要動手的部分。現在的設計工具愈來愈直覺，功能也愈來愈強，降低了設計的門檻。即便如此，要完全按照腦中的想像完成設計還是非常困難。在絕大多數的情況下，設計缺少的是思考。

Step1.

 仔細檢查設計的目的

這個部分很容易被忽略，但想清楚「為何設計」是決定設計成敗的重要分歧點。

比如有些設計的目的是「想挑戰新的表現方式」，也有些單純是「想更吸睛（賣得更多！）」、「想傾注技巧（喜歡玩設計！）」，還有些是「因為劇本以感人做為主題，所以想營造氣氛」、「因為是主題比較敏感的劇本，所以想提前警告玩家」、「想讓玩家知道這是續作」等為了內容而服務。雖然著重點不同，但它們全都是能決定設計方向的優秀目的。

Step2.

 決定設計主題

確定目的後，再來要決定主題。這兩者聽起來很類似，卻又不一樣。目的是必須達成的終點，而主題是指向終點的指南針，兩者是一組的，都必須反映在遊戲的基調和組成上。注意不要落下任何一邊。

決定設計的主題，換句話說就是想清楚你想用這個設計表達什麼，亦即作者最想傳達或暗示的東西。比如，你的主題可以是「讓人眼花撩亂的感覺」或「頭暈」的狀態，也可以是「掉入陷阱的老鼠」或「深海」等具體的意象。

Step3.

發揮想像力

如果無法想像設計的結果會是何種模樣，可以先製作情緒板（mood board）。雖然自己一個人做也很有效，但跟其他夥伴一起做的話，更能讓想像力互相激盪。

所謂的情緒板，就是替自己腦中的理想畫面賦形。首先，挑出並收集跟你的想像接近，或是符合想像之要素的既有圖片，把它們堆砌起來，拼出一張理想的拼貼畫。這些圖片可以是照片、插圖、設計、配色表、材質，什麼都可以。

Step4 ✨

 畫草稿

此時你腦中可能已經湧現出某個清晰的想像，但若直接根據想像開始用實際的素材製作，之後將會非常難以回頭。所以應該先畫好草稿，之後就能隨時退回草稿階段重來，同時也能幫助後續的製作。

雖說叫草稿，但不一定要「畫」圖。草稿也可以跟設計圖或藍圖一樣，是一份設計元素的導引圖。草稿的功能是讓你可以具體知道自己需要什麼，並判斷腦中的想像是否合乎現實。

Step5 ✨

 製作原型

草稿完成後，接著就能開始用設計工具進行設計。此時，請不要投入全力鉅細靡遺地設計，而應該快速地先做出一個原型（prototype），檢驗設計方向。

同時，文字也會影響設計。尤其是文章的行數、換行點一旦改變，整個版面的排版都可能得推倒重來。雖然細部的措辭可以之後再修正，但很多時候我們會根據言詞的細微差異來拓展設計。因此將設計外包時自不用說，即便是自己動手設計，也應該先準備好文字素材。

Step6 ✨

 完成設計

在整體看起來感覺對了之後，剩下要做的就是盡可能使成品接近理想。想增加設計上的變化時，通常會依照之前最接近完成的設計來開展。此外為了方便後續確認整體感並進行調整，務必保留素材合併前的檔案，並做好版本管理的工作。

若試過各種方案後還是不知道該採用哪個，可以暫時先做別的作業，或是出去散散步，放置一晚後再回來重新看看。雖然聆聽他人的客觀意見也很重要，但也別忘了「設計」的本質就是製作者用自己的意志做出一系列抉擇。

感受從頭跑到終點的喜悅

設計這件事最難的就是有始有終。在能夠自由地運用設計工具，有餘力玩弄設計或給設計加入各種變化後，人們很容易陷入一直改來改去的困境。因此，請先以完成一個版型，並將成果展示給他人為目標。相信從頭跑到終點的成就感，一定能給你帶來新的機會與視角。

Ch.1-3-1

✦ 外包的流程 1 ✦

外包設計／插畫工作

設計是可以協力合作的。不妨試著利用接案服務，將插畫或設計的部分外包出去。雖然自己鑽研技術、增加技能也是很好的自我提升方式，但跟能實現各種表現形式的創作者合作，你將能到達一個人無法抵達的境界。雖然本節沒有詳細介紹，但文章、校對、影片等工作也可以外包給專家。

Step1.

尋找創作者

如果你已經決定要外包對象的話當然很好，但如果你還在煩惱的話，建議先看過大量作品後再決定。你可以一邊在腦中模擬完成後的模樣，一邊比較市面上的作品，訂下明確的基準和優先度，再依照你的目的尋找創作者。

在外包時請先確認對方使用的工具、筆觸、作品偏好等創作者的風格是否真的與你的目標契合，你的外包內容是否能發揮對方的特長。項目的客製化也存在有極限，如果輕忽對方的風格就外包出去，只會造成雙方的不幸。

Step2.

準備外包用的資料

請準備好外包的綱要、內容、設計的必要元素等說明書，連同參考資料交給外包對象。

附上參考圖片或情緒板，可以更清楚地讓對方了解你的喜好和想像，但嚴禁指定其他創作者的特定作品來限制想像。使用他人的作品過於限縮風格，就等於要求對方深度詮釋或模仿該作品，對於接案者是很失禮的行為。但如果只需參考某些部分，或是該作品是本人（案主或接案者）過去製作的作品的話，當然就沒有關係。

Step3.

跟創作者的互動

在擬定契約的階段，請跟對方談好確切的委託數量、格式、草稿或修稿等的執行方式、交案期、交案方法，同時一定要確認報酬的金額。在簽約之後，也請務必在收到聯繫或訊問時盡速回覆對方。

如果在交案前有段時間無法跟對方聯繫，也請務必事先告知對方，以免造成對方擔憂。為了讓創作者可以充分發揮實力，溝通時請盡量避免給予對方壓力，讓雙方能保持良好的心情直到交案（也有些刻意消除這些溝通時瑣碎互動的簡易服務）。

✦ 外包的流程 2 ✦

承接設計／插畫工作

如果你有特別擅長的技能，可以試著利用接案平台，承接別人的插畫或設計案子。剛開始時也可以利用社群網站的私訊功能向熟人接案，累積成績。使用接案平台會比個人宣傳更有機會媒合到案主，而且發生糾紛時也能得到平台的協助，降低風險。你可以試著在網路上尋找適合你的媒合服務。

Step1

 準備參考作品

想告訴別人你具備某項技能，最重要的東西就是作品。即便你以前從來沒接過案，也可以將過去的作品整理成方便閱覽的作品集，並重製其中幾個作品，讓人可以看出你能承接的工作範圍和完稿能力。

即便原本只有1幅作品，如果你要接的是設計案子，也可以將圖片分成封面跟去除標題的版本；而如果要接的是插畫案子，則可以準備有背景的版本跟只有角色的立繪或半身畫，設想各種可能，替每種案子都準備一份參考作品。

Step2

 設定接案條件

準備好參考作品後，接著就可以設定接案條件。面對不熟悉系統或發案方式的案主，可以用文章向對方說明支付和交案的流程。

在交案期方面，除了單純動手做的時間外，別忘了還要算上提案、修正、討論溝通的時間。在製作費用方面，也別忘記算入平台扣除的手續費，再針對不同製作單位設定價格。不過以上項目都可以根據製作環境和資歷適當調整，因此請先設定好條件，以能接到詢問或報價單為目標。

Step3

 跟案主溝通

案主有多少程度給你自由發揮、有無概念圖或草稿、是否需要提供不同方案給他挑選……。為避免案主跟接案者的理解出現落差，請盡可能在討論時釐清所有不清楚的點。報價和時間的估算結果理論上也會因此而異。除此之外，還要記得跟對方確認在完成後可否公開資訊，將這件案子寫入你的接案經歷。

製作過程會左右產出的結果。因此請清楚決定好要給對方檢查的內容和時間點。除了按時交案這個最基本的禮節外，若想在案主心中留下好評，也請務必迅速且周到地回覆對方。

Ch.1-4-1

營造情緒的顏色

接著來看跟設計時的選擇有關的基本要素。顏色是不可或缺的要素,每種顏色都有其意義和效果,對人的認知和感情有很大影響。認識不同顏色帶給人的印象,再有意識地去運用顏色,對於情緒的營造很有幫助。另外,也可以閱讀介紹配色原理的專書或圖片,並學習使用配色表產生工具。

理解色調的概念

色調是將顏色依照明度或彩度的觀感相似度進行分類的概念,有彩色共有12種色調。以下抽出其中5種,按明度由高至低依序是粉(pale,a)、明(bright,b)、鮮(vivid,c)、灰(grayish,d)、暗(dark,e),而彩度的高低順序則是c、b、e、a=d。

控制彩度

高彩度的設計雖然很容易吸引目光,但不適合長時間注視(而且有很多色域無法用一般的印刷方式印出)(a)。其中有些顏色接近螢光,除了用於表現霓虹等特殊場景外,很難找到其他用途。因此設計時請依照用途妥善控制彩度(b)(c)。

控制明度

要提升辨識度,就必須控制好物件的明度差。背景跟文字和圖片之間顏色明度差愈大,文字就愈容易閱讀,圖片則愈容易辨識(a)。即便是常見的顏色組合,還是得注意明度差(b)(c)。不要過分自信,使用能判斷對比度的工具也是一種方法。

如何表現
清爽的氛圍

可以用明亮的顏色當主色,再搭配有透明感的懷舊配色(a),或是甜感般的淡甜配色(b)、讓人聯想到大自然的天然配色(c)、輕快又洋溢青春感的配色(d)、高貴典雅的配色(e)等等。

如何表現
黑暗的氛圍

可以用黑暗的顏色當主色,再搭配古典有威嚴的配色(a)、哥德風的頹廢配色(b)、讓人感到危險而帶警示性的配色(c)、彷彿沾滿塵埃和濕氣,讓人不舒服的配色(d),或是全部使用近乎黑暗(e)的配色。

如何表現
時代或地區

可以藉由使用傳統顏色搭配獨特的顏色組合,比如法國的配色(a)、中國的配色(b)、和風的配色(c)、中世紀的配色(d)、大正浪漫的配色(e)等等,用符合特定時代或地區的風格來呈現具情緒的配色。

◆── 設計的途徑 2 ──◆

光與影

平面設計最容易忽略的要素就是光與影。即便只使用2個顏色——用高明度的顏色代表迎光面,使用低明度的顏色代表背光面,也能使平面看起來如結構物般充滿立體感,表現出方向和深度。光與影、陰與陽的兩面之間可以訴說很多故事。操弄光的抑揚頓挫,就能用畫面來說故事。

分開光與影

對於用路徑工具畫的簡化景物,不妨試著使用高對比的配色(a)。選用高對比的顏色可以創造強光,營造有戲劇感的畫面(b);而利用明度差的話,即便整體明亮的畫面也能創造出立體感(c)。另外,還可以使用色相接近的配色來表現相同的材質。

運用漸層

如果想表現畫面的深度,那麼漸層是個很方便的工具。有時只用漸層就能表現出天空的感覺(a),或是用來表現黑暗中的光線和光的朦朧感(b)。懂得操縱光線,就可以創造富有魅力的空間感(c)。

替光影加上層次

另一種可讓光與影共存的簡單方法,就是在畫面的主題上投射某個虛擬陰影。即便只是疊上一層讓人聯想到框外世界的幾何狀陰影(a)、陽光穿過樹葉的影子(b)或是繽紛的稜鏡光(c),整個氛圍也會截然不同。

畫 × 設計

畫是可以當成設計的主角也可以當成配角的有效元素。不論是用來表現畫面主題或者世界觀，繪畫都可以忠實地呈現想表現的東西。繪畫不僅比照片更能表現畫面底下的意蘊，也更容易呈現創作者的品味和個性，凝聚觀賞者的注意力。繪畫可以左右設計的方向，因此要確實規劃好使用的意圖和構圖後再放置。

使用繪畫

靜物畫的英文是「Still Life（直譯：不動的生命）」或「Nature Morte（直譯：自然死亡）」，可營造一種難以言喻的氣氛（a）。抽象畫則可呈現獨特的詮釋或刺激人的想像力（b）。而素描可以讓故事有種尚未完成的觸感（c）。

描繪風景

充分理解世界觀或主題後描繪的插畫，可以用於表現現實中無法看到的理想風景（a）。非現實的結構則可營造異世界或神祕主義的感覺（b）。而樸素的風景則是童話風幻想的入口（c）。

利用幾何圖案

幾何圖案的組合可以創造各式各樣的印象。比如描繪幻覺般的結構（a）、用變化自在的漸層創造視覺上的深度感（b）或組合簡單的形狀來表現都市景觀（c）。

Ch.1-4-4

角色插畫 × 設計

遊戲中登場的角色圖，包含了全身或到膝蓋的立繪、在對話場景中聚焦在臉部表情的半身繪或顏繪、有背景的靜物畫（有時還包括圖標與角色周邊用的Q版插圖）。下面就來看看設計這些素材時的注意點吧。

角色插圖提供：今野隼史

全身立繪

當畫面的主題是角色立繪時，設計時應把背景當成展示角色的空間。配色時務必小心，切勿糟蹋了角色的設定，或是破壞配色平衡。

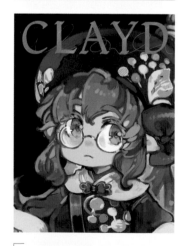

以前使用的PC，用長棍當武器的武鬥派神官。PC的立繪雖然不是自畫像，但也不是跟自己無關的他人，畫起來有種奇妙的感覺。為了使角色在單色的背景中也能清楚看出輪廓，我特別留意長棍跟頭髮的構圖。（今野）

展現表情

當畫面的主題是角色的半身繪時，應避免在角色的臉部附近擺放太多元素，並讓角色的視線看向觀者。請讓logo、角色、背景等元素具有明確的階層感，有次序地傳遞資訊。

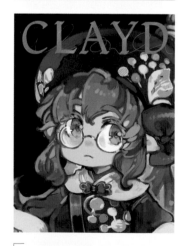

我在畫半身繪時改變了角色的表情，並以暗色為主體，營造神祕的氛圍。為使素材即使放大到臉部也不會崩掉，或許應該加強臉部周圍和眼睛等部分的細節會更好。（今野）

展現世界觀

如果想活用背景元素，可以試著在構圖上用點心思，有意識地引導觀者的視線。透過創造插圖和設計元素的互動點，可以在視覺上勾起觀者的好奇心。

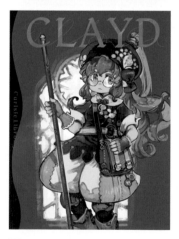

背景細節是展現世界觀的絕佳機會，想盡可能畫到最細！放入窗戶或門、樹枝或鎖鏈等本身就具有框架性質的物件，對於插畫和畫面設計雙方面的構圖都很有幫助喔。（今野）

裝飾 × 設計

設計畫面時所用的裝飾也屬於插圖的一種。裝飾可以是用來凸顯主題的
邊框，可以是壁紙或包裝紙的背景圖案，甚至也可以是要呈現的主題。
不同地區、時代的裝飾設計各有其特徵，採用符合作品題材或時代設定
的裝飾將有加分的效果。

裝飾邊框

組合簡單的框線和幾何圖形，就
可以製作出邊框（a）。甚至只要
輔以簡單的插圖或標誌，就能變
成時髦的裝飾（b）。而使用裝飾
性的紋路，則可營造歷史感或高
級感（c）。

重複的紋路

填滿整個面的裝飾俗稱圖樣，用
手機也可以輕鬆畫出圖樣。由於
圖樣可以像壁紙一樣無限延伸，
因此很適合當成背景（a）。如果
想在圖樣中放入文字，則可用獨
立的色塊（b）或結合邊框（c）來
增加文字的辨識度。

以裝飾為主題

裝飾性的標籤或卡片的設計，本
身就是很有存在感的物件，適用
於從古典到現代（a）、從西方到
東方（b）等各式各樣的主題，同
時也能找到很多已成為公共財的
古典設計（c）。

Ch.1-4-6 ✦

照片 × 設計

以照片為畫面的主角時,最好使用適合當成設計元素的素材。你可以到素材網站上搜尋,也可以自己用手機或平板電腦拍攝,不妨試著結合各種資源。構圖時刻意讓某些部分留白,或是故意糊化某些元素,有助於一口氣提升畫面的設計感。以下介紹幾種簡單又有效的風格化和修圖技巧。

利用微距拍攝 創造質感

不妨試著微距拍攝看看重合的植物(a)、皺褶的布料(b)或玫瑰鹽(c)等我們生活周遭的東西來創造質感。即便是自己親手拍攝,也能拍出一定程度的繪畫感,拍出的照片搭配色塊和文字後還能變成背景。

風格化畫面 的主題

在拍攝物體時,可以設想一個主題,以某個具體的主角為中心來構圖。此外拍攝時有意識地空出放文字的留白處也是一種技巧(a)。在背景鋪上色紙後,就連日用品也能產生時髦感(b)(c),還能透過改變擺設位置和顏色做出變化。

如何營造 風景的空氣感

風景照只要用後製軟體稍微調整色調,就能自由營造出空氣感(a)。若想讓畫面看起來更動人,則可拍攝廣闊的天空或清澈的通透感(b)。而使用故意拍得較朦朧的照片,則可一口氣營造出夢幻感(c)。

大幅改變顏色

捨棄照片原本的顏色來減少資訊量，也是提升畫面設計感的技巧之一。你可以試著調整色調使照片看起來像繪畫（a），或是用專色（spot color）凸顯景物的輪廓（b），也可以用黑白色調營造神祕感（c）。

模糊化／
加上馬賽克

不妨試著刻意使照片模糊化或加上馬賽克效果。這麼做除了能增加神祕感，也更容易放入文字。你可以運用彷彿在畫面中間放入一塊玻璃的表現（a），或是模糊化照片令人看不出主角是什麼人（b），不同加工的程度給人的印象也不一樣（c）。

拼接／
蒙太奇效果

可以試著拼接數張照片，做出具蒙太奇效果的照片（a）。也可以將多個契合主題的畫面合成起來（b），或混合不同插畫（c）。雖然是帶有實驗性質的方法，但可以創造具有特異感的畫面。

材質×設計

材質就相當於設計的遠程武器，可以在光靠色塊仍不足夠時為畫面加上獨特的風格。給予畫面質感可以增加畫面的資訊，比如大理石可產生高級感、水彩能給人柔和感等，不同材質可以傳達不同的意象。雖然需要用到合成技術，但不妨試著運用附帶動作（action）功能的素材集，塑造更有味道的表現。

表現奢華感

加入箔（a）、炫彩（b）或大理石紋路的石頭材質（c），可以使單調的設計看起來更豐富。尤其推薦那種仔細看會發現有粒子或皮膚觸感的圖片。即便是線條很細的紋路也能產生很好的效果。

表現骯髒感

替畫面加上噪點或傷痕，可以使材質看起來更有歲月感（a）。而加上折痕或汙漬能表現出古紙的質感（b），用凌亂的方式排列粗糙的材質則能營造出驚悚的氣氛（c）。

製作材質

可以使用實體畫具，或下載可模仿實體畫風格的App，把自己當成藝術家，試著刻意弄髒畫面。利用筆刷（a）、顏料的暈染（b）或墨滴（c）等繪畫工具本身的物理特性，就能創造獨特的材質。

可變形的字體

字體是製作logo時不可或缺的元素,而設計字體的方法有很多種,但要像專家那樣從打草稿開始設計的難度很高。因此這裡介紹幾種不需要從零開始,可以直接使用既有的日文字體加工改造的方法(雖然著作權法禁止擅自改動、加工、散播字型檔,但使用、改變特定字符串的形狀並不在此限,不用擔心)。

刮擦、融化

使用路徑工具的路徑調整功能,可以替文字加上刮擦(a)或融化的效果(b)。輕微的融化效果可以產生奇妙的新鮮感,而強烈的融化效果則能產生緊張感和險惡感(c)。也可以反過來讓筆畫變細,直到幾乎消失。

打散、錯位

試著把文字的各部分拆開,刻意破壞文字的平衡。將文字的特定部分伸縮或重新排列,可使文字產生全新的觀感(a)。將漢字的部首大膽地錯位(b),或是將不同書體的部首組合在一起也很有趣(c)。

歪曲、伸長、缺損

試著讓某些筆畫變形看看。比如使用變形工具讓線條歪曲(a),或者讓筆畫長出如鬍子般的線條(b),又或是用遮罩擋住文字的某些部分製造缺損,改變文字的邊緣(c)。

✦ 設計的途徑 9 ✦

易讀性與極限

在具藝術性或當成裝飾物件使用的文字中，有些並非以一眼可讀為目的。希望給人閱讀的文字必須注意易讀性＝可讀性。而影響文字易讀性的元素除了文字大小外，還包含字型與配色。以下比較幾種常見的錯誤和正確範例。這些例子應能幫你找出哪些是不能踩到的紅線，以及如何不去踩到它們。

△ 破壞字形

請避免過度破壞原本的字形（a）（b）（c）。某些知名藝術家的logo或漫畫的標題採用這種設計，是因為讀者原本就很熟悉這種風格或劇中角色，所以才能成為作品的標誌。但對於初出茅廬的原創作品，請確保讀者可以一眼認出標題文字。

○ 提示正確的讀法

假如你無論如何都想使用這種風格的話，可以在logo內放入輔助閱讀的文字（a）。不論是在腦中默唸也好、開口唸出來也好，總之標題難以閱讀的話就很難推廣。你可以在標題旁標上讀音（b），或是寫上希望大家使用的官方讀法（c）。

△ 使用手寫體的字型

請不要在正文中使用風格太強烈的字型。尤其是那種歪歪扭扭的手寫體或書法體，讀起來需要很高的耐心（a）。如果一定要用，建議只在書信之類的部分使用結構較工整的手寫體字型（b），並確保該段落的字數不會太多（c）。

○ 直接使用手寫文字

當然，對於成語或諺語之類的短句，使用手寫文字是很好的表現手法。草書讓人感覺充滿情感，可以留下較深的印象（a）。而樸素的筆觸可用來表現咖啡廳菜單的感覺（b）。使用數位繪圖板的抖動修正功能，則可以寫出漂亮的直線或曲線（c）。

△ 沒有檢查顏色的可辨識性

請留意背景色和文字顏色的關係。當兩者的明度差（對比）太小（a）、配色出現光暈現象（halation）（b）或是色相太接近（c）時，文字的可辨識性就會降低。由於顏色的可辨識度會受到環境和個人差異影響，因此一定要進行客觀的檢查。

○ 提高顏色的可辨識性

這個問題的解決方法，包含在背景和文字的交界處加入白邊，或是模糊部分背景，避免背景跟文字混在一起（a）；提高背景色的明度，降低文字顏色的明度（b）；或是反過來降低背景色並提高文字的明度（c）增加對比，提高可辨識性。

✦ 設計的途徑 10 ✦

素材的尋找／使用

市面上存在很多既有的設計素材可以挑選,各種風格、主題、流行趨勢一應俱全。若能從中找到你心目中的理想設計,就能省下許多時間,專注在其他作業上。尤其許多付費素材的品質優異,還會定期更新,又有提供售後服務。而目前AI生成工具也能產生跟組合既有素材相近的效果。

明確素材的用途

釐清自己具體需要哪種素材用在哪個地方,可以更有效率地找到合適的素材。若需要的是高解析度的圖片或多功能的素材,或是想要編輯素材後再使用的話,更得留意找到的資料是否合乎用途。

了解使用規定

請仔細閱讀商品說明,確認是否願意接受素材的使用條件和規範。比如很多素材都規定必須在製作人員名單上註明素材製作者。同時也別忘了授權愈明確、愈容易取得的素材,也愈容易被其他人拿去使用,跟別人重複。

檢查提供者的可信任性

只要對方是生於同一時代的創作者,就可以檢查這個人的風評和過去有哪些作品。得要確認素材提供者是不是作者本人,再查看個人檔案或作品列表,或參考其他使用者的評論,互相比較,挑選可以更放心使用的素材。

活用素材網站

現在網路上可以找到全球創作者製作的作品,更有不少網站提供允許商用的高品質圖片或插圖。其中也能找到專門製作TRPG素材的創作者。不過,不同素材授權的使用範圍都不一樣,因此使用前必須仔細確認。

創用CC授權條款與公共財

附有創用CC授權條款的素材,可在創作者規定的條件下自由使用。另外,現在也有愈來愈多美術館或博物館的網站開放下載因著作權過期而變成公共財的名畫、插畫以及歷史照片。

活用網路社群或社群網站

在TRPG相關的網路社群或社群網站上,常有人會分享跟素材有關的情報與連結。同時你也可以追蹤特定的素材製作者,隨時掌握對方的新作,或是檢查線上商店的demo或試用品也很有幫助。

✦ 設計的途徑 11 ✦

素材的製作

自己製作設計素材，可以創造獨特性更高的TRPG體驗。在此過程中磨練出的設計技能，也可以應用在未來的其他項目中。不僅如此，你還可以自由控制設計的細節，並獲得創作的成就感與滿足感。然而，別忘了製作素材是件相當費時費力的工作，建議在時程充足時才自行製作。

製作向量圖

像是Adobe Illustrator、Inkscape、Affinity Designer等向量繪圖軟體，可以設計不論如何放大縮小都不影響畫質的向量圖。相反地，不能製作向量圖的軟體必須一開始就設定好最高畫質。

用線上工具製作

Vectr、Gravit Designer、Canva、Figma、Pixlr等線上繪圖工具不需要安裝，只要有網路瀏覽器就可以輕鬆存取和使用。而且這些服務都有充實的範本和套件，使用起來相當直覺。

公開做好的素材

使用自己原創的素材，雖然可以省下檢查散播與販賣等授權條款的工夫，但相對地也必須替這些素材制定使用規範。在公開自己製作的素材時，請記得註明素材的著作權以及授權條款。

製作點陣圖

Adobe Photoshop、GIMP、Affinity Photo等點陣圖編輯軟體，除了可以用來電繪，還齊備了各種修圖所需的工具。它們的塗層和遮罩功能很適合用於製作材質。

用行動裝置製作

Procreate、ibisPaint、Adobe Fresco、Autodesk SketchBook、Infinite Painter等行動裝置專用的軟體，可以在智慧型手機或平板電腦使用，即便出門在外也能隨時進行設計。

販售做好的素材

自己動手做除了可以用較低的預算得到所需的素材，也可以把這些素材拿出去販賣。你可以挑選操作比較簡單的平台，準備可供客戶在訂購前確認品質的demo，並比較其他競品設定合適的價格。

Ch.1-4-12

印刷物的規格

為了確保印刷出來的成品易用又美觀,請依照你的目的挑選合適的規格。由於一定得要完成數位檔案後才能開始印刷,因此進入印刷階段後,就算發現印出來的效果不理想,也很難在短期內重新調整。若想在正式印刷前先確認印出來的顏色和效果,就需要額外的成本和工期。因此在展開設計工作前,請先綜合考量以下幾點。

選擇用紙的尺寸

首先請挑選規則書、劇本、遊戲用的表格等的紙張尺寸。一般最常用的是直向的A4或A5,但你也可以選擇其他大小。然而若無端留下太多空白,或是使用太特殊的尺寸,就會造成很多浪費,影響成本。

選擇用紙的質感、顏色、厚度

紙的質感隨紙的種類而異,而紙的厚度則依種類分成不同磅數。印刷紙可以分成非塗佈紙、微塗佈紙、塗佈紙、嵩高紙、紙板等種類,請參考紙的平滑度、顏色、印刷適性來挑選。

顏色數與墨水的種類

從黑白印刷到特別色單色、2色、3色、4色的全彩印刷都有。顏色數愈多成本就愈高,因此內文通常是單色印刷。除了CMYK外,也可以指定油墨的種類或其他顏色,以實現腦中的想像為目標。

選擇印刷方法

大量或高品質的印刷通常使用膠印,而少量或有急迫性的印刷則通常選擇隨需列印;不過近年隨需列印的品質也愈來愈好。膠印需要先製作印版,雖然基本價格更高,但有印刷量愈多則單價愈低的優點。

依用途決定規格

角色卡或戰術地圖請使用易於擦寫的材質,封面和卡片類則應選擇厚度較高的紙,並加上保護工序,優先提高耐用性,然後再來考慮箔印等裝飾性加工。

選擇裝訂方法

裝訂方法的選項很多,但要注意整本的頁數和紙的厚度會影響最終完成後的風格。同時,某些裝訂法會讓書頁無法像筆記一樣完全攤平。請預先想好書的使用和保存方式,再挑選合適的裝訂方法。

✦ 設計的途徑 13 ✦

資料分享的規格

請慎選資料的分享規格。資料的規格會決定資料的使用方法，並左右遊戲體驗。請一併考慮每個檔案格式的優缺點、品質、大小，再選出最適合此遊戲鎖定的目標玩家的規格。依照遊戲環境的變化，有時還需要發行升級版，並提供多種規格給玩家選擇，方便玩家在不同工具或設備上使用。

劇本的檔案格式

一般會選擇可以維持排版與設計的PDF、能放入超連結與影片的HTML、雖然外觀可能會隨讀取環境改變，但容易編輯的DOCX，或者最簡單又最容易複製的TXT檔等格式。

善用JPEG和PNG

JPEG適合色彩豐富的圖片，而且可以藉由提高壓縮率，以降低畫質為代價減少檔案大小。而PNG適合用於logo或圖標等簡單圖片，這種格式可以儲存透明度資訊，且壓縮導致的畫質損失較少，但缺點是檔案較大。

整理資料

請整理、最佳化目錄結構和檔案名稱，將檔案按照容易理解的邏輯分類到不同資料夾中，並避免使用特殊字符或空白。如果是在較古老的作業系統或軟體製作的話，還要注意英數以外的名稱可能會變成亂碼的問題。

確保標題正確顯示

有時用瀏覽器打開PDF，或是內嵌網頁＋下載連結時，標題可能會無法正確顯示。其實很多人不曉得，PDF的標題並不是檔案名稱，可以另外從檔案的「屬性」部分輸入標題。

設定合適的解析度

如果跑的是網團，解析度請設定為72dpi，圖片大小則配合顯示器的解析度（800×600px、1280×960px、1600×1200px等）。而如果是要印出來的素材，則推薦設定相對於印刷尺寸300～350dpi的解析度。

授權與著作權

請注意公開資料中各種創作物的權利，在資料內標明著作權與允許的使用範圍，並附上參與製作人員的姓名。這不只是為了保護創作者，同時也是為了避免使用者陷入權利糾紛。

設計的重點

上一章我們介紹了基本的設計途徑，而本章將更具體地看看這些設計元素在TRPG中的功用與表現形態。雖然實際上它們並沒有特定的型態，本書僅僅只是抽用當前常見的幾種流行趨勢，但希望它們能提供一些製作的靈感。（※除影片以外的圖片都是為了解說而製作的虛構範本，喜歡的話歡迎自由模仿取用。）

Ch.2-1-1

標題logo

標題logo指的是用作品名稱設計的logo。標題logo就像招牌，是遊戲的標記，不只應該具有視覺上的辨識度，還需要具備相當程度的原創性。某種意義上，如果標題logo本身就能表現遊戲的世界觀，那麼光是標題logo就能當成遊戲的主視覺。在標題的字串或設計中加入一眼就能勾起人們興趣的元素，乃是標題logo成功的關鍵。

POINT

Trailer大多是專為放在Twitter等社群媒體上宣傳而設計，因此通常採用橫型版面，但logo本身可以準備多種版本，比如放在縱型的封面用的版本、當成宣傳網站門面的版本、用於遊戲盤的版本等等，先預想各種可能的用途和長寬比進行設計。

check

這裡列出了橫書、直書以及三行直書的例子。除了文字排列的方式外，也可以透過背景透明與否、彩色或黑白、是否加上英文版標題等來增加設計上的變化。

死を招く夜陰

死を招く夜陰

死を招く夜陰

POINT

Logo一方面應該契合世界觀，且具有獨特性，另一方面也應兼顧整體的可辨識性。若因字體風格太強烈等導致可辨識性降低，玩家無法一眼認出標題寫了什麼，就有可能放棄進一步認識這款遊戲。字體是logo的主要元素，會強烈左右玩家的印象。

check

將遊戲的類型或設定反映在logo設計中，玩家就能一眼了解這款遊戲的氛圍。古典奇幻可使用抑揚較大的字體，現代作品則可以清晰方正的字體為基礎，透過字型以外的色彩來增加設計。

炎の奏者

顏色也是logo設計中的重要元素。請選擇適合作品的配色（color scheme），且用色最好在視覺上能給人衝擊力。同時留意配色的平衡，提高標題的視覺辨識性，即可在玩家心中留下較深的印象。

check

當logo加入背景色時，可以藉由提高前景和背景的顏色對比度，使標題更醒目。原則上應採用明亮的背景搭配暗沉的字色，或是暗沉的背景搭配明亮的字色，盡可能確保文字顯眼且清晰。

在logo中融入可象徵世界觀的記號，可提高視覺上的衝擊力。若主題是魔法，則可加上一些有神祕感的裝飾；若是以消失作為主題，則可以讓文字部分缺損，給人彷彿正在消失的感覺，諸如此類，不妨嘗試增加或減少一些元素。由於logo可能會被放大或縮小成各種尺寸，因此最好採用適合縮放的設計。

check

在加入設計元素時，請確保logo整體在縮小後仍能清楚辨識標題的文字。簡短、容易閱讀、且能勾起人們興趣的標題最為理想。太長的標題很難被記住，但比較不會跟其他作品撞名。若使用長標題，可以讓各個文字的大小不同，引導人們記住作品的簡稱。

由於宣傳的平台或社群網站有時會進行改版，因此遊戲的宣傳網頁也必須定期檢查、改善。這個時間點同時也是改良設計的機會，但要注意變更logo可能會改變人們對這款遊戲原有的印象。

check

當大幅升級的時機出現時，可以考慮重新設計logo。你可用獨特的設計來吸引新的玩家，但不追隨主流，貫徹簡單的設計也很有魅力。另外，也可考慮在不改變原有印象的前提下進行微調，或是增加資料的分享格式等，推出一些小的改良。

Ch.2-1-2 ✧

✦ 發行用的劇本Trailer 1 ✦

主視覺設計

這裡說的主視覺設計，是指放有標題的主trailer，英文一般稱為「key visual」，即一個內容或商品所使用的代表性視覺印象。你可以把主視覺設計想成宣傳用圖的一種，如此一來應該會更清楚它的功能。在某些宣傳場合中，可能必須只依靠一張主視覺圖來吸引人們的目光。

POINT ✦

由於PC是由PL創造的，因此標題常常會成為創角時的主要參考元素。此時，背景跟文字的對比度就很重要。儘管多數遊戲的背景都是暗色系，但反過來的效果也非常好。

> **check**
>
> 背景照的存在感很強，傳達出季節與心境。雖然太具體的照片有時會偏離內容，但透過模糊化、油畫化等技巧就能避免。同時，加粗文字的輪廓可以使文字在跟背景結合時更好閱讀。

POINT ✦

直接使用一大片色塊的效果也很不錯。尤其是用警告色當背景的設計非常搶眼，整個畫面都是同一色系的設計可以讓特定色彩成為劇本的代名詞，讓人聽到「那個紅色的劇本」就想到這款遊戲。

> **check**
>
> 簡潔到讓人忍不住想加上裝飾，但畫面上的元素愈多，就愈容易分散注意力。既然想用色塊吸引目光，不如只用一片沒有裝飾的色塊更舒服。只要再加入一點重點元素就夠了。

POINT

若是在畫面中放入建築物或小道具、動植物等象徵性的圖案（motif），就能拓展設計的幅度。比如窗戶或道路等元素，即便沒有真的在劇本中出現，也可以當成一種隱喻來利用。

check

如果要用圖案＋顏色的組合，可以參考書籍設計或電影海報。應該能從中發現即使不繪製細節，也能讓單純的圖案看起來像某物的技巧，或自己就能繪製的圖案。

POINT

當無法決定要用照片、顏色或是圖案來當主角時，如果懂得設計的技巧，就可以將所有元素一口氣塞進畫面。重點是讓標題看起來像標題。

check

如果標題logo設計得好，即使放入很多設計元素也不會在視覺上被搶走鋒頭。相反地，在沒有太多能用的素材時，即使只靠標題logo也能撐起畫面。

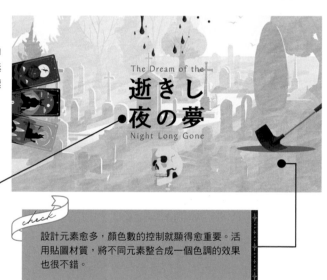

check

設計元素愈多，顏色數的控制就顯得愈重要。活用貼圖材質，將不同元素整合成一個色調的效果也很不錯。

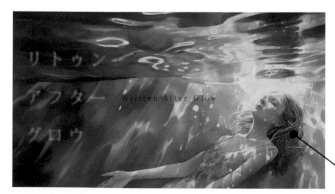

POINT

如果會畫插圖的人，也可以找個具畫面感的場景繪製成插畫。主視覺圖不需要是PC會在遊戲中遭遇的場景「本身」。在設計時請注意構圖的設計感。

check

如果要讓插圖塞滿整個畫面，建議先確定標題的位置後再開始畫。然後根據標題的處理方式，決定插圖的大小、用色、密度以及看點。

Ch.2-1-3 ✧

Handout

Handout一般是指活動開始前發放的資料。而在TRPG中，handout（以下簡稱HO）
是指隨附於劇本中，發給玩家用的資料，也特指玩家所扮演之角色的初期設
定。在trailer中展示HO，可以讓玩家稍微認識這個劇本和角色作為挑選時的參
考。設計的方法會依照遊玩人物，以及可以提前公開的程度而產生差異。

POINT ✧

只明確記載了設定，是凸顯角色職業的設計方
式。當畫面太大時，請在視覺上放入明顯的重
點，引導玩家的視線移動到角色職業上。將畫
面切成數個區塊，依照人數平均分配空間，可
確保所有職業都平均分配到觀者的注意力。

check

凸顯職業最有效的方法就是標籤化。
在文字下放一塊底色，不僅能讓文字
更好閱讀，也能讓文字看起來像選項
按鈕，變得更顯眼。此時，底色和文
字顏色的對比度很重要。

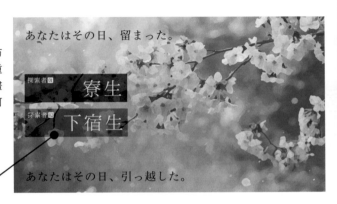

あなたはその日、留まった。

探索者01 寮生

探索者02 下宿生

あなたはその日、引っ越した。

POINT ✧

凸顯「HO」的設計方式。如果PC的名稱是比
較不常見的名字或代號，以No.來強調、區分
會更加一目瞭然。

check

不一定所有HO中都包含設定。如果
是一對一的劇本，或有可因應玩家人
數自由選擇是否加入遊戲的職業，在
trailer中放入HO的必要性會降低。

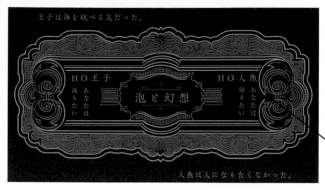

通常來說，HO1大多發給主角，而HO2則發給次要或輔助的角色，HO3則發給立場跟主角不同的角色。而如果角色的地位沒有主次之分，HO的後面也可能不會使用編號。

check

不使用數字時，比起角色定位的說明，更應該使用好記的名字來命名。

POINT

某些遊戲中的每個職業都有獨特的功能、能力值以及跟NPC的關係等事先規定的特徵。雖然絕大多數遊戲都可以自由創角，但也有為了讓遊戲更有趣而事先寫好設定的例子。

check

這種探索者的詳細資訊或特殊功能，有時會以祕密HO的形式發給玩家。如果要預先公開的條件或背景等資料很多的話，排版時請分開主資訊和其他次要資訊。

POINT

1張tralier圖片中除HO外還包含其他元素的設計方式。好處是1張HO加1張標題就可以當成trailer使用，但因為畫面的資訊量很多，所以視線的引導就非常重要。

check

視線引導是控制觀看者的視線移動，促使對方注意特定資訊的設計手法。當不同種類的資訊散亂地排列時，觀者的視線會自然地從大塊移動到小塊、從粗的物體移動到細的物體。此外，相同顏色的資訊也容易被人腦分成一組。因此，不希望被看漏的資訊請改變顏色。

分發用劇本Trailer 3

開場、標語

開場指的就是遊戲的開頭介紹。通常開場的作用是簡單介紹故事線，又或是介紹世界觀。大多情況下，宣傳標語會比開場更簡短易讀，但也可以準備跟標語一樣簡短的開場。如果你想出了某個能勾起人們興趣、打動人心的絕妙標語，那最好將它放在最前面。

POINT

將開場跟標語編排在一起的設計方式。透過增加文字字級的大小差距、變化排列方向（直書／橫書）等設計手法，就能引導觀者的視線，使其看向標語處。

check
標語的換行位置非常重要。為了讓人們的視線容易跟隨，一行最好控制在10個字以下，且使用逗點或句點。

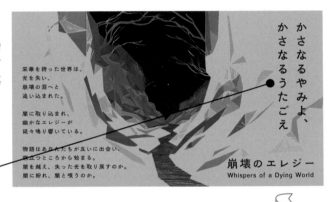

check
標語跟開場放在一起的好處，是不用擔心標語讓人看不懂，或是必須讀完開場才能理解，可以玩一些文字遊戲。

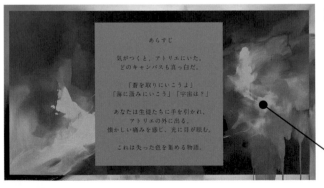

POINT

當畫面中只有開場時，觀者更能不受干擾地讀完開場介紹。雖然視覺衝擊力較弱，但這種設計很適合當成氛圍安靜的故事，或是文字風格具有詩意的開場。

check
如果要營造情緒，請務必在合適的位置換行。一行太短的話也可以置中對齊。然而，說明性的文本比較不適合置中對齊，請改用靠左對齊或左右對齊，使文字排列看起來更方正。

POINT

只放標語或開場第一句話的設計範例。也有一些遊戲是先讓概要、HO、故事簡介出現後，再放出標語或開場白。請找出效果最好的順序當成你的遊戲trailer。

check

當trailer的張數增加時，或許會擔心視覺設計太重複。但並不需要為了展示各張圖間的關聯性，而刻意大幅改變每張圖的設計。請把它們當成影片的不同影格來設計背景與構圖。

POINT

類似動畫副標題或小說章名頁的設計。具有引導讀者進入內文的效果。只要套用同一版型就能製作出系列感，因此很適合使用於戰役劇本的設計。

check

副標題畫面就是用於展示各話標題的標語。雖然不像主視覺設計那麼豪華，但很適合用於展示吸引人往下看的語句，令觀眾對內容產生期待，又不需要提供太多資訊的視覺圖。

POINT

同時將標語跟標題一起放置在主trailer上的例子。這種時候雖然也可以用引導視線的手法，讓觀者第一眼就看到標語，但最好不要比標題更搶眼。

check

這裡同樣是標題用橫書，但標語用直書，且替標語加上底色色塊，向觀者暗示兩者的功能不一樣。跟其他元素放在一起時，同樣也建議調整一下文字大小和排版。

✦ 發行用的劇本Trailer 4 ✦

概要

這裡提到的概要，指的是劇本的規則說明。包含形式、舞台、類型、遊玩人數、預估遊戲時間、推薦技能等等。此外，也可以條列出注意事項或推薦的玩家種類等，讓不喜歡的人能避開，而喜歡的玩家更容易找到你的遊戲。總而言之就是將遊玩所需的基本資訊整理在一張紙上，分享給大家知道。

POINT ✝

用一句話介紹這是什麼樣的劇本。雖然此種手法不適合重視氣氛的抒情式trailer，但這種宛如商品介紹般的直敘式設計很適合走時髦風的trailer。

check

玩TRPG時絕對不能跳過遊戲概要。因此概要請選擇容易閱讀的字體。同時比起冗長的方塊文，條列出重點資訊會更好。註記的部分應用括號標註，並盡量簡潔，這樣會更容易閱讀。

POINT ✝

如果只是想簡要傳達遊戲類型，可以透過加大字級強調幾個關鍵字。而對於資訊量比較多的概要，加大字級的作法也能夠讓玩家知道該從哪裡讀起。

check

只要善用顏色對比度，並將文字量控制在最少的程度，即便文字比較小一點，玩家也能迅速掌握需要的資訊。但若文字量變成兩倍，這段話就會一下子變得非常難以閱讀。

POINT

只整理出概要和備註的例子。如果概要中要寫出項目名稱，建議將它們放在【】內以便辨識。或是用「：」或空白鍵隔開，對齊每項資訊的開頭。

check

如果毫無規劃地混用中英文、數字、全形與半形字，或是混用「　（全形空格）」、「，（逗號）」、「／（斜線）」、「・（分隔點）」來分隔資訊，文章將變得很難閱讀。因此請有意識地管理標點符號。

POINT

不特別標示項目符號或名稱的例子。雖然可以只傳達必要的資訊，但文字和背景之間會沒有分隔。最簡單的解決方法就是把概要的部分圈起來。

check

也可以再次寫上標題，或是跟遊戲簡介放在一起。由於概要在遊戲開始前可能被重複閱讀，因此若概要比較簡潔的話，跟其他資訊放在一起會更有效率。

POINT

將概要跟開場放置在一起的例子。這個時候，可以利用不同字級讓文字大小產生差異、橫書與直書的搭配組合，或是將項目標籤化來提高視覺辨識性。

check

標籤化指的是用底色或框圈住項目符號，使之更容易辨識。由於重點在於區分資訊，因此比起項目名稱（即便看不清楚也可以推測出內容），更應重視接在標籤後的資訊是否容易閱讀。

Ch.2-1-6

封面

封面是指用來包覆內文的書皮正面,是內容的臉面。由於封面會左右玩家對遊戲的第一印象,因此一定要分配足夠的資源給封面設計。如果打算出盒裝版或數位版,也可以使用橫式的封面,但本節主要講解適合印刷、裝訂,縱邊較長的書籍式封面。

POINT

封面跟預告用的主視覺圖兩者的最大差別,在於封面是用在立體結構物上。如果你想有計畫地透過裝訂做出有魅力的外觀,那麼紙張、印刷、加工將有多到數不清的選擇。不過,要注意當內文的樣式比較樸素時,過度的設計可能會跟內文給人的印象產生落差。

check

故意將封面裁短,可以窺見內文圖樣的範例。提到封面加工,普遍都是箔印或鍍膜,但裁切封面也是可用來展現個性,在一般書籍上較難做到的手段之一。如果採用留下外框、裁掉內側的設計,請務必先製作原型,仔細考慮開孔的形狀和大小,避免難以握持或容易撕破。

POINT

封面設計是否有選擇合適顏色的這一點,會對讀者的感情和印象造成很大影響。封面的配色除了得要符合劇本的氛圍與延續系列主題的風格外,還應該要考慮印刷的色彩呈現或者印墨的組合,利用印刷色賦予作品衝擊力。而要做到這點,只要透過加入特別色就有可能辦到。

check

膠印可以指定DIC或PANTONE等很多特別色,透過適當地組合特別色,可以使CMYK更鮮豔、更接近你想要的感覺。而現在隨需印刷能用的特別色也愈來愈多。全部都使用特別色,但減少顏色數,或是使用金、銀、金屬色、螢光色等特殊顏色當焦點也有不錯的效果。

POINT

請平衡地配置封面上的元素（標題、插圖、文字等），以視覺上有魅力的設計為目標。注意保留適當的空白，避免資訊太過密集，保持整體畫面的和諧。利用格線系統的話，可以更輕鬆地配置設計元素。

check

利用規格化的格線讓畫面保留適當空白的範例。格線系統是確保設計的協調性與平衡的有效工具。1～3列的條型格線、多列格線、階層格線、模組化格線、黃金比例格線、對稱格線等都能用在封面設計上。

POINT

決定封面設計是否具有統一感的一大因素，就是標題和插圖是否和諧。無論用多麼漂亮的插圖當封面，無論標題logo多麼有獨創性，兩者放在一起不搭的話就沒有意義。請不斷嘗試，找出最合適的平衡和衝擊力。

check

當想放在封面上的元素很多時，請在視覺上建立層級，用標題來統合其他元素。你可以嘗試居中對齊、靠左對齊、靠右對齊、靠上對齊、靠下對齊、對角線配置等多種對齊方式，然後決定大致的位置，再來調整前景色跟背景色的對比，一邊提高視覺辨識性，一邊確保整體畫面的和諧。

POINT

封面是讓人一眼得知內容品質和遊戲整體氛圍的重要元素。請盡可能提高整體的設計品質，同時確保跟內頁設計之間的統一感。當兩者分別外包給不同設計師製作時，最好能透過字體排版風格或插圖等某個元素來統一它們。

check

當設計具有統一感，就能使玩家擁有一致的體驗。比如把封面跟書名頁當成一組來設計，以其中一方的設計為基礎，在另一方沿用某種象徵性的造形；或者兩邊都採用完全相同的元素，但使用不同的排版等等，在封面同時放入某些封面獨占的元素，以及某些延續到內頁的元素。

Ch.2-1-7

✦ 發行用的內容 2 ✦

內文

所謂的內文，即指規則書或劇本的主要內容。除了印刷出來的實體本外，還有PDF、HTML、TEXT等各種形式，甚至還有App版，但本節主要介紹那些需要排版的形式。排版對於資訊的統整、易讀性、視覺吸引力非常重要。想確保內文易於閱讀，就需要進行適當地設計。

POINT

內文也有各種紙張、印刷、加工種類等可供選擇。比如可以加入各式摺頁或插入色紙等扉頁來點綴，或是使用圓角讓整體的視覺印象更加柔和，而且也容易翻頁，又或者中間改變紙張種類，讓不同區塊擁有自己獨特的印象等，藉由諸如此類的輔助元素給予讀者印象深刻的閱讀體驗。

check

內文使用2色印刷的範例。藉由不同顏色來強調特定元素，使之在視覺上更醒目，可使玩家更容易注意到重要資訊。此外，用顏色區別資訊的種類或類型，對讀者來說也更容易掌握內容。

POINT

文字的排列請以能夠舒適地閱讀為目標。避免使用極端的裝飾或形狀特殊的字體，要留意選擇讀起來不易疲勞的字體和字型大小，調整文字間距、行距、行寬，並確保段落之間的距離。重點是依照目標讀者的需求，確保適當的平衡。

〈ストーリー〉

謎の依頼人から届いた手紙によって、日本のある山村へ向かうことになる。手紙には、「村で怪しい出来事が相次いでおり、陰陽師を名乗る者が邪神を復活させる計画を進めているらしい」と書かれている。村で起こる怪奇現象と邪神復活の計画を阻止するために調査を開始する。

check

左圖是以日文排版作為範例，8pt的字級大小、1.75倍行距、24個字元左右的行寬（實際尺寸）。易於閱讀的分量，確保行首行尾沒有標點符號、嚴格區分全形字和半形字、恰到好處的字元間距，請避免字型和段落設定妨礙讀者的閱讀。

替每個段落加上各別的標題，且讓不同的段落標題也有強弱之分。請使用適當的字體、字級大小、粗細等字型設定，讓資訊的階級結構更加明確。如果只要用看的就能夠區別資訊等級的話，就可以幫助讀者更有效率地理解頁面上的資訊。

check

標題的文字大小原則上比正文稍大即可，但有些設計會故意選用特大文字。橫書的時候，內文通常會選用方塊式的排版，但標題的部分常會使用不同的排版方式，刻意使用比內文更寬的行距、字距或邊界來強調標題。

可以利用適當的留白來讓文章段落容易閱讀。請將頁面的標題或章節標題放在旁註（marginal note）的位置，或是加上腳註（footnote）來提供補充資訊，替頁面加上引導讀者的元素。

check

保留充分的空白來放置導引，加入旁註空間的範例。讀者可以隨時掌握自己讀到哪個章節。同時，當頁面上有留白時，也可以把處理特定事件用的線索或建議放在旁註空間內。

若單純用文字不足以表現內容時，可利用插圖或圖表等視覺資訊幫助讀者更好理解。使用圖表來表達複雜的概念或資料，使用插圖來提示難以想像的道具或位置關係的話，對於讀者來說更容易加深記憶。另外，刊載豐富圖表的這一點，也能提升內容的價值感。

check

插圖或圖表具有引起讀者注意，使讀者聚焦在特定資訊上的效果，可以用來強調重要的資訊、聚集讀者的注意力或幫助讀者理解。即便無法提供實用的資訊，也可以運用插畫或背景在合適的斷點切割篇幅較長的文章，使閱讀節奏更流暢。

Ch.2-1-8 ✦

探索地圖

探索地圖是探索遊戲世界時的參考資料。雖然不是必要，但它可以有效勾起玩家的探究心。就像RPG通常都是一邊開地圖一邊攻略，冒險的第一步往往都是拓展地圖。TRPG也一樣，PL常常需要移動來獲取情報或道具。一張可讓人一眼看出世界觀和可探索範圍的地圖，對玩家而言乃是遊戲的重要線索。

POINT ✦

要做出一張實用的探索地圖，最重要的是定義好比例尺（1格是多少公尺或多少公里）和範圍（整張地圖的大小）。如此一來，PL或KP才能更好地掌握距離和自己的移動速度。

check

網格狀的地圖更容易讓人算出自己和目標的相對位置、距離以及移動範圍。然而，設計時要適當選擇格線的粗度或顏色，避免破壞地圖整體的氛圍。

POINT ✦

即便是房子內部的平面圖，也不能忘記先設定好比例尺。用表格工具的格線墊在底下作畫的時候，必須先確定格子全部都是正方形，決定好1格的長度，並事先規定整張圖的大小或房間的大小。

check

連接各房間的走廊、通道以及出入口的門窗位置也很重要。如果是多層建築，也別忘了放入樓梯或電梯。請慎選線的粗細和顏色確保可辨識度，並依需求寫上房間的名字，讓玩家知道房子的結構。

對於地下城的平面圖，比起從正上方往下看的俯瞰圖，選擇可反映環境元素的斜視圖會更好。畫出如石壁、洞窟、水流、火焰能否抵達等詳細的場景，對於遊戲氣氛和戰術會產生很大的影響。

check

對於祕密通道或隱藏房間等機關元素，可以分別準備PL用的地圖和KP用的地圖，並配合遊戲的進度切換地圖來提高表演效果（例圖使用Dungeon Builder製作）。

POINT

設計城鎮或村莊的地圖時，需要考慮都市的構造，從中心區域向外逐漸改變建築配置的密度或規模。透過建築的配置和距離，就能讓玩家想像城鎮中的人流或行為，是表現地域特徵的重要元素。

check

城鎮的中心區通常是商業或行政設施的聚集地，而郊外則是住宅區。另外，請為不同城鎮或村莊的道路設計不同的寬度或形狀，或是放入廣場之類的設施，使都市配置看起來更自然（例圖使用Inkarnate製作）。

POINT

設計世界地圖時，請留意陸地和海洋的比例，並放入多元的地形增加變化。如果能夠使每塊土地都有獨自的文化或歷史，就可提升世界觀的深度。

check

山脈的背風側由於雨影效應容易形成沙漠，河流會朝海的方向流動，請基於現實地理法則來設計地形。同時再依據特有的遺跡或神話來設計地名吧（例圖使用Inkarnate製作）。

✦ 發行用的素材 2 ✦

遊戲盤

遊戲盤近年在網團中的存在感與日俱增。GM（KP）常使用CCFOLIA或Tekey等工具建立招募PL用的房間，建構可使玩家沉浸在劇本世界中的環境。自己動手改造系統或劇本內附的官方素材，或使用通用素材加上自己獨特設計的人也愈來愈多。

POINT✦

跑團工具雖然具備各式各樣的功能，但說到其中跟設計有關的最基本元素，原則上只需要考慮背景和前景2種就好了。而在因應不同尺寸的顯示畫面時，擔負起填滿畫面這項工作的，就是背景。

check
背景可以和前景使用同一張圖片，但把背景圖模糊化；或是前景改用跟背景不一樣的圖片。前景和背景的開關與切換可以保存成場景，也可以在不同場景使用不同設計。

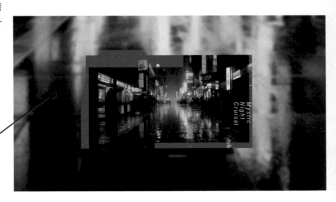

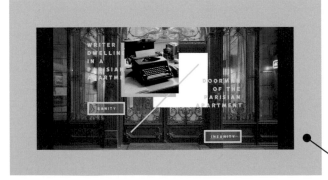

POINT✦

請區別遊戲中出現的細碎物件，將其分成場景改變後仍要保留的，以及只會在特定場景中出現的，並整理它們的圖層順序，安排、設定要顯示的位置。

check
減少背景的存在感，凸顯前景的階層式設計的範例。正方形的照片具有地圖的功能。外框圈起來的標籤雖然是資訊圖標，但將圖標的色調跟前景保持一致。

雖然從零開始為劇本量身設計遊戲盤也很有趣，但若保留一部分的設計空間，遊戲盤就可以給不同劇本使用，因此也請考慮具有通用性的遊戲盤設計。

在前景上加入框格，使畫面看起來像是從鑰匙孔窺視一幅筆觸獨特的繪畫。只須根據劇本的主題替換鑰匙孔中的圖片，便可成為通往不同世界的門扉的象徵。

POINT

雖然遊戲盤一般是橫式的，因此大多採用橫向的設計，但需要在畫面旁邊同時開啟聊天窗口或虛擬鍵盤，或是在手機等狹窄的畫面上遊玩時，有時縱向的設計更能有效利用畫面空間。

縱向設計更容易整合多個情況或場景，表現前後發展和時間的演變，讓人一眼理解狀況。雖然這種版面也更適合顯示全身立繪，但請避免讓玩家需要一直上下滾動畫面。

POINT

雖然遊戲盤只要能顯示快速對話窗（譯注：日系TRPG線上跑團工具中的快速發言功能，只要先登錄固定的詞彙或字串，就能用點擊的方式發言）和立繪就很足夠了，但在遊戲盤上加入棋盤化的地圖，將遊戲元素規則地配置在其中，可使遊戲盤更有遊戲的氛圍。

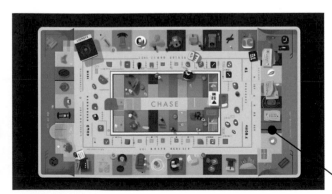

活用網格，在上面放入目的地、障礙物、資源、道具等元素，使遊戲盤看起來更像桌上遊戲棋盤的例子。玩家可以參考遊戲盤上的資訊來建立實現目標的戰略。

Ch.2-1-10 ✦

✦ 發行用的素材 3 ✦

其他圖片

在跑網團時，有些人會依照遊戲的發展，利用角色、地圖、道具的圖片來增加臨場感。雖然多數情況會直接把這些圖片放在遊戲盤中，但原則上只要PL之間能看得到，不放在遊戲盤中也無妨。而在面團圈子，可當成角色棋子的模型或卡片十分熱銷，也有很多人買來收藏。

POINT ✦

給予NPC或PC一個視覺形象，透過色彩配置、衣服配件或是表情來表現出這個角色的性質，有助於玩家對於故事或角色產生移情作用。雖然PC的外觀一般情況下通常會交由PL自己設計，但是也有些劇本裡頭就包含立繪。同時，你也可以為同一角色準備多種版本的立繪，配合劇情發展切換立繪。

尤其是怪獸類的角色，如果光用言語描述，玩家們心中的想像可能各不相同。準備可以明確讓人了解其特徵或生態的視覺形象，也能使玩家對這些怪獸登場的場景留下更具體的印象。

POINT ✦

探索地圖除了應提供具體的地形、平面配置、結構、比例尺（2-1-8）以外，也可以加上風景或建築物的圖片，依照故事發展切換設計，讓玩家了解各場景的舞台。

check

將所有可讓玩家知曉探索或戰鬥等跑團過程中遇到的狀況，使遊戲順暢進行的圖片整合在一起的資料，稱為地圖表。不同系統或劇本所需的元素各不相同，但原則上都具有放置棋子、切換圖標、管理場景或階段、瀏覽各個PC的狀態等功能。

POINT

設計圖標的時候，請採用符合遊戲世界觀的設定。比如，可以將跟劇本有關的武器或回復道具符號化、在徽章中融入組織或勢力的特有理念與特徵、製作建築物的迷你插圖放在簡易地圖中等等，設計時要預先考量到這些圖標會在遊戲中的哪些地方出現。

check

當你的世界觀很難表達時，不妨試著製作通用性的圖標。比如圖釘、放大鏡、HO No.或時間段、骰子或角色狀態值等等，運用不同的色彩、質感、外框形狀做出外觀上的差異。

POINT

場景靜畫是用來表現該場景發生了什麼事件。由於場景靜畫的內容必須具體描寫，因此有可能會跟實際跑團的情境產生出入，所以不適合用於不希望給玩家限制、具有較高自由度的作品中。

check

請用心考慮場景靜畫的視角。在某些場景中，從角色的視角來畫可使玩家的想像更有真實感。而在某些用途中，以鳥瞰的視角繪製可幫助玩家掌握該場景中的距離感。

POINT

除了功能性的圖片外，用於裝飾遊戲盤的素材、飛舞的花瓣或光線閃爍等動畫也有助於畫面表現。雖然高品質的跑團素材可提升遊戲體驗，但不經思索地大量放入通用素材對沉浸感毫無幫助。更重要的是素材跟劇本的關聯性，以及設計的統一感。

check

在開始設計跑團用的素材前，請先想清楚這個素材的設計目的，期望能夠達到什麼樣的效果。如此一來才能確立設計方向，並且更容易做出有用的素材。

Ch.2-2✦

影片表現

在TRPG中，活用影片可以給予玩家更好的沉浸感。在適當的時機播放影片，可發揮跟BGM一樣的效果，或是與BGM相輔相成，用以刺激PL們的情緒。但要注意過度的表現可能會出現反效果。首先請試著挑戰製作簡單的動畫素材吧。

範例作品製作、提供：喪花

✦APNG素材的設計

APNG（Animated Portable Network Graphics）是種比GIF畫質更好，近年很常使用的影片素材格式。比如LINE的動畫貼圖就是使用APNG格式製作。

APNG的設計竅門

APNG的檔案大小比GIF更大，因此如何簡化動畫就顯得十分重要。單純化的設計有助於做出兼顧輕量和高品質的動畫素材。另外，設定適當的播放速度，或是追求最佳的緩動（easing）函數（動作的加減速），也可以最大程度地發揮動畫的效果。

何謂APNG

APNG是跟PNG相同格式，但可以顯示動畫的圖片格式。APNG可以將多張圖片檔合在一起，透過連續切換來播放動畫。而且APNG也支援在Web上顯示，非常方便。不過它屬於一種影片格式，所以檔案大小有時比較大。雖然APNG支援的顯示環境很廣，但使用時還是必須事先確認。

APNG的製作方法

APNG的製作方法，包含使用免費的應用程式或網頁服務將自行準備的PNG素材轉換成APNG，或是利用Adobe After Effect、Blender、AviUtl、Clip Studio Paint等專門的影像、動畫製作軟體，將影片輸出成APNG這2種。請依照你設想的表現手法和製作環境選擇最適合的方式。

裝飾用APNG

APNG素材也能用在遊戲盤上。除了丟骰子或角色動畫等有明確功能的素材外，很多遊戲還會拿來製作移動前景、播放跑馬燈、旋轉棋子的放置區等的裝飾物件。這些裝飾雖然對跑團沒有直接影響，但能讓舞台更漂亮。不過，畫面上一直有東西在移動會削弱人們的注意力，所以最好有配套措施，比如同時準備靜止的版本等。

可應用在遊戲盤上的裝飾性物件範例

運用各種APNG素材製作的遊戲盤範例。透過物件的變形，也可以營造出地面感和景深感。

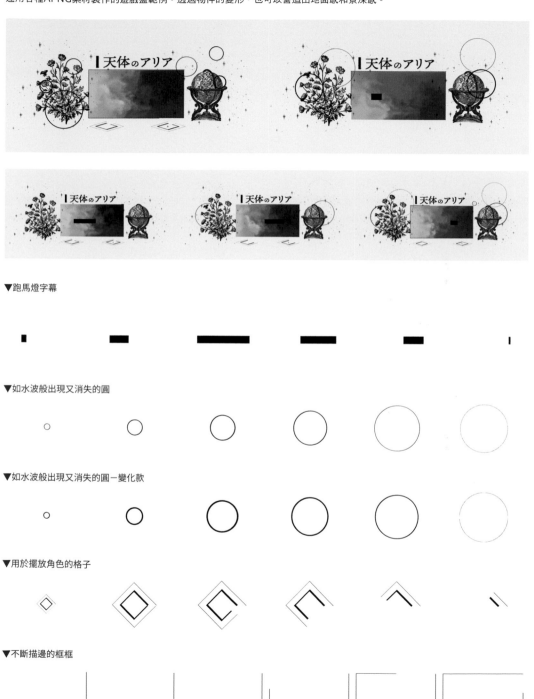

▼跑馬燈字幕

▼如水波般出現又消失的圓

▼如水波般出現又消失的圓－變化款

▼用於擺放角色的格子

▼不斷描邊的框框

❖ 影片素材的用途

大多數的影片素材都是用來提高表演時的氣氛。下面具體地看看影片素材可以用在哪些地方吧。

表現怪物與NPC

在PC遇到怪物、神話生物或NPC時插入影片，可以加深跑團的臨場感。用影片介紹這些怪物或人物的具體特徵、戰鬥方法，也能增進PL對遊戲的理解。同時，也可以製作NPC講話時的動態頭像放在遊戲盤內，讓頭像做出符合角色性格的動作，使場景更有生命。

表現地圖

把地圖做成動畫能強調地圖的特徵，PL也能更直觀地理解自己操縱的角色在舞台上移動的情形。比如，在戰鬥場景中每次角色移動時播放地面搖晃的動畫，在逃跑場景中播放橋梁倒塌的動畫，在迷路場景中播放門扉出現的動畫等等，配合情節發展變化地圖，就能推展故事。

表現場景的切換

在場景的切換使用影片，可以提高故事的沉浸感。切換到下一個場面的時機與方法，對於故事的進行是很重要的元素，這得仰仗GM（KP）判斷和控制。其中常用的特效有淡入和淡出，而淡入淡出又有很多種類，可用於表達場景的切換，或是場景的開始與結束。目的是使切換更加自然，或是更戲劇化。

開場表演

在開場使用動畫，不只能增加玩家在開始遊玩前的期待感和興奮感、營造氣氛、提高玩家對跑團的熱情和投入程度，還能讓參加者在跑團結束後繼續沉浸在故事的世界內。如果要在開場影片中使用參加者自己準備的角色插圖，請一定要事先取得對方同意，並檢查所用素材的著作權與可用範圍。

表現技能效果或狀態

用影片表現技能或魔法的效果，可使場景更有真實感。在大多情況下，TRPG只使用言語解說來表達情境，但若在魔法或陷阱發動時使用明亮的光線、爆炸、煙霧等特效動畫，就能營造出震撼力和緊張感。此外，也可以在PC受傷時用來表現噴血或異常狀態。

表現標題logo

除了表現場景外，在遊戲盤的標題logo或背景中使用影片，也可以實現比靜止畫更具魅力的設計。由於影片含有的資訊比靜止畫更多，即便只是沒有任何具體主題的簡單背景，也能透過顏色和材質的變化來傳達氣氛，或是透過動態演出來吸引注意力。

轉場效果

轉場效果是一種使場景切換更平滑的手段，包含拉起帷幕、讓血液滴落、翻頁等模仿物理現象的短動畫，以及轉白、轉暗、幾何圖案、文字轉換等表現，可用的種類非常多樣。外國電影或戲劇的片頭或動態圖形也非常值得參考。

➤ 可作為logo背景的動畫範例

用大理石紋路的漸層動畫當標題logo背景的範例。也可以疊加在遊戲盤上顯示。

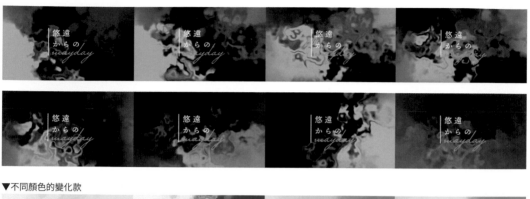

▼不同顏色的變化款

➤ 可在場景切換時使用的轉場特效範例

在前面提到的動畫＋logo上，再加上轉白效果的例子。

漸層效果加上轉暗效果的範例。可用於表現原本看不見的東西在場景轉換後現身的效果。

使用TRPG素材　-YURAMEKI-（APNG素材）

Ch.2-₃

其他跑團工具

至此我們看過了TRPG中各種設計元素的功能和表現形式，最後再介紹幾個專門為跑網團設計的常用工具與網站。作為一個玩家，你可以一直使用自己用慣的工具，但身為製作者，你必須知道技術每天都在進步，並持續關注最新的工具與最新的功能。

❧ 跑團工具

具備設定背景、角色、快速對話窗、丟骰子等功能的網路工具。這些工具能夠配置地圖、圖標等圖片，以及BGM和音效，更好地表現角色所處的狀況並將其傳達給玩家。除了常見的CCFOLIA、Udonarium、TRPG Studio、Tekey之外，現在網路上還能找到其他很多特色各異的跑團工具。

CCFOLIA

可設定背景、前景，用背景來表現世界觀，用前景來表演情境，創造兼顧劇本氛圍和遊戲性的盤面。註冊帳號後即可將盤面保存在伺服器上，因此很適合需要很多次才能跑完的團。同時也能從「キャラクター保管所」或「いあきゃら（ia_chara）」匯入角色卡。只要用快速對話窗輸入指令即可自動投擲骰子，或依照角色的能力值發動技能。經常測試、推出新功能，是個正以驚人速度進化的工具。

Udonarium

可以顯示3D，將物件設置到不同高度。由於角色的棋子可以像立體透視模型那樣擺放，故可實現類似面團的畫面表現，也很適合用於有牆壁或樓梯的立體地圖。因為Udonarium是公開的開源軟體，所以也衍生出專為謀殺推理遊戲改良而成的「Madaminarium」等衍生工具。

TRPG Studio

文字團專用的線上工具。特色是可顯示類似CRPG對話場景的畫面，適合遊戲化或影片化。除了可以匯入自己製作的圖片素材外，官方也有提供豐富的公用角色與背景圖。角色圖還有不同表情的版本，背景圖則有白天與夜晚的版本，即便是初學者也能輕鬆表現出各種場景。

Tekey

專為文字團特化的線上工具。顯示文字的表現方法十分豐富，具備設定文字顏色、改變顯示速度、唸出文字等功能。此外還能用輸入指令的方式丟骰子、顯示圖片、播放BGM與音效等等。同時也能用資料夾替快速對話窗和圖片分類，因此GM可事先輸入文章或指令準備跑團，實現令人難以想像只有純文字功能的細膩表演。

🦋 語音通話、聊天工具

在跑語音團或文字時，若使用同時兼具語音通話、文字通訊、螢幕分享功能的「Discord」等通訊工具會方便許多。

Discord

Discord可以依照用途和主題架設不同的伺服器群組。不僅如此，還能在伺服器內開設不同頻道，並獨立設定每個頻道的閱覽權限，在GM與玩家間的對話、特定玩家之間的對話以及配發祕密HO時非常有用。同時還可以安裝擲骰機器人、計時器、日程調整等各種有用bot來擴充功能。此外，Discord也能當成社群網站使用，不僅能玩TRPG，也是TRPG玩家活躍交流的場域。Discord上存在很多社群（Discord伺服器），請務必自行瀏覽看看。

🦋 保存、投稿、分發劇本的網站

做好的劇本除了可公開在個人網站上，也可以發表在專門的平台上，或是在線上商店發行販賣。

BOOTH

BOOTH是可以分發、販賣各種創作物的線上市集，舉凡插圖、音樂、遊戲、小說、素材資料等數位內容，甚至是同人誌、同人商品等實體內容都可以自由上架。上面也有很多TRPG作品和跑團用的素材，更有在各社團發行、更新作品時發送通知，或是請求重新下載作品資料、代為寄送商品的倉庫服務等各式各樣的功能。

TALTO

「TALTO」是CCFOLIA開發的TRPG專用線上商店。可保管、販售各種TRPG的數位內容（規則書、劇本、補充包等）。除了投稿劇本外，也擁有撰寫功能，從執筆到公開都可在網頁上完成。

🦋 角色卡的保管工具

可讓玩家製作、保管角色卡的工具。此外這類工具還能透過URL將角色設定分享給GM或其他玩家。此類型的工具有可支援各種TRPG的「キャラクター保管所」，專為克蘇魯神話TRPG打造的「いあきゃら（ia_chara）」等。

🦋 角色插畫的製作工具

需要製作PC或KPC的立繪與角色頭像時，只要使用「Picrew」、「CHARAT」等角色圖產生器，就能輕鬆產生圖片（但要注意每種工具的使用規範各有不同）。使用者可以選擇自己喜歡的產生器，組合各種臉部物件（眼睛、鼻子、嘴巴、痣、眼鏡等等）、髮型、服裝、裝飾品、小配件等來製作角色圖像。另外，創作者也可以使用自己的作品來製作、分享自己的生成器。

設計的點子

Chapter 3

前一章我們用虛構的範例介紹了設計的重點，本章將
介紹那些擄獲眾多玩家芳心的真實作品。從創作者的
作品與訪談開始，接著再介紹那些有著眾多亮點的劇
本，最後從設計的角度帶領你欣賞日本和其他國家的
TRPG本體、立繪與遊戲盤。

▲CCFOLIA房間

▲Trailer

✦ SCENARIO ✦ 克蘇魯神話TRPG

TITLE ➡ 《ゆらめく魔法市》（暫譯：幻影魔法市集）

劇本：イチ（フシギ製作所）／設計：あけ

7歲生日那天，因身為探險家而長年不在家的父親寄來了一封
信。「市場很快要開了。屆時我的朋友應該會去迎接你」。
──歡迎光臨，這裡是交易非人之物的市集。從奇蹟到災禍，
這裡什麼都找得到。在夢中若隱若現的魔法市集。這是一個創
造「只屬於你的魔法」的故事。本遊戲的Trailer是以魔法市集
小巷內的招牌為概念，作品中登場的人事物都帶著奇幻且黑暗
的風格。劇本內附豐富的CCFOLIA素材，可讓玩家原汁原味地
品味到劇中角色看見的魔法，精緻的設計令人充滿期待。

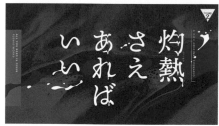

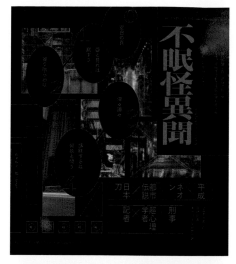

▲Trailer

▲Trailer

✦ SCENARIO ✦　　🀄克蘇魯神話TRPG ✦

TITLE ➡ 《灼熱さえあればいい》（暫譯：灼熱即可）

劇本：イチ（フシギ製作所）／設計：あけ

明明8月將盡，射入教室內的夏日陽光卻依然強烈。你們正泡在沒電的大學教室內遊手好閒——以音樂家キリト（ORIGAMI Ent.）的樂曲《凪》為主題曲的『Trilopgy2』企劃劇本第2部。Trailer用並列的低彩度卻高對比的色塊，來表現晚夏大學生們慵懶的悶熱感。同時，以引用自歷史資料的跳舞繪畫來表現潛藏在古今中外的「快樂」底下的瘋狂，並透過混雜著骨頭的遊行隊伍腳步來表現現代都市。

✦ SCENARIO ✦　　🀄克蘇魯神話TRPG ✦

TITLE ➡ 《不眠怪異聞》

劇本：ユーガタ（薄明堂）／設計：あけ

平成32年2月，不眠市。流傳在這座城市的都市傳說，正以某起事件為契機開始威脅到人們——以平成時代×霓虹燈×都市傳說×日本刀為主題，一共5集的戰役劇本。Trailer使用由霓虹粉組成的報紙，以及印滿紙面的小道消息，來表現這座吸引了無數追尋事件的探索者、擁擠又蠱惑的虛構日本都市。由於在設計階段劇本尚未完成，故設計者是先從賽博龐克電影尋找靈感、建立Trailer概念，然後再反過來用概念圖深化劇本的世界，在不斷互相反饋的過程中完成製作。

あけ (Ake)

從劇本的trailer、封面和內文的排版、插圖到影片,設計師あけ小姐的作品涵蓋了所有跟TRPG有關的影像設計。其本業也是一名平面設計師,以本名在美國從事繪圖設計工作。TRPG的設計對她而言「就像玩樂」,本次我們向她詢問了TRPG的設計祕訣與今後的展望。

請分享一下您個人開始從事TRPG設計的動機與原委。

在因為新冠疫情爆發而必須居家辦公的期間,我出於個人興趣開始遊玩TRPG,並結識了許多劇本作家。後來我自己設計的CCFOLIA空間在網路上受到關注,便開始以個人名義接受別人的設計委託。

請問設計TRPG相關製作物最大的樂趣和魅力是什麼?

最大的魅力就是能直接接觸到用非視覺的語言從事創作的創作者們編織出的故事和世界觀,並跟他們一起創作。可以一邊玩一邊創作,而且還能創作各種類型、各種媒體形式的作品,讓我感到非常開心。

請問您在設計trailer時,有特別重視的或堅持的原則嗎?如果有的話,請詳細介紹一下這些充分展現這份堅持的創作物中您最中意的作品。

我認為trailer是通往劇本世界的大門,因此在製作時會思考自己希望玩家站在入口時能看見什麼,對劇本產生什麼樣的預感。另外,我希望當玩家在通關後回顧這個劇本時,可以從另一個角度發現原來trailer描繪的是劇本中的這個場景。

所以我很重視主題的抽象化,比如在《玻璃的國のかげろう》(暫譯:石英之國的蜃景)這個劇本的trailer中,我希望讓玩家看到後納悶「這是什麼?」,繼而產生好奇心,因為看不懂而想玩玩看,因此進行了一定程度的抽象化。

這個水晶的圖案是用Cinema 4D這款3DCG製作軟體畫的。因為圖中的所有文字也都是直接放在Cinema 4D中,所以寶石的折射率會影響文字。起初我擔心這樣會讓文字難以閱讀,因此很猶豫要不要提出這個方案,但製作團隊卻認為這個方案很好。因為這個方案跟我心中想像的劇本很接近,所以我非常開心。

請問您平常都使用哪些工具?

任何工具都會拿來用。比如我會使用Glyphs,也使用InDesign、Illustrator、Photoshop,甚至Risograph的印表機。像是在跟フシギ製作所的イチ合作的BGM Collection的企劃中,是先用After Effect製作動態圖形,再把它分成一個一個的影格用Risograph印出來,接著放大、掃描,然後重新製成影片,藉此做出獨特的質感。

請問設計trailer時,您覺得哪一類的案子特別好做,或是讓您覺得特別值得接嗎?

如果可以的話,即使仍在測試階段也無妨,我會希望可以自己玩過一遍那個劇本,再根據遊玩時腦中浮現的想法、看到的景色來設計。當沒辦法這麼做時,我會根據劇本的氛圍、主題,以及聆聽已玩過的人描述他們對劇本的感受來製作。雖然這是我個人的偏好,但比起案主告訴我他想要哪種視覺印象這種具體的草案或要求,我覺得根據描述劇本世界觀的文章來想像和視覺化更容易。我更喜歡在一定程度上能自由發揮的案子,讓我能用自己的提案給予案主驚喜。我通常會提出2~5種方案來給案主挑選。

請問您做編輯設計(editorial design)時會特別注意的什麼事情嗎?

TRPG的劇本含有很多不同的資訊種類。而平面設計的工作很少需要處理這麼多種類的資訊,因此這點既是TRPG設計的有趣之處,也是困難之處。我在設計時會特別注意如何區分和表現段落風格,讓人一眼就能明白資訊的分類。

而我認為這部分若能同時結合劇本的主題會更好。比如以最近的作品來說,因為劇本的主題是「流星」和「軌跡」,所以我透過改變段落的位置來替資訊分類,創造視

覺上的流動。這麼一來不僅能讓讀者更容易看出資訊的切換，也能表現出軌跡的概念，讓畫面不需要加入多餘的裝飾也能輕鬆理解。

雖然起初只是出於玩心，但您會不會覺得這同時也是一個商機呢？

對於如何在這個日益成長的業界營利，我認為不論是創作系統的人、創作劇本的人、還是繪畫者，大家都正在思考這個問題。而對於設計方面，老實說的話，因為我跟B2C的劇本作家不同，是以個人創作者的身分在接案，所以收入始終比較有限。而突破這個瓶頸的方法之一，是多設計通用的素材來販賣。

但另一方面，我把TRPG視為可以讓我自由設計的遊戲場。所以，在愈來愈多設計師進入TRPG行業的現在，重新思考自己究竟想要做什麼後，我認為比起賺錢營利，我更想拓展TRPG跟設計的交集。

比如因為我目前身在美國，所以會思考自己可以如何參與美國流行的TRPG？同時，也希望能夠認識那些正致力於結合TRPG跟戲劇、電影、遊戲等其他媒體的工作者。另外，雖然目前多數人玩的主要是克蘇魯神話的TRPG，但我也希望能有更多獨立題材的TRPG，並嘗試跟正挑戰這些新事物的工作者們一起建立新的地基。

還有，我目前正在經營名叫「TRPG×Design」的社群，而從社群的人數和大家討論的內容來看，感覺最近人們對設計的興趣愈來愈高。正因為如此，我認為現在正是我們這些已待在設計領域的工作者們，開始思考下一步該怎麼做才能讓TRPG變得更有趣的時候。

請問您對未來的規劃是什麼？在設計相關方面，您目前有特別關注的主題，或想要深入研究的題材嗎？

就我個人而言，目前想再更進一步鑽研設計，目標是考上研究所。今後希望能從事更偏以研究為基礎的設計（research-based design）。

舉例來說，我認為若能將波形和噪訊等構成世界的自然現象的基本運動視覺化，或許就能跨越語言的隔閡，創造出所有人都能理解的隱喻，並正在思索如何設計那樣的結構或造形。

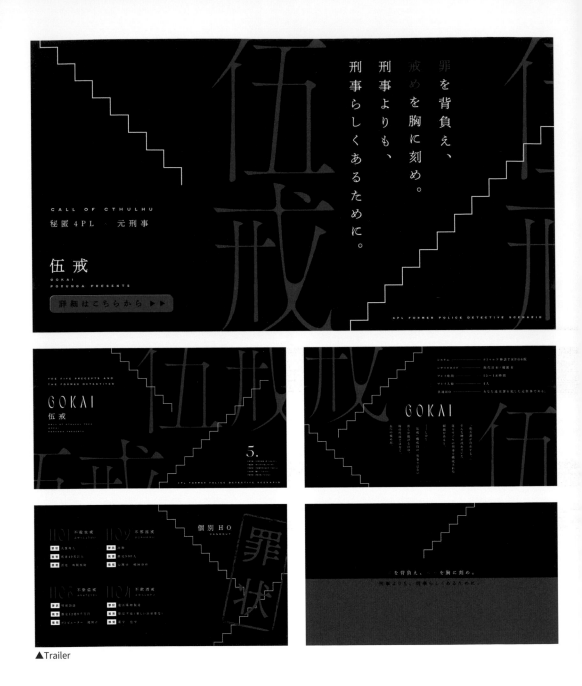

▲Trailer

TITLE ➤ 《伍戒》 劇本：ぽるんが／設計：ネズ（nzworks）

「還有第五課存在」。局裡流傳著這樣的傳說。那是個由最優秀刑警組成的組織。然而「伍戒」的成員並非刑警。他們的徽記不是櫻花，而是5個戒律——這是講述過去曾經犯罪的前刑警們，在地下世界懲戒法律無法制裁的惡徒們的故事。Trailer的主題是「通往地下的階梯」，一路不斷向下，直到第4張圖抵達最底層。背景使用了凹凸不平的砂網材質，表現黑暗卻鋒利的堅硬感。圖中反覆使用筆畫銳利的明朝體logo，旨在讓探索者感受到「戒律」一詞的沉重感。

▲Trailer

✦ SCENARIO ✦　克蘇魯神話TRPG ✦

TITLE ✦ 《Mein Schatz》

劇本：本ノ虫／設計：ネズ（nzworks）

你知道那唯一的魔法。也知道那是唯一的救贖──。以虛構的魔法學校為舞台，由三個章節組成的戰役劇本。Trailer的設計概念是「3本魔導書」，以「魔法」和「復古的西方奇幻」為主題。配色以金色和濃郁的藍灰色為主，並使用了低彩度且深邃的顏色，讓人聯想到古典傳統的魔法學校。4張trailer深具統一感且高雅凝鍊，但每張圖的排版都不相同，透過巧思表現了劇本的樂趣和熱鬧感。拖著弧形尾巴的星星除了呼應魔導書上的月亮形狀，也代表揮動魔杖時的魔法軌跡。

nzworks

✤ INTERVIEW ✤

設計師nzworks除了TRPG外，也經手大量高品質的同人作品和商業作品。他不僅從全方位為創作者們提供了許多精準命中需求的設計，在作為PL時也充滿了創造力。本節將代讀者們向被大家一致稱讚「快速」和「厲害」的nzworks請教設計的訣竅。

▌ 請分享一下您個人開始從事TRPG設計的動機與原委。

我原本就很喜歡各種類型的設計，在成為設計師前就已經出於興趣在從事個人創作。之所以開始接觸TRPG設計，是因為常跟我一起玩TRPG的友人中，不少人都會自己寫劇本，於是他們開始找我幫忙設計遊戲盤，後來又幫忙畫劇本的預告圖。以此為契機，我有幸逐漸收到劇本作家的設計委託，之後便正式開始做trailer和logo設計的外包案件。

▌ 除了TRPG外，您還參與了書籍封面設計和標題logo等許多案子，請問是否有什麼樂趣是設計TRPG獨有的？

我想TRPG設計最大的特點，就是trailer和遊戲盤都沒有固定的長寬比吧。儘管主流的trailer都是橫式的，但

CoC劇本《空白の航海》（風呂敷の中身・作）的trailer在Twitter上觀看時的截圖。其設計概念是「安靜且冰冷，但又隱約帶點柔和」。

也經常能看到專為手機用戶考慮的長條型設計，遊戲盤設計也一樣。書籍封面的長寬比幾乎都是固定的，在某種意義上，排版往往依循固定的模板；而TRPG的相關設計還不存在這種模板，所以感覺更加有趣，但也更加困難。

另外設計trailer時要處理文章量比較多，又含有廣告要素，因此若具備傳單或DM的製作經驗，感覺應該可以運用在上面。但trailer不能劇透內容，所以我認為放入一個容易記住又有震撼力的設計點（比如宣傳標語，或是強烈的主視覺圖）非常重要。

▌ 請問有哪個trailer讓您感覺充分發揮了自己的哲學，特別中意的嗎？若有的話，請詳細介紹一下。

我很喜歡《空白の航海》（暫譯：空白的航海）這個作品的trailer。這個劇本是只要將壓縮檔拖曳到CCFOLIA中就會自動產生遊戲盤，然後依照遊戲盤中的指示行動就能遊玩的「無KP劇本（1名PL就能玩的劇本）」。出於其性質，所有跟劇本有關的元素都會涉及劇透，因此這個作品在遊玩前能參考的資訊非常少。

根據以上原因，我將trailer的設計重心放在「即使完全不知道遊戲綱要也會想玩」的「吸睛感」上。

而具體方法，則採用了讓連習慣無腦刷社群軟體貼文的人也會不自覺停下來看，「在Twitter上面看時，3張縮圖看起來會剛好連成1張trailer」的手法。

我讓中央的角色在地面留下如鏡面反射般的倒影，令簡單的畫面也能產生質感。

第3張的「參與試玩者的感想」群也是吸睛手段之一。雖然可預先透露的遊戲內容很少，但放上實際訪問試玩者後得到的感想，應該可以增加被看到的機會並降低門檻。

「68個字的無KP劇本」這句話是trailer的宣傳標語，占了最大的版面。至於這個遊戲到底是什麼樣子，還請各位親自玩玩看。

請問身為一位TRPG玩家,您對於近年遊戲盤和立繪日益精緻講究的趨勢有何看法?

所謂的TRPG,原本就是只要有劇本和骰子便能遊玩的東西,所以我認為遊戲盤的設計性和角色插畫其實完全是多餘的。

然而,我也認為盤面設計和角色插畫的品質愈好,就愈能提高玩家對劇本的沉浸感,使得同屬TRPG這種遊戲的特性之一「只此一次的體驗」更加豐富。為了讓那種「體驗」更加濃郁、留下記憶,加入設計和插畫也沒什麼不好。

請問製作遊戲盤時有沒有什麼訣竅可以使遊戲盤更有氣氛,或是可能增加設計難度而不建議多用的元素?

我認為設計時可以有意識地去留出放置立繪(角色插畫)的空間。特別是一定要一邊做一邊檢查實際放入立繪的整體模樣。

另外,我也常常看到因為放入太多素材,導致配色和排版出問題,造成了難以收拾的情況。因此經驗尚淺時請遵守簡單就是最好的原則,將主顏色或主元素控制在2~3個,等上手後再慢慢增加更多元素,這點也很重要。

而最重要的一點則是「製作適合該劇本的遊戲盤」。比如,即使你全力設計了一個時髦又華麗的盤面,但劇本卻是搞笑類的故事,此時盤面的煽情氛圍不適合遊戲體驗,變成純粹的自我滿足。我認為應該仔細熟讀劇本,抽出可代表此劇本的意象,然後以「做出適合該劇本,可讓人得到強烈沉浸感的遊戲盤」為目標。

請問您在畫自己操作的角色的立繪,以及畫案主委託製作的立繪時,講究的點會有什麼不同嗎?案主提供的角色形象應具體到什麼程度會比較好製作呢?

我在畫委託的案子時會比較小心講究,按部就班地製作。而自用的立繪大多都是放大後細節很潦草不太能看的圖……。

而在接案的時候,以我個人來說,由於大半案子的案主想要的都是我從來沒做過的角色設計,所以我會一邊參考大量的資料,一邊給作品慢慢加上血肉。至於角色形象的部分,角色的髮型、身高、體型、大致的年齡等外觀特徵自不用說,如果能再提供粗略的服裝形象、性格、背景的話會更好。這些要素整合起來後,我就能開始想像「這個角色可能會喜歡這種服裝」,讓想像力不斷膨脹下去。

包含可訂製的設計物件在內,您很積極地上架、販售TRPG用的素材。請問您會期望玩家方的設計未來往哪個方向發展呢?

不只是TRPG,我常常在想,如果這世界所有事物的設計力都能每天一點一點提升就好了。

然而,因為並非所有人都跟我一樣喜歡搞設計,所以我希望為想要自己裝飾遊戲盤但不擅長製作素材的人們,提供可以自由地組合現成的素材物件,設計出自己獨創的遊戲盤;而對那些根本懶得設計遊戲盤,只想快點體驗劇本的玩家,提供可以直接讀取整套現成素材、輕鬆做出遊戲盤的組合,幫助所有玩家都得到美好的體驗。

最近在網路上分發設計物件的人真的愈來愈多,因此玩家的選項也無限增加,真的是一個很棒的時代!

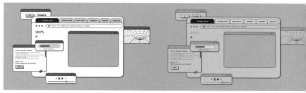

▲CCFOLIA用的遊戲盤素材 #07 瀏覽器風格

▲CCFOLIA用的遊戲盤素材 #5 通用風格

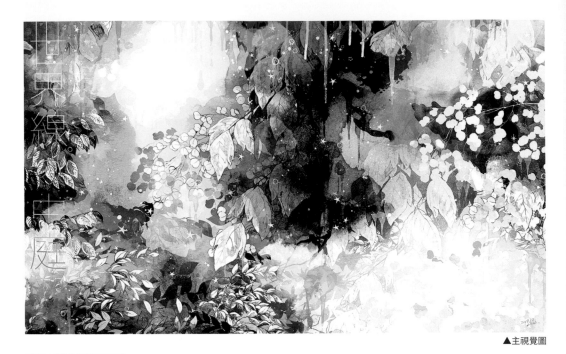

▲主視覺圖

TITLE → 《世界線の中庭》（暫譯：世界線的中庭）　劇本：ハッカ雨／設計：ハッカ雨

有如春天萌芽的種子，你緩緩睜開雙眼。你的世界只有這片中庭、一座房子以及你自己。然後記憶便到此中斷。失去記憶的探索者，跟住在樓上的對手，兩人一同凝望著飄落在中庭的季節，回溯著自己的意識——。這是個一邊在中庭內照顧植物，一邊慢慢解開謎題，由6個章節組成的劇本。主視覺圖是根據植物和探索者們將在其中度過許多時間的奇妙中庭為意象製作。為了讓玩家能從視覺上體驗到在中庭照顧花草的探索者們的氣氛，遊戲內附了2.5D風格的中庭俯瞰圖。使用另售的素材集（《世界線の中庭 -造園型録-》），還可以像房屋裝潢遊戲一樣打造只屬於自己的中庭。

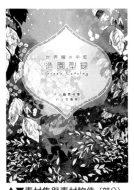
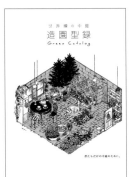

▲▼素材集與素材物件（部分）

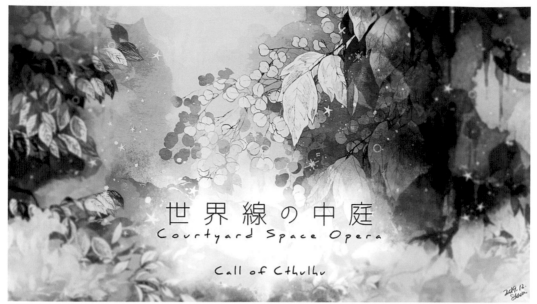

▲標題視覺圖

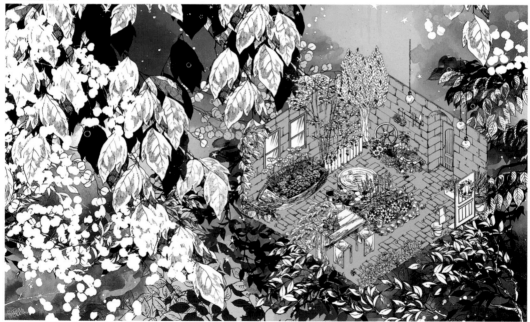

▲CCFOLIA房間樣品圖

ハッカ雨（8kkaame）

✦ INTERVIEW ✦

本節訪問的對象，是創作了在充滿謎團的中庭內一邊尋找記憶，一邊度過純樸生活的長篇劇本《世界線の中庭》的ハッカ雨。那美麗的線繪插圖所描繪的清澈世界觀，雖然如童話般卻蘊含了複雜細膩的情感。回我們向這位住在海邊、本業是漫畫助手的才女打探了她驚人美術造詣的根源。

請分享一下您開始經營TRPG社團的動機或契機。

最初是出於「我想玩這樣的劇本！但市面上都找不到，那只好自己做了！」的衝動。在執筆我的第一個作品《ぎこちない同居》（暫譯：不自在的同居）時，圈內還沒有情侶劇本（雙人劇本）和KPC等玩法（雖然也有可能只是我不知道……），於是我就抱著想一邊玩克蘇魯一邊卿卿我我！的單純想法製作了這款遊戲。雖然我從以前就很喜歡TRPG，但直到看過niconico動畫上的油庫里系（譯注：日文「ゆっくり（悠閒地）」的中文音譯）replay風影片後才完全沉迷進去。

請問您原本就有在寫作嗎？在創作這篇前無古人、嶄新形式的劇本時，有沒有哪些地方花了特別多力氣或下了特別多工夫呢？

我大學就主修寫作，但並未接受過實踐性的創作指導。我在大學時期都忙著從事御宅族活動，過得渾渾噩噩。我認為自己在大學時代學到的不是技術，而是透過創作和鑑賞作品培養出的觀察事物的能力。

我在製作劇本時不曾遇到太多困難。因為以前在從事同人活動時就畫過很多漫畫，而寫遊戲劇本對我來說只是換了表達形式而已。

漫畫跟TRPG劇本的最大差別，是「TRPG的故事是通過GM講述」，作品無法直接傳達給PL。到現在我仍在找尋最能方便GM閱讀和說明，可以把故事講得更好的文章量。

您以大自然為主題的世界觀非常有特色，請問這個創意有受到什麼方面的影響或啟發嗎？

我想對我影響最大的應該是姆明MOOMIN系列的小說和動畫。劇中樸素的生活、精彩刺激的冒險、美麗的大自然，在年幼時的我心中留下強烈的印象。我小時候曾在一座終年都是夏天的島嶼上住過一段時間，自那以後我就很喜歡大海。相反地，寒冷的季節和土地會讓我抱有莫名的憧憬和幻想。

可以分享一下您是如何想出《世界線の中庭》這個作品的嗎？

三鷹之森的吉卜力美術館內，有個中央有座水井的中庭，籠罩著那座庭園的氣氛便是這個作品的起點。這座中庭實際上位在地下一樓，因此格外有種「與外界隔絕」的感覺。

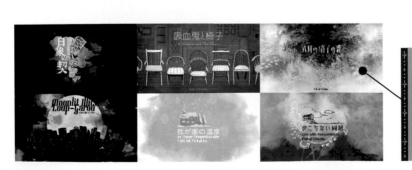

以社團「ハッカ海岸」名義發行的CoC劇本集。以黑白色調為主，讓人感受到光線、濕度、溫度的標題視覺圖令觀者留下深刻的印象。

線繪素材使用可印出的高解析度透明PNG格式。以易於用來放置立繪的帶框長型迷你背景為主角，此外還有可以放大使用的無框背景圖，以及純邊框素材等。

check

《花鳥海月》是不綁定特定劇本概念，以大自然景色為主題的線繪素材集。包中隨附可一覽所有圖片的PDF檔，除了能用於TRPG外，也能當普通的圖片素材使用。

真的很棒呢。那種特別氣氛的中庭，的確會讓人想一直待在裡面。請問遊戲中的植物設定和造型，也是直接參考現實中的植物嗎？

我對花的喜愛程度跟一般人差不多，但幾乎沒有自己種過花，執筆《世界線の中庭》時是一邊寫一邊從零開始學。在撰寫劇本的過程中才逐漸愛上花草，最近也開始在陽台享受園藝的樂趣。事後回顧，才發現實踐獲得的園藝知識，跟憑空想像寫出來的《中庭》的資訊存在一些差異。希望讀者們能將其當成虛構作品特有的表現和樂趣。

運用跟劇本綁定的素材包，就能將PC創造的中庭化為肉眼可見的畫面，這個玩法真的很有趣。請問您在開始製作劇本時，就已經決定要額外發行素材包了嗎？

是的，這件事很早就已經決定了。我花了超過半年時間一點一點地練習畫植物，並慢慢累積素材量。《世界線の中庭》是這個TRPG社團首次決定要同時出版紙本同人誌的作品。因此，我決定要嘗試一些更特別的東西。

除此之外，您還發行了不綁定特定劇本的各種線繪素材包。請問您自己在遊玩時會感覺某種素材特別好用／想用嗎？

我喜歡可以自由搭配各種劇本的簡單素材。我會定期尋找可以將trailer或場景背景裝進去的漂亮裝飾框，以及適合一直顯示在遊戲盤上的粒子類APNG等素材。由於我常常拿這些素材搭配自己的線繪素材，所以只要找到漫畫或西洋插畫風格的素材，就會馬上收集起來。

您的單色線繪令人印象深刻，請問有您覺得特別適合線繪的強調色，或是常用的顏色風格嗎？

我畫的線繪線條都又粗又清晰，所以比較適合鮮豔度較低的灰色～暗色系，或是存在感很強的鮮色～深色系顏色。另外，我也常常使用類似透明水彩的暈染風格。

請問您在自己上色時，都使用何種工具呢？會根據不同的筆觸風格使用不同的軟體嗎？

數位工具方面幾乎只有用CLIP STUDIO。前陣子CLIP STUDIO也開始支援匯入Photoshop筆刷，因此可用的筆刷種類變得更多了，對我很有幫助。

在畫水彩風的塗法時，我會使用模擬真實水彩筆的數位筆刷或圖片素材搭配CLIP STUDIO的水彩工具。因為我很不擅長在作畫過程中切換不同工具，所以會盡量全部在CLIP STUDIO上完成，但細部的顏色調整和濾鏡等一部分的加工用Photoshop比較方便，所以還是會適當地按工序分工。

請問您目前有特別關注的主題、沉迷的自主企劃、或是接下來想畫的題材嗎？

我預定2023年會專注在一款跟礦石有關的TRPG劇本上。我希望用一種即使是線繪也能充分傳達其魅力的方式來繪製遊戲中出現的礦石。至於現在最想畫、最想練習的題材則是食物。

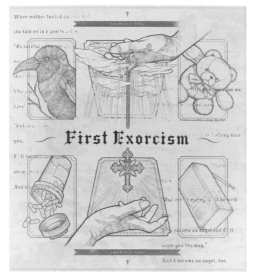

▲Trailer

▲CCFOLIA房間

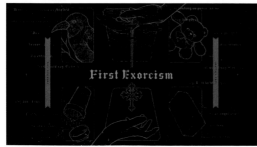

▲Trailer影片

✥ SCENARIO ✥　📖 Emo-klore TRPG ✥

TITLE ➡ 《First Exorcism》

劇本：アキエ（ねこずし卓）／設計：necoze（ねこずし卓）

「前往天國時請小心。因為入口附近躲藏著惡魔」。某天，住在附近的怪人海文神父請求共鳴者：「希望你繼承我的衣缽，成為一位驅魔師」，於是共鳴者踏上調查「惡魔棲息之屋」的旅程——。此劇本是以「天國」為主題的Emo-klore TRPG企劃『SEVENTH HEAVEN』的參加作品。Trailer的色調跟作者過去製作的劇本有著巨大差異，採用了令人聯想到驅魔師的綠色。補色的黑色與粉紅色則象徵了惡魔。由於圖案的描寫採用了細緻的筆觸，因此用四方形切成不同區塊，使設計具有緊湊感。

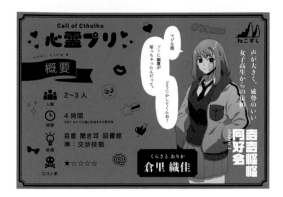

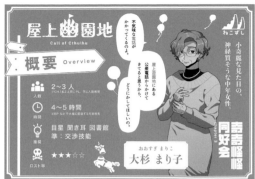

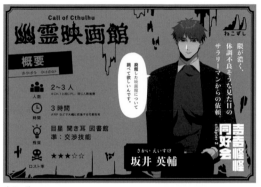

▲Trailer

▲Trailer

▲標題視覺圖

▲章節標題

▲標題視覺圖

▲章節標題

✦ SCENARIO ✦　🎲 克蘇魯神話TRPG ✦━━━　　✦ SCENARIO ✦　🎲 克蘇魯神話TRPG ✦━━━

TITLE ➡➡ 《奇奇怪怪同好會 chapter1＆2》　　　TITLE ➡➡ 《奇奇怪怪同好會 chapter3＆4》

劇本：アキエ（ねこずし卓）／設計：necoze（ねこずし卓）／部分trailer圖片：ダニ

本作的探索者是「奇奇怪怪同好會」的成員。這個組織就像偵探事務所一樣接受人們委託，調查各式各樣的事件，目的似乎
是解決各種靈異、超自然、難以理解的現象。但加入組織後，組織卻從來沒有發過開會通知，也不知道究竟有哪些成員。組
織有個土到爆的官方網站，上面寫著「為你解決一切找警察也解決不了的靈異、超自然、難以理解的神祕現象！（^＾）！」
──。本作是預定分成5集發行的戰役劇本。主題色統一為無彩色，而每個章節各以1個有彩色當主色。劇本的大標題logo
採用粗體的哥德體，以便在放入各章節的標題和logo後依然能被清晰辨識。

ねこずし卓（Necozushi Taku）

從黑暗沉重的劇本到一路爆笑到底的劇本，人氣TRPG社團ねこずし卓發行過的作品種類相當廣泛。從其影片頻道也能窺見他們由衷享受製作和遊玩TRPG的精神，並讓人迷上他們真誠不做作的性格。本節訪問了負責執筆劇本的アキエ，以及負責設計的necoze。這種強調熱情和爆炸性創意的創作方式，乃是這兩人獨有的風格。

■ 請兩位分享一下當初成立TRPG社團的動機或契機。

necoze：差不多2016年前後時，TRPG的replay影片開始逐漸流行，アキエ和necoze都在那時成了這類影片的粉絲，並開始實際接觸TRPG遊戲。後來想說機會難得，便有了把自己入坑時的跑團過程做成影片發表在網路上的念頭，開始以成為影片投稿者（而非創作劇本）為目標展開活動。

　　最初的計畫是由アキエ負責寫劇本，再由necoze負責製作和發表之後的跑團影片。但後來我搶先一步拿到一個名為《海も枯れるまで》（暫譯：直到海枯石爛時）的劇本資料，便擅自臨時決定在該年由BOOTH主辦的「アナログゲーム回」（暫譯：實體遊戲回）即賣會上公開販賣。以此為契機，才建立了由アキエ寫劇本，necoze負責設計的體制。雖然之前的replay影片都沒有用「ねこずし卓」的名義發表，但從製作到公開的作業都是一起完成的，所以應該也算是這個社團的成果。

■ 請兩位分享一下當初成立TRPG社團的動機或契機。

necoze：從第一次試玩以來，アキエ便常常找我討論內容相關的事情，比如因為我對數字比較敏感，比較知道怎麼處理判定機率的問題，但我從來沒有寫過劇本。而視覺設計方面，我會密集地不斷把做好的東西丟給アキエ檢查修正。

▼《First Exorcism》影片trailer

而在執筆階段，アキエ有餘力時就會幫我一起準備NPC的草稿，所以有時第一次試玩時NPC外觀就已經決定得差不多，只剩下清稿的工作；但也有些角色在第一次試玩時完全沒有形象，之後才慢慢決定外觀。試玩結束後，我才會開始設計那些在試玩階段來不及準備，但想要放入的圖片，或是想要將之視覺化的構想。

　　因為彼此需要投入全力的階段剛好錯開，所以製作的節奏讓我覺得很舒服。不過也可能是因為一直以來都是兩個人做，讓我已經有點忘記一個人製作是什麼樣的感覺了吧。

■ 請問對兩位而言，在公開劇本時最重視的是什麼？相反地又有哪些東西不太在意，或是實際做下去後才會決定的呢？

　　在設計方面，我會盡量避免新作的主題色跟ねこずし卓以前發表的作品重疊。如果主題色一樣的話，玩家可能會把以前作品的印象套在新作品上，導致心中的預期跟實際內容產生落差，而且當作品放在一起時會無法一眼分辨哪個是哪個，所以會注意不要讓主色和輔助用的副色跟以前的作品一樣。事實上很多CoC的劇本整體色調都是暗色，所以我認為反而應該多做點色調偏白的劇本，設法不讓作品跟TRPG的主流趨勢重疊。

　　而在劇本方面，為了讓遊戲公開後能吸引更多人來玩，我們會致力確保劇本容易理解，並以身邊的朋友為目標族群，確保那些我們認識的人們能樂在其中。

ねこずし卓的YouTube頻道。橫幅圖片是兩人的臉部插畫。兩人用這張插畫和Live2D製作了可動的模型當成直播用的虛擬皮套（左邊是necoze，右邊是アキエ）。

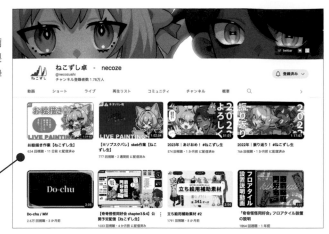

check
頻道內含各劇本的影片trailer、劇本上市時的紀念直播、replay影片、跑團直播、製作直播、遊戲直播、VLOG等等，內容十分充實。熱門影片的播放次數更超過10萬次。

　　當時賣得好的劇本大多都是陰鬱風格，因為沉重的劇本更容易震撼玩家，所以大家都先考慮製作黑暗的風格，但我們更想製作許多積極且充滿歡笑的作品。我們原本就是因為喜歡帶團才開始做TRPG的，所以比起有很多注意事項的劇本，我們希望能製作更多即便有嚴肅場面也能歡樂進行下去的劇本。

　　兩位製作的劇本中總是隨附多到讓人驚訝的素材。請問兩位在製作素材時有什麼堅持或講究嗎？

　　因為我們是從帶團者的角度在製作遊戲，所以屬於「有素材比沒素材好」的那派。當然，為了讓大家能享受跑團的樂趣，我們會思考放入哪些素材能讓KP準備起來更輕鬆，甚至能讓PL在跑完後讚嘆「這遊戲真好玩」那就更好了，因此會不自覺地就愈塞愈多。我們會站在比較自私的角度，把自己覺得想放的素材放進去，並把自己認為玩起來不需要的東西拿掉。比如我們覺得NPC表情素材不需要放；相反地神話生物的圖片很不好找，所以由我們幫玩家做；還有玩家自己做起來會很麻煩的素材，也盡可能由我們來做。

　　不過，最近這些素材愈來愈通用化，很多原本只要有劇本就能玩的遊戲，現在都內附trailer和遊戲盤素材。不論是好是壞，大家對新劇本的水準要求愈來愈高，製作者也常常擔心「這樣能不能滿足玩家」。某些劇本甚至還放入音樂素材，更有我們認識的製作者每次推出新劇本時都會加上自製的樂曲，讓人不禁感嘆TRPG的發展真是愈來愈進步。

　　但若站在玩家的角度，而不是站在劇本製作者的立場，其實就算沒有內附這些素材，或是KP準備得沒有很充足，我們也能充分樂在其中，因此並不覺得非得有這些素材不可。但近年很多創作型的繪者進來玩TRPG，而他們大多喜歡美觀的設計，所以很自然地會創造出很漂亮的遊戲空間。如果劇本附贈這些素材的話他們會很高興，同時有無隨附這些素材也成為這類玩家選購劇本時的標準。

　　請問影片的部分是你們自己做的嗎？還是委託外部夥伴呢？另外，關於影片trailer方面，請問有無跟靜態trailer不同的注重點呢？

　　雖然有一部分是外包，但基本上都是我們自己製作。Trailer影片的故事構成和音源是由アキエ負責，而上色和嵌字等設計面元素由necoze擔當。

　　因為我們就是從影片類內容入坑TRPG的，因此本來

▼《奇奇怪怪同好會》CCFOLIA房間

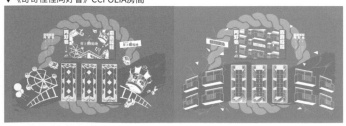

▼《奇奇怪怪同好會》的超土官網

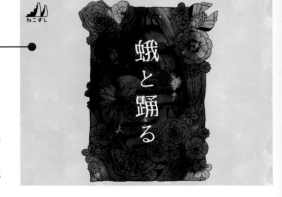
就會製作replay影片常見的OP和ED，製作trailer影片時也沿用了部分之前的經驗。雖然靜止圖就足以傳達資訊，但我們覺得影片是一種浪漫，可以盡情按我們喜歡的方式製作，而且也有玩家喜歡我們的影片，所以做起來開心，看的人也開心。

　　雖然通常在製作前アキエ就已經有了具體的構想，但製作影片時我們不會局限在劇本裡才有的元素，更常兩個人在街上看到某段影像或聽到某段音樂後熱烈地討論「這樣做的話應該會很讚」、「哇，我想做做看」、「那我們得準備這些材料才行」，像這樣憑著當下的感覺一口氣做下去。因為人們通常必須先看到靜止圖上的資訊、產生興趣，想了解更多才會跑去看影片，所以只要能讓觀眾掌握劇本的氛圍，萌生想玩看的興奮感就足夠了。文字也只須當成表演的元素之一即可，如果看不清楚的話反而會讓人不耐煩，所以我們一般會放得比較大。不過話說是沒什麼意義嗎，其實我們不太在意文字會洩漏多少劇本資訊。而replay和解說的影片又會從別的角度製作。

┃　アキエ在寫劇本時大多已經有了視覺上的概念，請問您原本就有創作系的寫作經驗嗎？機會難得，希望兩位能各自分享一下彼此合作的方式。

アキエ：其實我從沒學過寫作，甚至也幾乎不太看書，完全靠腦中的妄想在創作。我很喜歡妄想若這部漫畫改編成動畫的話OP應該長怎樣、ED應該長怎樣，而寫劇本對我來說就像是盡可能把這樣的妄想化為文字，再分享給其他人。

necoze：最簡單的例子就是《蛾と踊る》（暫譯：與蛾共舞）這個劇本。這張trailer是アキエ在劇本寫完就先告訴我蟲和內臟這個主題，然後我再依照這個主題製作的。包含蛾的噁心蠕動也是アキエ提供的意象。通常是由アキエ先告訴我她想做什麼，給我一部分確定的意象，然後再由我替這個意象賦形。

アキエ：當沒辦法畫出參考圖時，我會利用Pinterest等資源製作印象板來傳達大致的感覺。相反地，如果我腦中

什麼意象都沒有的話，則會拜託necoze幫忙提案。

necoze：遇到這種情況時，我會頻繁跟アキエ確認方向對不對，但這並不代表我也想做アキエ喜歡的東西。因為重要的是作品發表時傳達給玩家的印象正不正確。我個人很重視可辨識性和可讀性，雖然也很想兼顧美觀好看，但老實說我並不擅長時髦的設計，所以我認為至少應該給予玩家足夠的視覺衝擊感，才能讓作品被玩家記住。

アキエ：我認為她的這個觀點對我來說也很重要。所以雖然我們常常在意見相左時吵架，常常因為對某個意象的認知不夠一致、語言解釋上的差異、或是具體該讓彼此自由發揮到何種程度而發生爭執，但最後還是學到這些爭吵都沒有意義。現在我們會互相扶持，耐心地與對方溝通。

劇本設計實例

▲Trailer

▲NPC素材

▲靜止畫

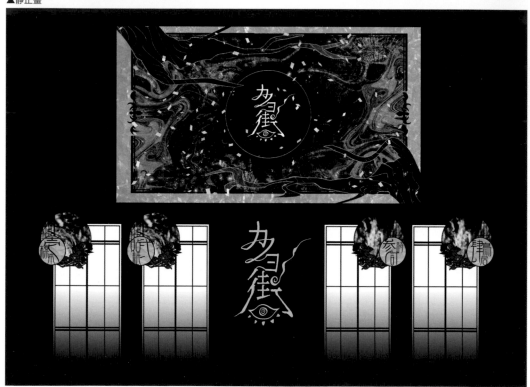

▲CCFOLIA房間素材＋trailer

✦ SCENARIO ✦　　克蘇魯神話TRPG ✦

TITLE ━➤ 《カノヨ街》（避世鎮）　劇本：七篠K／Trailer圖片、角色插圖：畠野おにく／地圖圖片：七篠K

在日本某地，有個棲息著非人之物的小鎮，名為避世鎮。那是個所有人都能幸福生活的地方──。在這個宛如蒔繪般的和平又輝煌的世界中，4名各自懷抱祕密的人們聚在一起，照亮彼此的道路，展開了一場充滿和風的冒險。為了營造和風和華美的印象，製作者刻意壓低了主顏色數，透過不同的圖案來替配色製造細微的差異，並透過中央黑色圓圈和白底的標題logo，將觀者的視線聚集到中間。

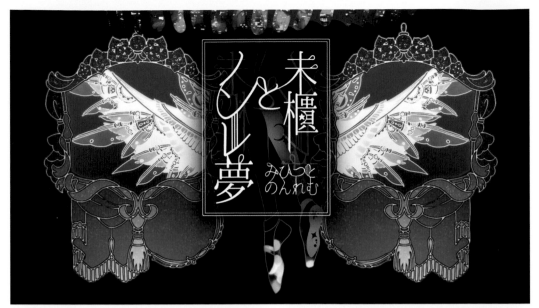

▲Trailer

▲Trailer

▲Logo

✦➡ SCENARIO ✦➡ 克蘇魯神話TRPG ✦➡

TITLE ➡《未櫃とノンレ夢》
（暫譯：未櫃與NREM夢）

劇本：七篠K／設計：七篠K

這是一個以最接近日常生活的非日常世界「深夜」為舞台，描述2個人在閃閃發光又惹人憐愛的氣氛下一起熬夜的故事。本作的概念是「創造有如深夜童話般的體驗」，為了表現畫面主題的「天鵝湖」，整體設計令人聯想到星光點點的夜空。Trailer中放入了跑團時會用到的圖像素材，這些素材也可以當成劇本素材來使用。玩家可以帶著自己想一起冒險的另外2名探索者一起享受熬夜的樂趣。

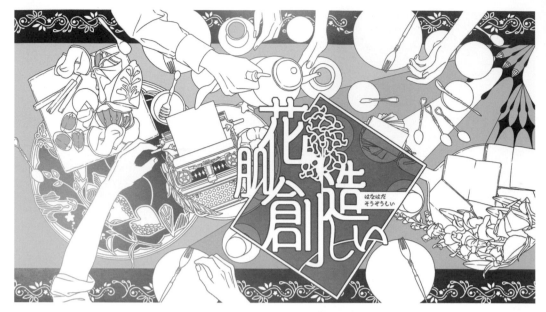

▲Trailer

▼CCFOLIA房間素材

✦ SCENARIO ✦　🔆克蘇魯神話TRPG

TITLE ➡ 《花肌創造しい》（暫譯：花肌創造）

劇本：七篠K／設計：七篠K

已解決的叫事件，未解決的叫事故。受邀來到這充滿神秘與未來預知的洋館的探索者們，會演出什麼樣的推理呢——。這是一個可以讓玩家們一邊熱鬧喧騰、一邊享受推理與擲骰樂趣的劇本。每次跑團都能帶來印象截然不同的故事，真可說是一場由參與者共同創造演出的即興劇。Trailer在表現出熱鬧華麗的氣氛的同時，又配合登場人物眾多的劇本內容，放入眾多人物的手和繽紛的色彩。本作品原是以植物為主題的桌遊選集企劃之一，因此標題logo中放入了劇本主題的「金魚草」。

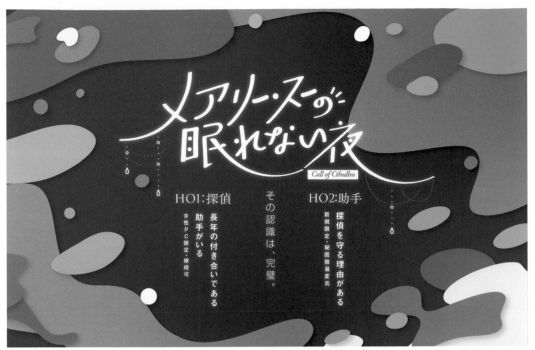

▲標題

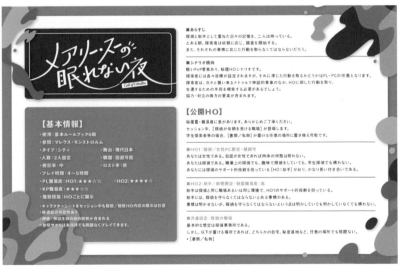

▲Trailer

TITLE ➡ 《メアリー・スーの眠れない夜》（暫譯：瑪麗蘇的失眠之夜）

劇本：月刊かびや／設計：嵐山デザイン

本作品是一個偵探劇的CoC劇本，講述一對共度了許多時光的偵探和助手，在某天早上接到委託，展開調查的故事。設計師參考了劇本作者製作的設計指引，在試玩過劇本後整理了過程中收集到的資訊，製作出版面。由於「失眠之夜」一詞給人留下溫暖柔和的印象，因此設計師決定使用彎彎扭扭的曲線為設計主體。

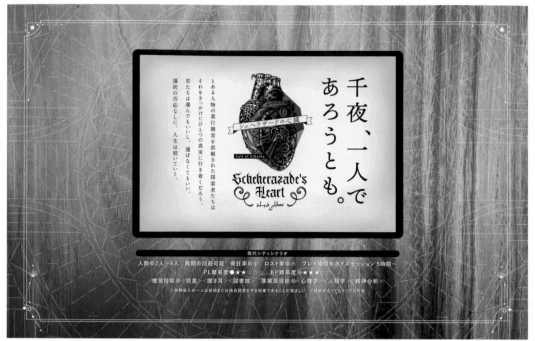

▲Trailer

▲標題

✦ **SCENARIO** ✦ 克蘇魯神話ＴＲＰＧ

TITLE ➡ 《シェヘラザードの心臓》（暫譯：雪赫拉莎德的心臟）

劇本：せさみ（嵐山デザイン）／設計：嵐山デザイン／編輯：嵐山デザイン

探索者收到一個平平無奇的品行調查委託。然而一個真相卻因此被解開。探索者可以做出選擇，也可以不做任何選擇。無論選擇與否，故事都將進行下去──。探索者將進入劇本內登場的NPC的故事中，品味到親手將故事往前推進的體驗。此劇本很重視跟NPC的對話，玩家將發現NPC不是構成故事舞台的裝置，而是活在其中的生命。本作的靈感來自《一千零一夜》的旁白雪赫拉莎德，外觀設計有如一本故事書。

▲劇本內頁

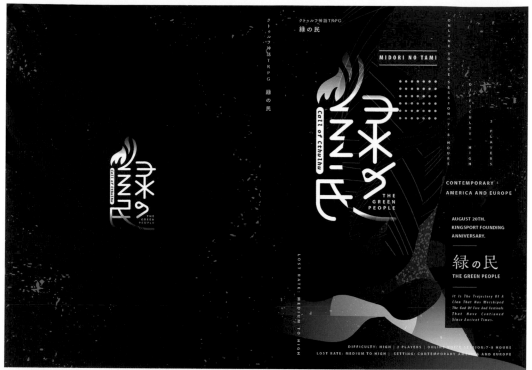

▲書籍版-封面設計

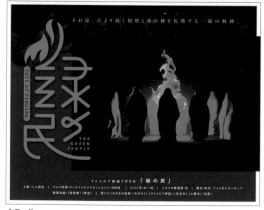

▲Trailer

TITLE ➡➡ 《緑の民》（暫譯：綠之民）

劇本：すみっこ／設計：嵐山デザイン

本故事講述一位探索者，他對自己居住的小鎮過去曾有某個邪教欣欣向榮的事一無所知，但在遇上一個發現港都國王港跟綠之炎間的關係的狂熱信徒後，因為某個事件而踏上旅程，尋找「綠之炎到底是什麼」的答案。由於信仰「綠之炎」的邪教是本故事的關鍵，因此logo的漢字刻意設計成有如盧恩文字的組合。書籍版的封面設計是由讓人聯想到「綠」的青草，以及既像火又像草的「綠之炎」組成。

TITLE ➠ 《爛爛》

劇本：つきのわむく（つきめぐり）／設計：つきのわむく（つきめぐり）

舞台位於德國，講述一位擁有特殊眼睛的古物研究家跟喪失記憶的探索者相遇後，發生的一連串故事，一共分成4話的戰役劇本。本作的特色是讓人彷彿親臨德國觀光般的真實描寫、高難度的戰鬥以及眾多充滿個性的NPC。作品的主題是「義眼」，trailer的設計使用了高彩度的藍色和黃色增加時髦感，同時又放入寫實風格的眼睛圖片，給人克蘇魯神話詭異而有邪教氣質的印象，混雜了興奮、不安、神祕的情感。包裝中隨附了可在跑團時使用的概念藝術、海報以及補充劇本世界觀的靜止畫等豐富素材。

▼概念藝術

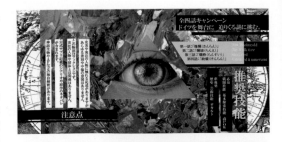

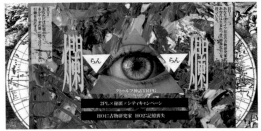

▲Trailer

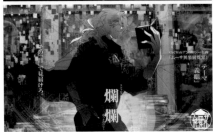

▼海報

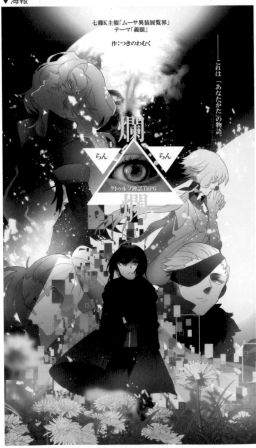

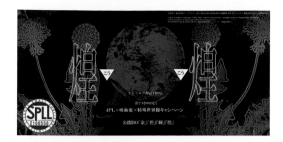

▲Trailer

▼海報

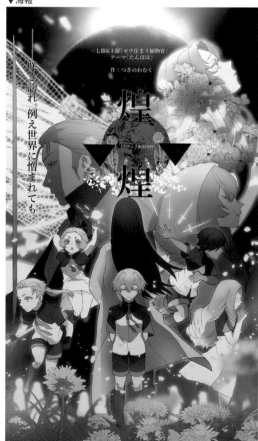

TITLE ➡ 《煌煌》

劇本：つきのわむく（つきめぐり）／設計：つきのわむく（つきめぐり）

《爛爛》的續集。故事舞台是數百年後的地球，講述探索者們成為繼承舊神血嗣的「神器」，使用從體內綻放的黃金之花當作武器進行戰鬥，一共分成4話的戰役劇本。本作特殊的世界觀沿襲了舊神與邪神們之間的戰爭和克蘇魯神話的歷史，描述了一個接在《爛爛》之後的壯闊物語。結局和路線有很多分支，不同跑法可以體驗到不同的氛圍。Trailer以黃金的蒲公英和被黑暗包覆的地球為主題，給人的印象比前作《爛爛》更黑暗，同時又以黑色和金色為基調，打造出簡單卻高貴的設計。

▼概念藝術

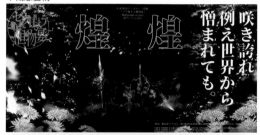

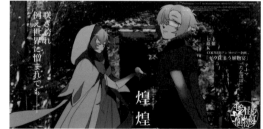

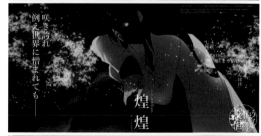

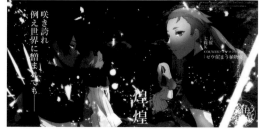

▲書籍版–封面、封底

▲書籍版–劇本內頁

▶《返照する銀河》trailer

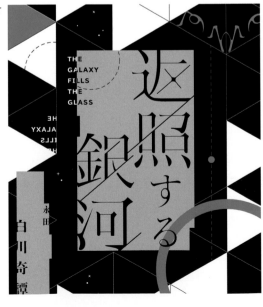

✦ SCENARIO ✦　　克蘇魯神話TRPG

TITLE ➠ 《サイモン・スタンホープの研究》
（暫譯：賽門・斯坦霍普的研究）

劇本：永田和希（白川奇譚）／封面設計：永田和希（白川奇譚）／
內文設計：近々（白川奇譚）／插圖：あかねこ（白川奇譚）

你睜開眼，發現自己被綁在一個冰冷的房間中。這裡是哪裡？自己發生了什麼事？本作是一個以「獨自在神祕的研究所內探索」為主題的單人劇本。不知道發生了什麼事，不知道是否有人在暗處觀察自己導致的不安。將毫不留情的故事發展，以及必須與真面目不明的神祕存在對峙，透過毛刺和曲線表現的科幻元素，與令人毛骨悚然的驚悚感拼湊在一起，這種種設計都讓人感覺到「扭曲且恐怖」。劇本內的設施中會出現很多攝影機和螢幕，螢幕畫面中除了毛刺外，還放入了反覆出現的插圖與標題logo來表現故障感。書籍版還收錄了同為邪教題材的劇本《返照する銀河》（暫譯：返照的銀河），以及2個劇本共通的登場人物與世界觀整理。

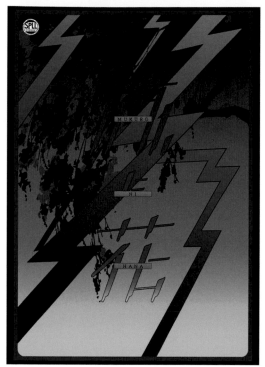

▲Trailer

TITLE ➤ 《骸に花》（暫譯：骸與花）

劇本：近々（白川奇譚）／素材（標題logo、插圖、概念畫）：近々（白川奇譚）／設計（改良、色彩等）：永田和希（白川奇譚）

一群探索者搬進了某間共同住宅，但那住宅窗外的櫻花垂枝卻美麗得令人不安。本以為可以過上和樂融融的新生活，但這棟房子卻總讓人感覺不太對勁——。Trailer以「骨骼」、「風暴」和「從窗戶看見的垂枝櫻花」為概念，logo則以「骨骼」為主題，並放入了啟發自花牌上的楊柳圖案的雷電來表現「風暴」。Trailer使用了帶有漸層的和風配色，來表現共同住宅逐漸被揭露的歷史，遊戲中的資料則被設計成古舊泛黃的文庫本風格。

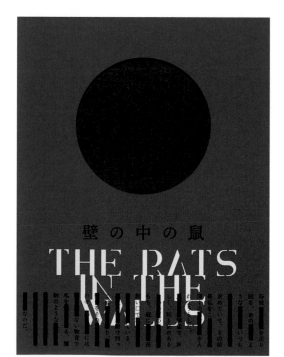

▲Trailer

TITLE ➤ 《壁の中の鼠》（牆中之鼠）

劇本：近々（白川奇譚）／設計：近々（白川奇譚）

以洛夫克拉夫特的短篇小說《牆中之鼠》為藍本的城市劇本。劇本描述某位富翁委託玩家調查某間歷史悠久的洋館，玩家必須打聽在當地居民之間流傳的謠言、收集情報，解開謎題，可讓玩家享受到經典王道的探索樂趣。Trailer的設計概念是「洞穴」、「外國的平裝本小說」、「2色印刷的質感」，使用了存在感強烈的紅藍二色，來表現洛夫克拉夫特獨特的世界觀與怪奇小說的氛圍。巨大留白的圓圈在紅藍二色的交界處營造出光暈感，看起來就像一個飄在畫面上的詭異奇妙洞穴，給人不安的感覺。由於原作是小說，因此畫面中使用噪訊和漸層來表現投射在面上的影子，使之看起來像是書籍的封面。下半部的文章遮住了一部分文字，看起來宛如被蟲啃出來的「孔洞」。

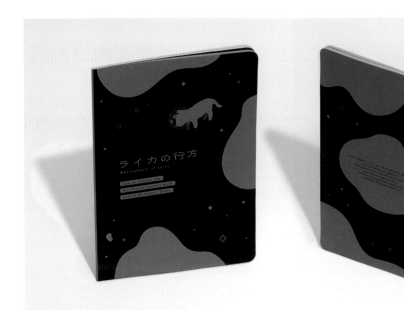

▲書籍版–封面、封底

▲書籍版–劇本內頁

▶Trailer

TITLE ➥《ライカの行方》（暫譯：萊卡的去向）

劇本：ぢおの／NPC插圖：lili／設計：ぢおの

你是一個夢想成為太空人的學生。某天，一位你認識的天文學家發來通知──「我發現了一塊散發著奇妙光芒的隕石」。Logo的文字刻意設計成被壓扁的模樣，用於表現身為學生的主角的稚嫩和可愛。主視覺圖由黑白照片與黃色的印象色構成，太空人飄浮的模樣既像在太空，也像是在水中。黃色的柔和感中帶點活潑，宛如溺水般的漂浮感則散發出某種黏稠濃重、緩緩逼近的不祥恐懼，表現了克蘇魯神話中黑暗陰鬱的一面。

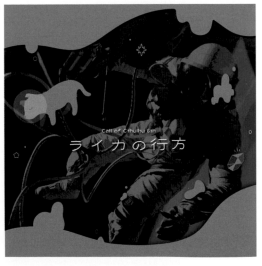

▲數位版–劇本封面

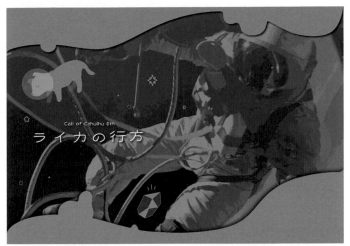

▲CCFOLIA房間素材

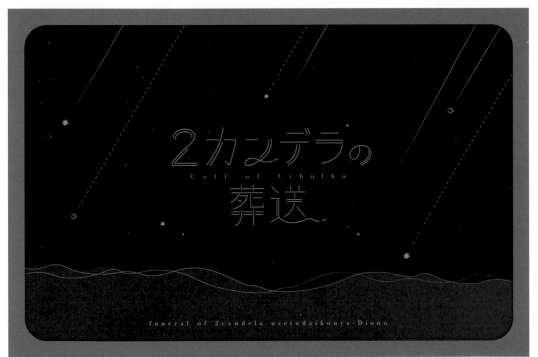

▲Trailer

◆ SCENARIO ◆ 克蘇魯神話TRPG

TITLE ━▶ 《2カンデラの葬送》（暫譯：2燭光的葬送）　劇本：ぢおの／NPC插圖：lili／設計：ぢおの

故事發生在一座入冬前的海邊燈塔。你是這座燈塔最後的守衛，一天又一天孤獨地守護這座燈塔、這片大海以及塔頂的燈火。但在某個被濃霧籠罩的清晨5點，一位赤腳的訪客悄然造訪，告訴你「請讓我躲在這裡」──為了表現故事舞台的那片安靜深邃、被黑暗包裹的冬季海洋的靜謐感與悲傷，trailer整體採用了低對比的設計。Logo設計也配合trailer的色調採用了典雅沉穩的字型。為配合標題的「2燭光」，部分的文字使用了雙重線條。

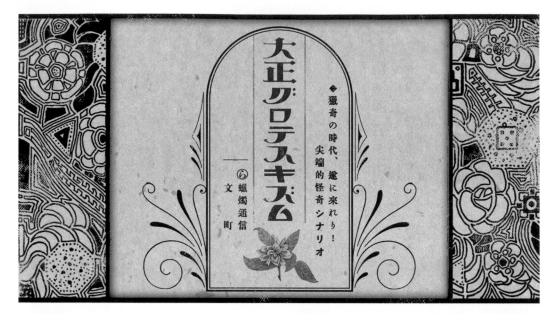

▲Trailer

✦ SCENARIO ✦　🜏 克蘇魯神話TRPG ✦

TITLE ➤ 《大正グロテスキズム》
（暫譯：大正Grotesquism）

劇本：文町（らふそく通信）／設計：竹田ユウヤ（K.K.69）

時間是大正十三年九月。儘管帝都東京尚未從大地震的傷痕中痊癒，人們依然堅強地努力求生。某天，一位精神科醫師和一名小說家，在刊登於早報上的尋人廣告中發現一個似曾相識的名字——。為了栩栩如生地表現後關東大地震時代的熱潮，以及努力求生的市井百姓們的氣味與溫度，trailer中頻繁使用了令人聯想到大正時代的廣告，並盡量不使用華麗和符號式的「大正浪漫風」字體與裝飾，收集並重現了當時印刷物的習慣與慣例。由於刻意降低了整體用色的彩度和對比，故為了確保trailer在社群網站上的縮圖也能吸引人們目光，第4張圖改用了跟其他trailer和規則書不一樣的設計。

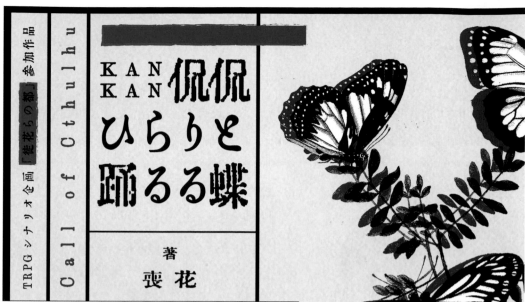

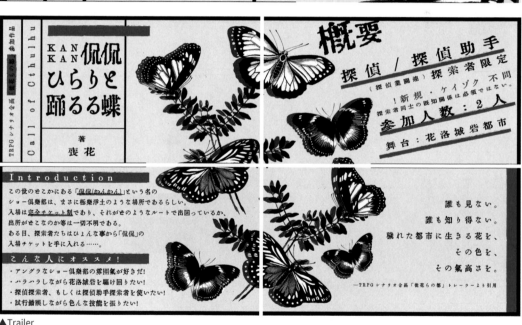

▲Trailer

TITLE ✦ 《侃侃ひらりと踊るる蝶》（暫譯：侃侃飛舞的蝴蝶）

劇本：喪花／設計：喪花

據說在這世上的某個角落，有一間能欣賞美麗舞者們最棒的表演，並品嘗到最好的美酒，有如極樂淨土般的歌舞俱樂部。某天，一群探索者們在因緣際會下拿到了那間俱樂部據說極難取得的入場券，踏入那間詭異卻充滿魅力，名為「侃侃」的俱樂部——。Trailer是專為在Twitter上宣傳而設計，由4張圖組成。主色使用了紅色、黑色以及偏黃的象牙色，數種不同蝴蝶散落在畫面中的設計，表現出了探索者將造訪的違建都市的無序感。

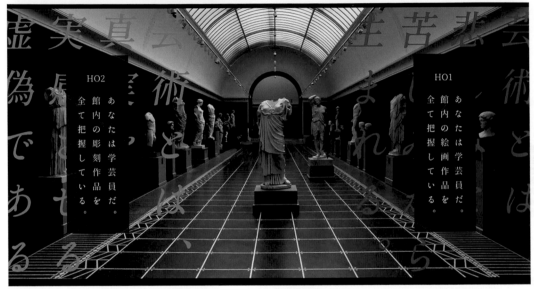

▲Trailer

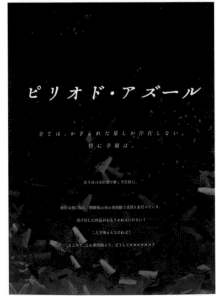

▲劇本封面

▲CCFOLIA房間素材

✦ SCENARIO ✦ 🎨 克蘇魯神話TRPG

TITLE ➡ 《ピリオド・アズール》（Period Azure）

劇本：ともん（待機™）／設計：ともん（待機™）

你們是在美術館工作的策展人。除了一般業務，夜晚還要巡邏閉館後的美術館，檢查有沒有逃跑的作品？這可絕對不能發生！你們得合力抓住作品──。Trailer的主題是「夜晚的美術館」，搭配藍色的油畫風格背景跟標題呼應。為了不放大圖片也看得出遊戲的氛圍和基本資訊，trailer採用簡單的logo設計，並盡可能減少資訊量。

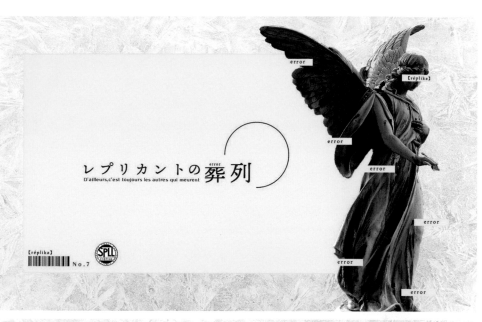

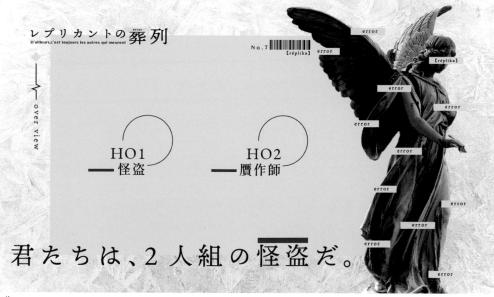

▲Trailer

＊ SCENARIO ＊　　克蘇魯神話TRPG

TITLE ➡ 《レプリカントの葬列》（暫譯：複製品的葬列）

劇本：○助（多箱屋商会）／Trailer、logo、內頁設計：○助（多箱屋商会）／插圖：みくろ／音樂：Track by 5atsuki、Word by すぎうらきりと

你們是一對2人組的怪盜。親密卻又行禮如儀。你們之間有一個約定，那就是「絕不探究對方的過去」──。本作講述一對專門鎖定繪畫的怪盜和贋品師的故事，trailer使用黃色當主色，表現劇本序章的活潑感和喜劇元素。另一方面，為了表現克蘇魯神話的驚悚元素，trailer也加入了在看見美術作品時那種「美麗但恐怖」的恐懼感，以及冰冷白色的牆壁無盡延伸之憂傷美術館的意象。此外，包裝中還隨附了以劇本為靈感創作的主題曲。

✦ 設計的點子 extra ✦

由玩家產生的設計

若討論TRPG的設計，就絕對繞不開玩家方的設計。現在會自己準備
俗稱立繪的角色圖的PL，以及會精心打造在日本TRPG圈中俗稱「房
間」的遊戲盤的GM（KP）正爆發式增長。用視覺元素補強故事的方
法日益流行，玩家也逐漸成為製作者，這種TRPG的特殊發展正在設
計圈中增長。

✦ 日益精緻的立繪與遊戲盤

　　在跑團時在遊戲盤上放置立繪現已成為基本常
識。儘管很多規則書都會放入插圖作為角色示例，但
由實際跑團的PL自己準備立繪，更容易讓參與者想像
出故事和各場景的畫面，並深入扮演那個角色。尤其
是對CoC等在劇本外也能享受持續培育角色的遊戲來
說，視覺上的設定非常重要。

　　玩家除了可以選擇自己畫立繪，或是委託擅長畫
插圖的繪師幫忙製作，也可以使用能組合各種簡易的
插圖組件生成立繪的工具或立繪素材，來打造符合自
身喜好的角色。有些更具熱情的PL甚至會製作不同配
件、服裝以及表情的版本（更核心的玩家甚至會準備戰鬥時的
版本和發狂時的版本等）。

　　至於遊戲盤的部分，可以在CCFOLIA等跑團工
具上製作。這類工具可以讓你打造符合劇本印象的空

間，並依照場景切換或移動盤面，還能播放BGM和音
效，提高遊玩的沉浸感。儘管多數人是直接利用現成
素材來布置，但現在也出現從背景到標題都全部自己
繪製的強者。

　　另一方面，現在隨附在劇本中的官方遊戲盤素材
也相當充實，市面上可用於不同種類劇本的通用遊戲
盤素材也逐漸增加，更有不少只需拖曳zip檔就能立刻
完成布置。

　　對於只需紙筆和骰子就能遊玩的TRPG來說，立
繪和遊戲盤只不過是額外元素。然而本節要介紹的，
乃是那些抱著超高製作水準和熱情享受著設計的玩家
＝製作者們。

KPゆっ子和PLツネヨシ為CoC劇本《蛇と恋》（暫
譯：蛇與戀，トロ川・作）準備的立繪。

KPゆっ子為CoC劇
本《蛇と恋》（暫
譯：蛇與戀，トロ川・
作）準備的遊戲盤。

放置KPC和PC立繪
的遊戲盤。

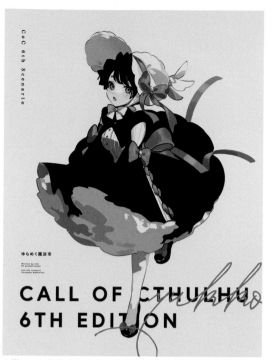

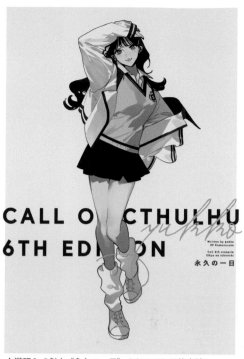

▲遊玩CoC劇本《ゆらめく魔法市》（イチ・作）用的立繪　　　　▲遊玩CoC劇本《永久の一日》（ポッケ・作）用的立繪

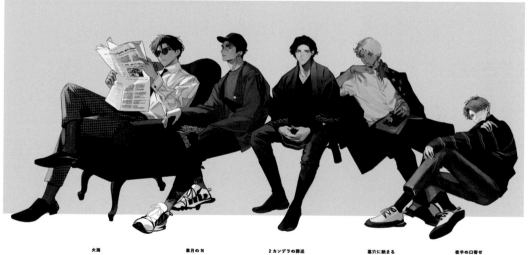

火海　　　　　　春月のN　　　　　2 カンデラの葬送　　　　墓穴に納まる　　　　夜半の口寄せ

▲各種立繪集

ゆっ子設計的美麗作品不只有探索者的插圖，甚至還囊括劇本的logo和遊戲盤。

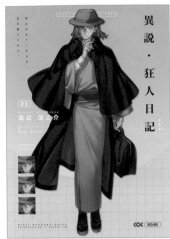

▲遊玩CoC劇本《異說・狂人日記》（文町・作）用的立繪

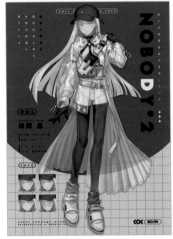

▲遊玩CoC劇本《NOBODY*2》（サシキ・作）用的立繪

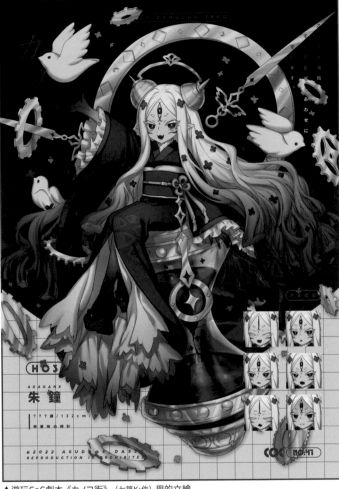

▲遊玩CoC劇本《カノヨ街》（七篠K・作）用的立繪

▲各種立繪集

asuda配合劇本和HO繪製的探索者立繪作品，包含不同小配件和表情版本，讓人愈看愈享受。

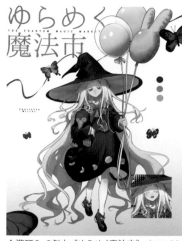

▲ 遊玩CoC劇本《ゆらめく魔法市》（イチ・作）用的立繪

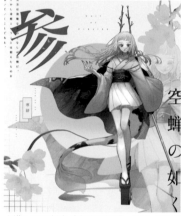

▲ 遊玩CoC劇本《空蟬の如く》（暫譯：宛如空蟬）（トドノツマリ海峡・作）

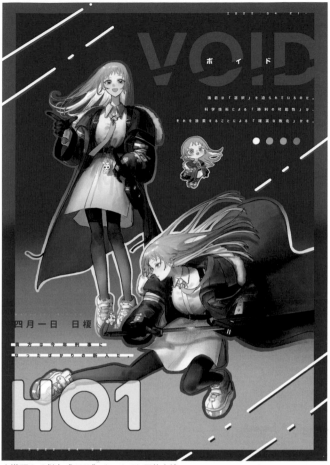

▲ 遊玩CoC劇本《VOID》（みゃお・作）用的立繪

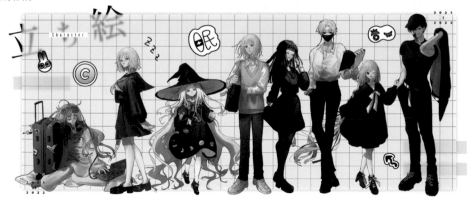

▲ 各種立繪集

輕盈的線條極具特色的空色の空作品。除此之外還有推出3D模型、會動的神話生物等跑團用素材，以及自製的劇本。

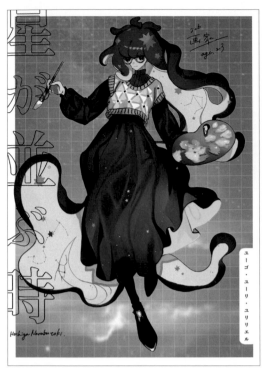

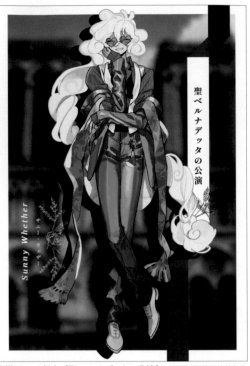

▲遊玩CoC劇本《星が並ぶ時》（暫譯：星辰羅列時）（もそ・作）用的立繪

▲遊玩CoC劇本《聖ベルナデッタの公演》（暫譯：聖伯爾納德的公演）（さとう鍋・作）用的立繪

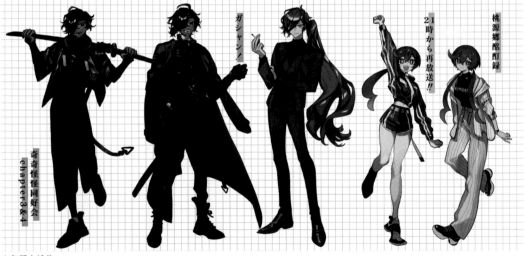

▲各種立繪集

ダニ設計的時髦又多彩的探索者，令人印象深刻。此外ダニ也參與了ねこずし卓的直播用立繪和跑團素材的設計。

生まるとは、抗うということ。
白銀の床を踏みしめ、歩くということ。
手を取り合い、共に前を向くということ。

▲遊玩CoC劇本《極夜行》（鳩の雑貨屋・作）用的立繪

ICHITA
HOSHI

▲原創探索者「星一太」的角色設計

ライカの行方

▲為CoC劇本《ライカの行方》（右折代行屋・作）的KP設計的立繪

▲為CoC劇本《ライカの行方》（右折代行屋・作）的KP設計的印象圖

由繪師子清繪製的探索者們。出色的男性角色的獨特刻畫，以及原創的民族服飾設計令人嘆為觀止。

▲為CoC劇本《アンチテェゼ・ポジション》（Antithesis・Position）（まお子・作）的KP設計的CCFOLIA房間

▲為CoC劇本《カタシロ》（暫譯：形代）（ディズム・作）的KP設計的
CCFOLIA房間

▲為CoC劇本《死さえも二人を分かたない》（暫譯：即使死亡也不能
將我們分開）（popo・作）的KP設計的CCFOLIA房間

✦ SESSION ROOM ✦

由立繪繪師ゆっ子設計的遊戲盤。在保留劇本風格的同時，也加入了自己的設計。

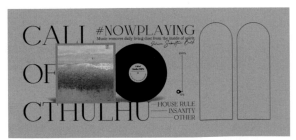

▲遊玩CoC劇本用的CCFOLIA房間素材 vol.2

▲遊玩CoC劇本用的CCFOLIA房間素材 vol.1

✦ SESSION ROOM ✦

由rrrr發行的通用素材作品，可不受劇本限制打造美觀的遊戲盤。同時也提供各種顏色的版本。

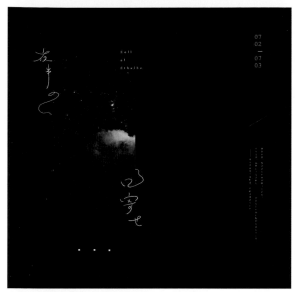

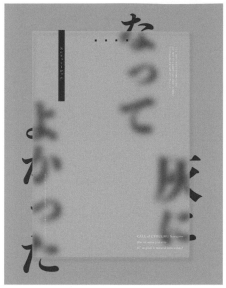

▲為CoC劇本《夜半の口寄せ》（暫譯：半夜的降靈術）（トロ川・作）的KP設計的CCFOLIA房間

▲為CoC劇本《灰になってよかった》（暫譯：幸好我化成了灰）（凡人・作）的KP設計的CCFOLIA房間

はちむぎ挑戰手繪標題logo、造字、字體排版學後創作的作品。無固定長寬比的房間設計也很有吸引力。

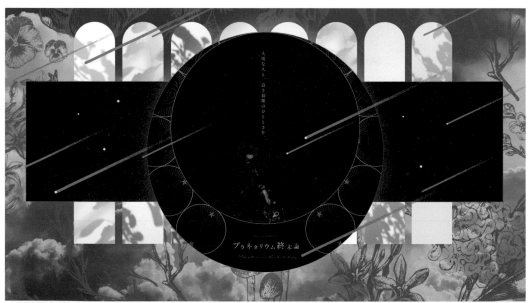

▲為CoC劇本《プラネタリウム終末論》（暫譯：星象末世論）（凡人・作）的KP設計的CCFOLIA房間

由設計了各種具裝飾性且美麗的遊戲盤的ぬ創作的作品。充分利用素材，畫面彷彿被光與影包覆。

日本的TRPG

儘管日本TRPG圈子中最熱門的類型是克蘇魯神話TRPG，但日本的
TRPG設計師們也陸續孕育出具有原創世界觀和系統的作品，並在這
些作品中融入日本文化，提供各種更貼近日本人且多元的遊戲體驗。
本節將介紹幾個較有挑戰性的作品，為有意設計全新TRPG的創作者
提供參考。

✦ TRPG的新景象

日本的TRPG歷史發祥於1980年代。當時外國的作品開始
翻譯成日文版，TRPG的人氣因此慢慢上升，部分日本的遊戲
設計師和創作者們也開始開發原創的TRPG。在1989年日本第
一款原創的奇幻類TRPG《劍之世界》正式上市後，各式各樣
的日本TRPG緊接著誕生。

進入1990年代後，日本TRPG的類型和系統變得多樣
化。1993年問世的《Tokyo N◎VA》因為融合了賽博龐
克世界觀和大量日本獨有的點子而受到關注。儘管TRPG熱
潮在1990年代後半漸顯頹勢，但進入2000年代後，得益
於網際網路的普及，TRPG的相關資訊變得更容易取得，因
此接連誕生了《Arianrhod RPG》、《雙重十字Double
Cross》、《忍神》，然後在2010年代則誕生了《魔道書大戰
MagicaLogia》、《inSANe》等不勝枚舉的熱門作品。而到
2020年代，由於影音分享網站的普及和跑團工具的完備，有
更多玩家加入了TRPG圈。

日本製TRPG在設定和劇本故事性方面擁有很高的評價，
多數作品都著重在緊湊的故事開展、角色間的關係、成長與感
情面的細節，遊戲系統也主要用於輔助這些元素。同時，由於
受到動漫畫的影響，這些作品通常內附美麗的插圖與充滿魅力
的角色設計，不僅作品的個性令人印象深刻，也提升了玩家對
遊戲世界的沉浸感。

此外不只是親自遊玩，像replay和直播等旁觀、閱讀的樂
趣，也對TRPG的活躍發展有相乘的作用。創作者和玩家們可
以在定期舉行的聚會上一同分享遊戲的樂趣，也透過網路積極
地經營各種活動、論壇或社團等。近幾年網路跑團以驚人的速
度興起，而相信在新冠疫情完全結束後，網路獨有的體驗還會
更加進化，為TRPG界帶來更多元、更不同以往的景象。

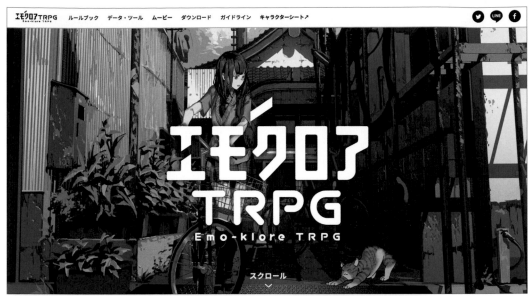

▲首頁視覺圖

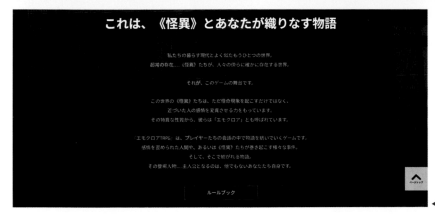

◀開場介紹

TITLE ➟ 《Emo-klore TRPG》

企劃、製作：Dicetous Team／系統原案：まだら牛／主題視覺：平の字／logo設計：木緒なち／官方網站設計：da-ya

那是跟我們生活的現代日本非常相似的另一個世界。在這個世界，人們的身邊有著名為《怪異》的超常存在。由於它們具有會使附近人們的感情發生變異的特殊性質，因此又被稱為「Emo-klore」（Emotional＋Folklore之造詞）——。遊戲中PL要創造一個擁有3種容易被影響的「共鳴感情」的「共鳴者」，一邊對抗《怪異》一邊推進故事。本作包含規則書、角色卡、特殊卡片等各種跑團用的輔助道具與工具，以及二次創作用的授權指引，在官網上都有公開分享。網站上提供註釋等初學者也能輕鬆上手的獨特UI，創造出跟傳統TRPG規則書截然不同的線上體驗。

▲規則書

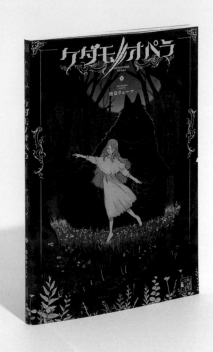

▲封面

▲卷首視覺圖-開場介紹

▲卷首視覺圖-角色

✦ RULEBOOK ✦

TITLE ➡ 《ケダモノオペラ》（暫譯：野獸歌劇）

遊戲設計：池梟リョーマ／主藝術：ながべ／logo、裝幀：團夢見（imagejack）／編輯：山口胡桃（株式會社Arclight）

《ケダモノオペラ》是一款黑暗童話敘事類TRPG。當棲息在黑暗森林中的吃人怪物遇見人類，誕生出的會是悲劇還是喜劇——本作的特色是PL可以扮演自己想像出的「超越善惡」、「擁有超常力量」的野獸，不受倫理與常識的束縛，自由地決定故事要如何發展。書的開頭列出了各種野獸擬態成俗稱擬餌的人類姿態，展現超越人類認知的絢爛世界觀。資訊頁的部分為使讀者即使不閱讀文字也能在視覺上記住、辨識書頁的結構，小標題的位置和字級大小都很有彈性，因此每一頁都有不一樣的風情。另外，為了盡量不使讀者產生壓迫感，各項資訊都沒有用框線標出邊界。本作的故事不只局限於跑團，也推薦玩家創作插畫，設計成一本超越遊戲系統的童話世界百科。

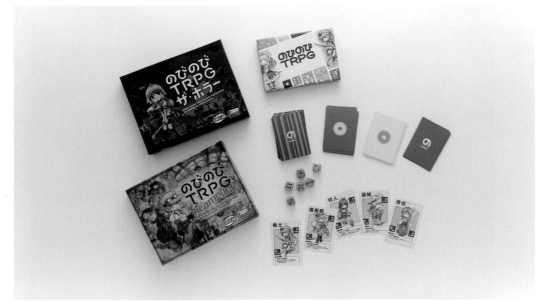

▲《Novi Novi TRPG Original》–包裝內容物，《Novi Novi TRPG The Horror》《Novi Novi TRPG Steampunk》

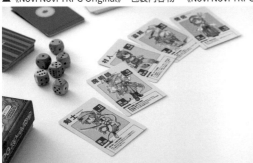

▲《Novi Novi TRPG Original》–角色卡

▲『《Novi Novi TRPG The Horror》–各種卡片

▲《Novi Novi TRPG Steampunk》–角色卡（單面）

✦ TABLETOP GAME ✦

TITLE ➛ 《Novi Novi TRPG Original》

遊戲設計：今野隼史／插圖、設計：今野隼史

TITLE ➛ 《Novi Novi TRPG The Horror》
《Novi Novi TRPG Steampunk》
©2018 FRONTIER PUB／Arclight, Inc.

遊戲設計：今野隼史（邊境紳士社交場）／插圖：今野隼史、邊境紳士社交場）／圖像設計：TANSAN／編輯：刈谷圭司、田中秋帆

獻給偉大的初學者，簡易但終極的TRPG——。無須預習或基礎知識，將以對話和骰子編織故事的深奧遊戲〈TRPG〉融入卡牌遊戲的大作。刻意避開傳統TRPG常見的原色、英雄主義和厚重氛圍，設計能輕鬆遊玩，拿在手上會興奮雀躍的可愛外觀。單人製作的《Novi Novi TRPG Original》在推出後廣受好評，隨後又推出商業版（Arclight發行）的《Novi Novi TRPG The Horror》、《Novi Novi TRPG Steampunk》和《Novi Novi TRPG Sword/Magic》。

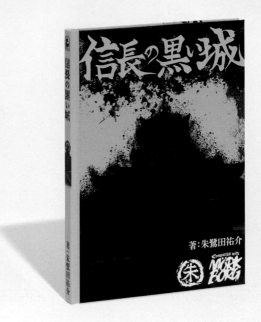

▲封底、封面

▲內頁

TITLE ✦➤ 《信長の黒い城》（暫譯：信長的黑城）

遊戲設計：朱鷺田祐介／美術指導：加藤数磨

這個世界沒有發生本能寺之變，信長用火焰燃盡了一切，天
下難逃滅亡的命運。PL為了改變這個未來，引發本能寺之
變、打倒信長，在戰國之世中奔波──。故事的舞台設定在
織田信長沒有死在本能寺，還化身成真正天魔王的黑暗戰
國時代，是一款戰國末日金屬奇幻TRPG。本作基於瑞典的
TRPG《MÖRK BORG》（p.126）的第三方授權協議，擴充
了該遊戲系統的規則而打造。外觀致敬了《MÖRK BORG》
打破常識的排版，選擇了激進且猶如藝術品般的設計風格。

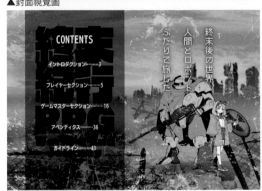

▲封面視覺圖

▲規則書

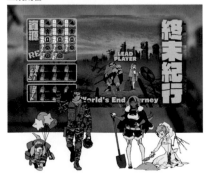

▲CCFOLIA房間與立繪

✦ RULEBOOK ✦

TITLE ➤ 《終末紀行RPG World's End Journey》

遊戲設計：SONE（DONKEY HEAD QUARTERS）／旅人插圖：ほいみん

本作是以人類滅亡後的末日世界為舞台，講述一名從冷凍睡眠中甦醒的「人類」，跟他的機器夥伴「機器人」，同心協力展開一段沒有終點的旅程。枯竭的資源、嚴酷的環境、在荒廢世界中徘徊的凶暴變種人與殺手機器人；這是一段在滿是苦難的旅途與絕望的孤獨中，逐漸成長的羈絆物語——。極粗又活潑的標題logo跟外觀冷漠卻又帶點可愛的旅人插圖，散發著末日求生卻又不算太艱難的氛圍。本作的系統專為網路跑團（CCFOLIA）設計，隨附的遊戲盤設計成能夠直接疊在直播畫面中。

1. 備わるもの
2. 持つもの
3. 考えるもの
4. 支えるもの
5. 創るもの
6. つとめるもの
7. 整えるもの
8. 求むもの
9. 探すもの
10. 果たすもの
11. 変えるもの
12. 眠るもの

AI ASK You / Question sheet 01
Game designed by Akasi.

▲CCFOLIA房間

AI
ASK
YOU

SOLO JOURNALING GAME
"あなた"と対話するTRPG / 1人用

▲主視覺圖

▲地圖

◀卡片

✦ RULEBOOK ✦

TITLE ➨ 《AI ASK You》

劇本：朱石／美術指導、排版設計：朱石／美術設計：Midjourney version3（AI作畫工具）

——歡迎光臨，這是一座由AI打造的美術館。我希望能更加認識人類。能請你介紹一下你自己嗎？——以「與AI對話」為主題，整個遊戲過程就只有「觀看畫作，選擇問題，然後寫下感想」，簡單但自由度很高的單人旅程。本作的遊戲系統靈感，來自作者在看到向AI輸入關鍵字生成圖片的過程後，在腦中浮現的一個想法：「如果反過來由AI對人們提問，人們會如何回答呢？」。遊戲中幾乎所有畫作（圖片）皆由AI（Midjourney）生成，規則書上的文本也模仿了美術品的展覽說明，並使用令人聯想到AI回答般的口吻。主視覺圖是由AI生成的圖片，主題是在不同人眼中會看見不同表情的女神石膏像，並稍微人工調整了色調與排版，以表現AI的理性與基本的美感和靜謐。

118

▲《COMES》《Stories Untold》封面

▲《COMES》內頁

✦ RULEBOOK ✦

TITLE ➟ 《カムズ　秋のたそがれの国》
（暫譯：COMES：秋季黃昏之國）

作者：てす、るう／插圖：山田2ハル／編輯：らっこやく

舞台設定在因「秋之世紀」來臨，妖精、怪物、魔法與幻想
的存在現於人們面前的世界，是2人遊玩用的黑暗奇幻＆童
話風TRPG。封面放了闖入不屬於人類的世界、「類似漢賽
爾與葛麗特」的兄妹，以營造夥伴意識；同時參考古典美術
的設計與配色，塑造「可愛卻古典，帶點詭異」的氣氛。

✦ SUPPLEMENT BOOK ✦

TITLE ➟ 《ストーリーズ・アントールド》
（Stories Untold）

作者：てす／插圖：山田2ハル／標題logo設計：デザうち

以《COMES》的劇本選集為主軸構成的補充包。故事接續
《COMES》的時空，但被設定得更晚期，宛如褪色的彩色
照片般的色調非常好看。

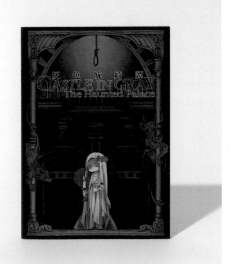

▲《灰色城綺譚》封面

✦ RULEBOOK ✦

TITLE ➟ 《灰色城綺譚》

作者：てす／插圖：山田2ハル／編輯：らっこやく

本作是個舞台設定在一座被人稱為「灰色城」，遭到詛咒又
帶有惡意的城館，以哥德式奇幻＆驚悚悲劇為主題，可供3人
遊玩的TRPG。在拿到名為〈耳語〉的祕密HO後，PL們將
在思念與詛咒的夾縫中發展三角關係，在多數情況下迎來悲
劇的結果，或是俗稱Merry Bad End的苦澀結局。封面上
描繪著一名「在詭異的城堡大廳中引誘人們的女幽靈」，臉
上帶著毫無畏懼的笑容。

かりかりうめ（karikariume）

かりかりうめ是個勇敢推出了頹廢黑暗童話世界觀的原創TRPG的社團。本節將一窺其專為敘事打造的遊戲系統、為故事增色的哥德風可愛插圖、易於閱讀的版面設計、一以貫之的色調與風格、讓人看一眼就想玩的官方網站等出色設計背後的哲學。

■ 請分享一下你們開始製作原創TRPG的動機或契機。

てす（主遊戲設計師）：我是在2016年冬季的Comiket上跟らっこやく聊過後才決定要製作原創TRPG的。かりかりうめ原本是專門做商業TRPG replay和劇本集同人誌的社團。那年六疊間幻想空間在夏季Comiket上發表了《齒車の塔の探空士》（暫譯：齒輪之塔的探空士）這部作品。這部作品深深感動了我們，於是らっこやく便提議我們要不要也來做點什麼。而我則告訴他「如果山田2ハル（主插畫師）願意幫忙畫插圖的話就做吧」，結果他馬上就打電話詢問，山田2ハル也當場點頭答應，於是我們就決定做下去了。整個過程只花了3分鐘左右。

らっこやく（社團代表）：事實上かりかりうめ的成員早在2015年前後就有過挑戰原創作品的念頭。當時已有一些讀者表示很喜歡敝社團過去推出的同人誌作品的獨特風格，而想進一步發揮我們的強項，果然還是得製作原創作品。後來就如てす所說，我們在《齒車の塔の探空士》上市並實際玩過後大受震撼，這件事便成為我們決心踏出第一步的契機。

■ 請問你們社團的成員是固定的嗎？能否介紹一下社團內的職務分工？

らっこやく：目前基本上是4個固定成員在活動。てす是主遊戲設計師，山田2ハル是插畫師，gobu負責宣傳和編劇，而我負責處理DTP和各種雜務。除了這些固定成員之外，還有幫忙撰寫《COMES》部分的劇本和世界觀設定的るう，從《Stories Untold》開始負責設計標題logo的デザうち，設計裝飾性插圖組件的春芽萌太郎等等，每部作品都還另外找了許多人協助。

■ 以上介紹的這些作品，儘管都帶著一點詭異和陰鬱的氣氛，卻又有著童話般的世界觀。請問在製作時有受到其他作品的啟發嗎？

てす：《COMES》明確受到了雷·布萊伯利的影響，尤其是他的《From the Dust Returned》和《當邪惡來敲門》。

《From the Dust Returned》的故事中，有座洋館內住著一個擁有神奇能力和魔力的「家族」；而《COMES》的秋季黃昏之國的世界觀，靈感便是源於「如果在那座洋館內避難的人們，再次回到人類世界的話會發生什麼事？」的想法。

而《當邪惡來敲門》這個故事則以2名男孩為主角，描述超能力者跟人類相遇時的後果。因此在《COMES》中也可以清楚看到這部作品的影響。不僅如此，《COMES》這個作品的標題其實就是取自《當邪惡來敲門》的英文原名《Something Wicked This Way Comes》。除此之外也有參考亞瑟·馬欽的《The White People》和約瑟夫·謝里丹·勒·法努與泰奧菲爾·哥提耶等人的幻想小說。

至於說到《灰色城綺譚》，就不得不提艾德加·愛倫坡的《亞瑟府的沒落》。本作的副標題「The Haunted Palace」就是取自該篇作品中出現的詩名。這篇小說先將陰沉的亞瑟家大宅一點一點印入讀者腦中，全方位仔細描繪後，最後再不留一點痕跡地徹底抹消，達到洗滌悲傷（Catharsis）的作用。而在點出《亞瑟府的沒落》這個標題的瞬間，讀者也跟書中主角成了共犯關係；《灰色城綺譚》的HO以及有明確時間限制的遊戲系統借鑒了小說這方面的巧思。不僅如此，為了凸顯哥德式的風格和被詛咒的城館等主題，我們也參考了霍勒斯·沃波爾的《奧托蘭多城堡》、尚·雷的《Malpertuis》、雪麗·傑克森的《鬼入侵》與《從此，我們過著幸福快樂的日子》以及史蒂芬·金的《閃靈》等作品。

POINT

合輯版的美麗封面。中間的2個遊戲角色,正欣賞著另一款遊戲中出現的畫作,而邊框裝飾的主題則是生與死。標題logo則融入了各話的主題。

check

《モノローグ・ダイアログ》（暫譯:獨白・對話）收錄了2篇1人用的單人冒險RPG,以及2篇2人用的對話式RPG的短篇作品集。每篇作品都是以氣氛壓抑的憂鬱系奇幻世界作為舞台。

由於我們的成員都很喜歡經典的外國小說和各種幻想、怪談故事,因此各作品中都融入了這些元素。如果有人覺得かりかりうめ作品的世界觀很獨特,那大概是因為我們不太重視其他TRPG常參考的漫畫、動畫、小說、遊戲等流行作品。不過這並不是說我們討厭流行作品,比如我自己就把季遊月聰子的漫畫《棺材、旅人、怪蝙蝠》（芳文社,繁體中文版為東立出版）當作聖經,《COMES》和《灰色城綺譚》都有受到其影響。

我認為你們風格始終如一的插畫、卡片以及圖標等各種工具的設計也很有魅力。請問你們一般是從哪個階段開始製作插圖,又是如何製作的呢?

てす:前面也稍微提過,我們從一開始就決定只用山田2ハル畫的插圖。而我們也打從心底慶幸當初決定這麼做。在製作世界觀時,我們會先請山田2ハル提供概念圖草稿,從很早期的階段就開始討論並確定方向。至於具體的卡片和圖標,也是從設計遊戲系統的階段就會先討論「如果做成這樣子的話會不會有困難?」等問題。如果很難做的話,就會轉而思考替代方案,或者委託外部的設計師製作。

無論《COMES》還是《灰色城綺譚》都提供了面團用的印刷物和網團用的地圖表等豐富的輔助道具。而且這2部作品的官網設計都讓人能夠一眼看出遊戲的系統與世界觀。請問你們的官網設計和各種素材的搭配方式有什麼參考的來源嗎?

gobu（宣傳、編劇）:《COMES》和《灰色城綺譚》的官方網站都是我做的。其實我是個直到現在仍不太會寫程式的外行人,都是利用一個叫STUDIO（https://studio.design/ja/）的服務來架設網站。我的設計理念是「讓網站發揮介紹作品與引導玩家的功能」,並盡可能讓所有資訊都能放入單一網頁中,不讓設計太複雜。

而關於網頁結構的部分,我會先參考幾個作品概念較為類似的網站,一邊看一邊慢慢決定要怎麼設計。其中最常作為參考的其實是戀愛文字冒險遊戲的官網。因為很多文字冒險遊戲系統幾乎不用介紹,只需要簡單展示作品的世界觀設定和賣點等玩家想看的部分即可。而TRPG中雖然有很多瑣碎的規則,但因為這2個作品的官網用途只是要傳達作品的氛圍,所以文字冒險遊戲的官網就非常適合拿來參考。

另外,雖然這只是我個人的感覺,但是近年TRPG的玩家們比起遊戲的玩法,似乎更加重視敘事面的元素和作品的氛圍。所以,我認為文字冒險遊戲的官網很有參考價值。

「世界觀設定與氛圍」的說明文都只放了2部作品的開場介紹,除此之外便沒有更多文字。這是因為てす創造的世界觀在TRPG中非常罕見,我認為就算用語言說明恐怕也很難讓人理解。因此,我使用山田2ハル的插圖素材搭配背景敘述,把它當成「插畫」布置在頁面上,不僅能幫助玩家具體地從視覺上理解作品的氛圍,也不會讓人讀起來感到不耐煩。

至於「系統特色」的部分,則會把說明重點放在我自己在遊玩時覺得最吸引人的規則上。比如《COMES》的「傳承與解釋」這個規則就非常有意思,但同時又太過於特殊,導致單用文章或言語說明時,很難讓人想像實際的

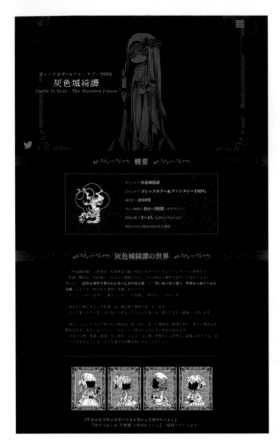

玩法。因此網站上直接展示了具體例子以及處理的步驟。雖然實際跑團時的處理其實更複雜一點，但我認為這麼做更容易讓人理解「這個遊戲在做什麼」，更能傳達這套系統的魅力所在。

官網上頭公開的各種檔案都經過精挑細選，是我們認為跑網團時一定會用到的工具。かりかりうめ本來就是以跑網團為主的社團。地圖表的部分則包含了實際遊玩時要用的東西，以及專為各種工具調整過的版本。不過，觀察玩家們在社群網站分享的貼文後，我們發現很多人會自己客製出比官方更好用的版本，或是使用設計得比官方更精美的自製地圖，因此網站上提供的地圖表似乎還有很大的改進空間。

▌ 請問對你們而言，製作原創TRPG系統的最大樂趣是什麼呢？

てす：我認為最有趣的部分是可以打造屬於自己的世界，並邀請人們前來遊玩。人們不只會閱讀我們寫的故事，還會聚在一起遊玩，甚至自己寫劇本、設計卡片、小配件、網團用的房間……玩家們的回饋和熱情完全超出了我們的預料，真的讓我們非常開心。同時因為這個社團是同人性質，跟商業社團不同，不需要以「盡可能賣出更多作品」為目標，所以可以毫無顧忌地做自己想做的東西。這對我來說也是一大樂趣。

らっこやく：這不只限於原創TRPG系統，每當製作自己覺得有趣的作品，而且做出來得到他人的青睞和認同時，我都會感到極大的喜悅。不論對方是在線下活動還是在網路上購買都一樣。一想到自己投入大量心血創造出的事物能得到他人的認同，我就會非常開心。

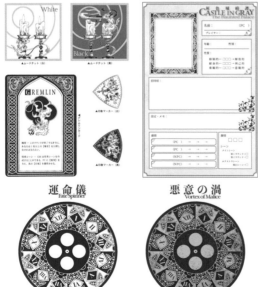

▲《灰色城綺譚》–官方網站、各種工具的插圖

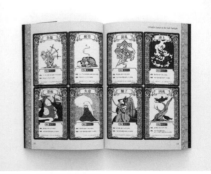

▲《COMES》–判定工具的插圖

請問你們覺得設計原創TRPG系統最大的難點在哪裡？能否給予今後有意挑戰原創作品的創作者一點建議？

てす：我認為光是插圖和排版就很辛苦。所以我個人都把這部分外包給別人幫忙……另一個更現實的問題是，現在這個圈子已經不是能抱持著「只要內容夠好就會有人看到、有人來玩」如此樂觀想法的環境。如今同人TRPG作品的品質一年比一年更好，每年發行的作品數量也不斷攀升。在這樣的環境下，作品要賣給誰？又如何讓對方看見自己的作品？未來恐怕將是一個永遠無法避開的難題。所幸，目前CoC的熱潮還不見消退，TRPG玩家的數量和市場也比以前更大。同時玩家們的口味也並非一成不變。

因此，就算完全只做自己喜歡的東西，應該也不至於完全找不到同志（但如果目標是「盡可能賣出更多作品」的話就另當別論了）。我認為保持一致的理念和設計風格，以期讓不知道身在何方的潛在客群能夠「發現你」，乃是製作和發行原創TRPG作品的重要原則。

らっこやく：在《COMES》還處於企劃階段的2017年時，日本仍是「說起同人誌就想到實體書」的時代，因此大家在印刷時必須花費大量心力設計排版，確保作品印出來容易閱讀（其實現在每次依然都得傷透腦筋……）。然而，現在作品發行數位版已經一點也不稀奇，坊間也存在很多好用的插圖素材，以及無數替內文增色的方法，因此我認為遊戲創作者只需要找到某個創意發想，就能輕鬆製作和發行作品。甚至有人做出只需要一張A4紙規則的TRPG，只要方法正確，製作的門檻應該比以前低很多了。

請問日本的獨立作品中有沒有你們特別喜歡的作品呢？有的話請分享一下。

てす：我非常喜歡Symbol-House／殼付飛鳥的《イフ・イフ・イフ》（if·if·if）。那部作品的頁面排版非常整齊易讀，目標玩家也很清晰且廣泛，概念非常現代，有很多值得我們學習之處。

謝謝你們的分享。最後想請各位說一下你們作為一個社團未來想挑戰、想延續下去的東西，以及對於TRPG業界的期望和預測。

てす：這幾年因為新冠疫情的關係，比較沒機會參加各種線下舉辦的活動，社團的活動也暫時停滯了一陣子，但接下來我們打算重新拿出全力，推出新的TRPG作品。至於業界方面，我認為TRPG的圈子總是不斷在變化。CoC圈子因為玩家人數多，所以一直都有新的作品誕生，而謀殺推理等跟TRPG類型相近的遊戲也日益活躍。

在這個玩家的遊玩風格和跑團環境都日新月異的時代，我最大的期望就是這個圈子能「保持活力」。在TRPG玩家數量爆發式地增長後，大家所追求的遊戲風格變得比過去更加分歧，價值觀的歧異也愈來愈多，如果人們能相互尊重、用各自的方式繼續喜愛TRPG，那就再好不過了。

らっこやく：新作的發行當然不用說，我也希望大家能繼續遊玩かりかりうめ過去推出的作品。《COMES》和《灰色城》的補充包（《Stories Untold》和《灰色城追想》）正是在這個想法下推出的。老實說，同人作品出補充包其實並不好賣。即便如此，我們還是希望透過增加規則和劇本，讓遊戲有更多的玩法。

かりかりうめ本就是由一群我行我素的成員創立的社團，所以今後我們也將繼續用一直以來我行我素的風格經營下去。

其他國家的TRPG

近年日本國內變得更容易接觸到外國的獨立TRPG作品，除了有很多熱心人士提供私家翻譯，官方的日譯版也陸續發行。下面將邀請其中一位關鍵推手Montro為我們介紹當前最受設計圈關注的作品。

Montro

Profile

專門從事外國TRPG作品的日文版翻譯、出版事業的株式會社Malström的代表取締役社長。本身也是一位翻譯家。同時也以Twitter為中心，在網路上用日語介紹外國的獨立TRPG作品。除譯有Malström出版的《Liminal》外，也參與了Graphic社出版的《Tales from the Loop》的翻譯團隊，並負責FrogGames出版的《Kutulu》的翻譯監修，同時也經手了《北方の国家懸案 消えた兵士たち》（暫譯：北國懸案 失蹤的士兵）的翻譯。

多元化的規則書

外國的TRPG充滿了多樣性。在大洋的彼端，來自各個不同國家和文化的遊戲設計師們以英文為共同語言，互相影響和交流，每天都在創造新的TRPG。而且近年不只是歐美，南美和東南亞等過去不太受到日本人關注的地區也出現許多TRPG設計師，持續創作出優秀的作品。由於網際網路的普及，如今全世界的人們皆能輕易地互相接觸，TRPG的設計也跨越語言和國界的阻礙，跟全球各地的文化融合，不斷發生進化。

外國的獨立TRPG生態跟日本稍有不同。儘管紙本規則書在外國依然深受喜愛，但不論是商業作品還是獨立作品，電子版（PDF）的規則書都已經非常普及，透過群眾募資籌措製作經費也逐漸成為家常便飯。實際上，近幾年跟TRPG相關的群眾募資日益活躍，其中更有不少籌募到數億日圓規模的TRPG項目（比如科幻驚悚類TRPG《Mothership》就在2021年於群眾募資平台上募得超過1億日圓）。換言之，對於個人和小型社團而言，TRPG的製作門檻比以前還要低得多。在這個時代，即便身邊的社群對TRPG都不是很熟悉，也可以通過網路對全世界的玩家推出自己的TRPG產品。

外國TRPG的多元性也表現在設計面上。比如，外國TRPG的規則書排版就不存在統一的樣式。從B5的大小到橫式的手冊型、折疊型、Letter尺寸、甚至名片大小都有，種類繁多。的確，從實用面考量，規則書應該使用整齊且可讀性高的排版方式。然而，外國的TRPG，尤其是獨立的TRPG作品，很多不只是將其視為一本規則書，而是經過精心設計，為了表現整個作品的世界觀而刻意特立獨行，且在視覺上也能取悅讀者的藝術品。

比如，許多缺乏資金、又沒有能力自己畫插圖的個人TRPG設計者，就很喜歡使用拿免費素材做拼貼和photobash。所謂的拼貼（collage），是種將不同插圖組合在一起，來創造出跟原始素材印象截然不同的插圖的技法。而photobash則是將多張照片混合在一起，運用加工修圖來製作背景插畫的技巧。兩者的共通點是它們都可以使用已經超過著作權保護期的古老畫作與書籍的插圖，或是免授權的照片等當原始素材。

除此之外，近年的外國TRPG還出現一個潮流，那就是在繪圖設計之外，透過激進的頁面排版來展現獨創性。其中尤以打著藝術龐克（Art punk）TRPG的旗號，令眾多獨立TRPG設計師大受震撼的瑞典TRPG《MÖRK BORG》最大放異彩。該作美術設計師Johan Nohr不僅擁有獨到的審美感，還精通使用繪畫和古書的插圖進行拼貼的技法，可說是引領當今時代的設計師。正好日本也有創作者受到《MÖRK BORG》的影響，在基於第三方授權協議製作的《信長の黒い城》這部作品中，運用了photobash的技巧。

認識外國的TRPG，就等於認識全球各地如繁星般不計其數的鬼才們腦中令人驚異的想像力。外國不只存在把自己手上的刺青紋路直接做成地下城的設計師，還有著將規則書的封面和封底印上錄影帶的圖片，讓整本規則書看起來就像古早時候的恐怖片錄影帶包裝的作品。這世上存在著無數塞滿各種奇葩創意的作品，多到寫也寫不完。本回介紹的作品只不過是這些傑作中的滄海一粟，希望我的介紹能從此讓你稍微對外國的TRPG產生興趣。

Montro

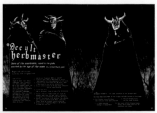

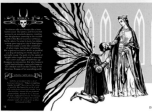

▲封面　　　　　　　　　　　　▲內頁

TITLE ➤ 《MÖRK BORG》

遊戲設計：Stockholm Kartell and Ockult Örtmästare Games／文本：Pelle Nilsson／美術&圖像設計：Johan Nohr

打破一切常規的黑暗奇幻TRPG。重金屬的陰鬱形象、末日般的世界觀、凌亂不羈的排版以及激進的美術風格，嚇破了無數玩家的膽子。儘管設計非常前衛，但其以黃色為基調的獨特用色，以及每一頁截然不同的字體排版皆經過仔細計算，令這部作品完全稱得上是一件藝術品。

▲封面　　　　　　　　　　　　▲內頁

TITLE ➤ 《Into the Odd Remastered》

遊戲設計：Bastionland Press／文本：Chris McDowall／美術&圖像設計：Johan Nohr

以蒸氣龐克式的世界觀為賣點的工業恐怖TRPG。最初是獨立製作的TRPG，但新裝（Remastered）版邀請了因《MÖRK BORG》而一躍成名的瑞典鬼才Johan Nohr重新進行美術設計。儘管保留了易於閱讀且高雅的頁面排版，但加入了用繪畫和照片拼貼而成，奇妙且古怪（odd）的插圖，毫無保留地描繪出了遊戲的世界觀。

TITLE ⟶ 《CY_BORG》

遊戲設計：Stockholm Kartell／文本：Christian Sahlén／美術&圖像設計：Johan Nohr

以《MÖRK BORG》為藍本，重新用賽博龐克世界觀打造的TRPG。不僅色彩更豐富，也保持了最基本的可讀性，用大膽的設計最大程度地表現出遊戲的世界觀，變得比前作更加洗練。每頁頁碼的字體設計都不一樣，每處細節都能看見主美術設計師Johan Nohr的品味。

▼內頁

▲封面

TITLE ➡ 《Wicked Ones》

遊戲設計：Ben Nielson／插圖：Victor Costa

玩家們將化身怪物，打造地下城來迎擊冒險者的TRPG。充滿沉浸感的頁面設計令人彷彿真的置身於地下城。書中隨處可見的怪物插圖似乎刻意畫得比較逗趣，令遊戲整體的風格不會太過黑暗也不會太過搞笑，在兩者之間掌握了絕妙的平衡。

▼封面

check

《Wicked Ones》中每一頁都被故意塞得很滿。作者Ben Nielson表示這是因為「我喜歡不留任何多餘空白的書，但也花了很多心思確保畫面不會太過緊繃」。本節邀請了Nielson以《Wicked Ones》獨具特色的對開頁為例，為我們回顧和介紹他的設計流程。

▼內頁

01 封面設計得很簡潔，但充分表現出玩家們設下了巧妙陷阱和埋伏，站在怪物的角度迎擊可惡人類的情境。儘管冒險者們看似是「正義的一方」，但刻意將他們畫得比較陰險和危險。書中的半獸人看上去很享受他的工作。

02 每章的章名頁都由1張插圖、圖標以及章節標題組成。同時還有一段看似遊戲內PC台詞的引文。章名頁的元素決定了各章的基調，並且在視覺上都有明確的斷點。書中大部分的頁面都是模仿羊皮紙的明亮設計，但只有章名頁刻意使用黑暗的背景。

03 頁面排版則在書頁邊緣加了邊框，呈現封閉感。右上方的黑條（旗子）是用來方便玩家快速尋章節。另外我也小心設定了文字間距，確保一致性。字體則只使用3種，每段的標頭（header）字體是Kruger Caps，內文是Bitter，章節標題則用Blood Crow。

04 各章的結尾再次使用了黑色背景列出replay。之所以每章的開頭和結尾都同樣使用黑色背景，是因為這樣可以在視覺上做出明確的斷點。對話的部分則藉著來回切換玩家身為PL和PC時的發言來自然地重現對話的情境。

05 在書中，每次介紹1項新規則時都會舉出3個例子，為玩家示範他們如何透過不同方法來利用這項規則，我將這個概念稱為「三的定律」。圖中的紅色框框，就是作者（我）直接對讀者解釋當前情況、機制以及背景的部分。

06 遊戲中所有種類的擲骰都採用了相同的視覺設計，為了凸顯重要的規則（色底框處）和遊玩的對話範例（虛線框處）部分，我把它們用框線框了出來。

07 / 多數玩家應該是第一次扮演怪物。為了避免玩家被基本的原型（archetype）限制了想像，我在書中盡可能提供了各種選項和點子。這麼做可以讓玩家對想像的描述更豐富，使角色更有真實感。

08 / 對於角色的演繹手冊，我將重點放在如何使其成為一個能明確展示角色的能力和選項，而且讓人看了想玩的巨大藝術品。這幾頁的設計宗旨在於抓住玩家的心，成為吸引玩家選擇這本手冊的鉤子。

09 / 藥水的頁面是一個使用d66表格當成GM道具（可隨機擲骰），以及如何一次提供大量（多達36個）不同示例的很好例子。

10 / 在神的魔法和黑暗諸神的頁面，我組合了各種符號和被信徒視為聖物的道具給玩家當成建構角色的小道具。雖然不是全部都用得到，但盡可能提供更多工具很有幫助。

11 / 這也是給玩家自己選擇的頁面。地下城主題的部分提供了許多範例，讓玩家知道如何在敘事和旁白中運用那些為特定機制打造的房間。這是為了幫助玩家投入角色扮演，創造更多有趣的跑團情境。

12 / 我在整本書中放入了很多插圖，它們絕大多數都是用來建構世界觀，避免冗長的說明文字讀起來太枯燥。同時，這也是一個展示Victor Costa的畫風，讓玩家體驗「地下城生活」模樣的絕佳機會。

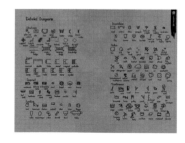

13 / 很多人並不擅長畫畫，因此我花了很多心思去製作簡單易懂、教導玩家如何繪製地下城的指南。這便是其中一例。我希望最終這能幫助讀者建立畫畫的自信，但同時我也想透過這個指南讓玩家知道，如果他們想請別人幫忙畫也完全不要緊。

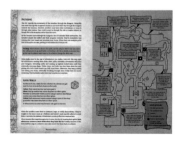

14 -15 / 最後2頁是為習慣透過圖片進行學習的人們而設計的。比起冗長的文章或舉例，用圖畫解釋更容易讓人們理解和記憶。有些人喜歡文字說明，有些人喜歡圖片說明，也有些人喜歡實際範例。在設計這種規則書的排版時，不能把它單純想成一本書，應該認識到這是一本教人們怎麼玩遊戲的說明書，而且它所服務的是各種類型的學習者，這點非常重要。我是一名教師，而且也曾經在教科書的出版社工作過，這些經驗在設計規則書時給了我很多幫助。

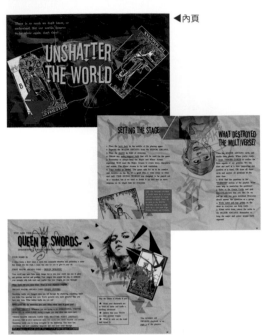

◀內頁

◀內頁

▲封面

▲封面

TITLE ⚫ 《The Dying World》

遊戲設計：Rae Nedjadi

PC們將在各種世界中穿梭，以拯救面臨崩壞危機的多元宇宙的TRPG。本作的特色之一是須使用塔羅牌遊玩，作品中隨處皆可見到塔羅牌的元素。相對於令人聯想到古舊紙張的內文背景，書中的插圖使用了帶有神祕感且鮮豔的配色，同時表現出時髦和古舊感。文本的重要部分用了不同顏色的螢光筆標記，巧妙地與遊戲的世界觀相融合。

TITLE ⚫ 《Changelings》

遊戲設計：Paweł Domownik

本作是都市奇幻類的TRPG，玩家將化身擁有人類身體、飛舞在現代社會的妖精「Changelings」，為純潔無辜的人們解決問題。作品中使用古舊繪畫和印刷書的插圖來表現奇幻的妖精元素，並使用真實照片作為現代都市的元素，呈現幻想與現實交融的絕妙世界觀。此外，本作更有效利用了拼貼畫和photobash，使整體排版像是一本剪報，充滿趣味。

▲封面

▲內頁

▲封面

▲內頁

✦ RULEBOOK ✦

TITLE ✦ 《Un lieu paisible》

遊戲設計／美術：Mina Perrichon

化身家庭精靈（守護神）打造最棒的居所，撫慰來到這間房子的悲傷家庭人們的法國TRPG。由於幽靈無法說話，因此玩家要運用智慧，設法在不嚇到人類的情況下給予他們撫慰。溫暖的插圖和配色是亮點所在。不同區塊的頁面使用不同背景色，設計成即使玩家記不得頁碼也能用哪塊寫了什麼內容。

✦ RULEBOOK ✦

TITLE ✦ 《CHOROGAIDEN》

遊戲設計：Willow Jay

復古日本風格的驚悚TRPG。玩家要在一座小鎮中追查鎮上發生的奇妙事件，以日式恐怖遊戲為題材的作品。書中隨處可見致敬日本元素的謎之日語，但又充滿外國藝術家獨有的風格，營造出很棒的氣氛。整體設計模仿了古老Game Boy的畫面，就像是2000年代初期的日本恐怖遊戲精神在現代借屍還魂。

▲封面

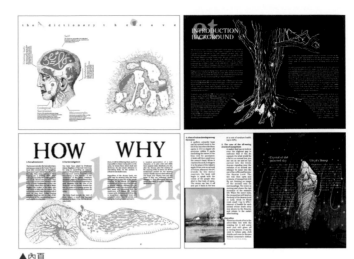

▲內頁

✦ RULEBOOK ✦

TITLE ➤ 《Egophagous》 遊戲設計：six legs games｜Maciej Krzyżyński／編輯：Katarzyna Krzyżyńska、Jim Hall

不遵循特定規則，沒有系統的冒險模組。在這個稍微偏驚悚的劇本中，玩家將追著一起連續失蹤案的謎團，深入某座黑暗的森林。本作的主題形象為真菌，規則書的色調也統一使用代表真菌毒素的白色和藍綠色系。整體排版比較簡單，但透過插圖、地圖的線條，時而使用黑字和藍綠色文字的組合，營造出令探索者們感到不安的詭異氣氛。

▲封面

▲內頁

✦ RULEBOOK ✦

TITLE ➤ 《NOVA》

遊戲設計：Spencer Campbell、Gila RPGs／美術：Eddie Yorke／排版：Julie-Anne Munoz

以太陽消失後的世界為舞台，玩家們將穿上特殊戰衣展開一場場戰鬥的科幻TRPG。規則書以黑色為基調，搭配七色的字體排版。這巧妙表現了本作世界仍殘留著微弱光輝的主題概念。另外，本作的另一個特色是可以扮演機器人進行高速戰鬥，因此還運用了能讓人感受到速度的潑濺形設計。

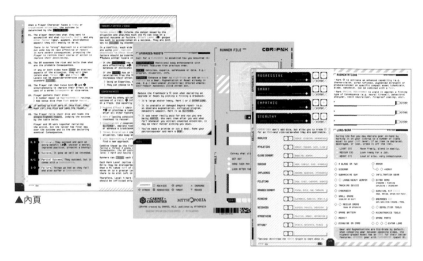

▲內頁

▲封面

✦ RULEBOOK ✦

TITLE ➡ 《CBR+PNK》 遊戲設計：Emanoel Melo／封面美術：Luis Melo／編輯：Ray Chou

本作是一款單作完結的賽博龐克TRPG，描述一位受雇於大企業的「跑者」，為了從業界金盆洗手，決定幹一票大買賣。近年許多獨立TRPG出於製作成本和易上手性，選擇採用這種折疊型的傳單式規則書。它們大多採用3面×3面的設計，而如何運用不多的空間表現作品的世界觀和規則，便是它們發揮個性的地方。

▲內頁

✦ RULEBOOK ✦

TITLE ➡ 《Of Promises & Paper Airplanes》 遊戲設計：Ar-Em Bañas

描述一對被迫分隔兩地的戀人們立下約定，要在最後一天去機場摺紙飛機道別的TRPG。儘管黑白版的規則書設計非常簡單，只有一張（雙面）紙，但紙上印有摺線，隨著故事進行，規則書本身將逐漸變成一架紙飛機。每次往下折一道步驟，玩家扮演的角色便會回想起兩人的邂逅和約定的內容，將遊戲的進行與現實中的動作相互結合。上圖是作為黑白版（Plane layout）完美指南的插圖版（Illustrated Layout）。

TITLE ◆ 《TORQ：rallyraid roleplaying》

遊戲設計、編劇、排版設計：Will Jobst／編輯：Seb Pines／攝影：Ben Garbow／插圖：Gabriel Reis

玩家將在一個文明因某種災禍而崩潰的世界，扮演貨車司機遊歷世界，將貨物運送到目的地的TRPG。遊戲概念很簡單，就是設法從A點畫一條路到B點。除了角色卡設計得像汽車方向盤，規則書也塞了許多聯想到汽車或駕駛的元素，是個讓人看也看不膩的豐富作品。

▲封面　　　　　　　　　　　　　　　　▼內頁

TRPG與
Game Jam文化

　　你聽過Game Jam文化嗎？Game Jam是種遊戲製作者們聚在一起，在規定時間內根據某個題目製作遊戲的活動。雖然Game Jam是發源於數位遊戲圈的活動，但這幾年在桌遊圈的Game Jam也愈來愈興盛。

　　外國的獨立TRPG界經常舉行這種Game Jam。比如「在1個月內製作10頁以內的驚悚類TRPG」Jam、「以IKEA為題材，製作一款玩法跟MÖRK BORG相同的作品」Jam等等，種類多采多姿。

　　通用規則TRPG的誕生，也是Game Jam這種活動興起的原因之一。所謂的通用規則作品，指的是根據授權協議，開放任何人自由使用其規則和系統製作商業作品的TRPG遊戲。而在海外，很多人會使用這種通用規則製作新的TRPG。

　　2022年9月，筆者也取得了外國一款名為「Breathless」的通用規則的翻譯許可，在日本舉辦了名為「Breathless Jam」*1的活動。這是一個讓參加者挑戰在1個月內，使用Breathless的規則製作原創TRPG的活動。Breathless本身是免費開放的，因此不需要任何參加資格。參加者只需按照活動規定，在CCFOLIA的原創作品投稿網站「TALTO」上公開自己的作品即可。結果，1個月內竟有超過80個作品參加了Breathless Jam。換言之，日本在那個月至少發行了80個以上的獨立TRPG新作*2。相信很多人都曾想過製作自己的TRPG，卻不知道該怎麼設計遊戲系統吧。而這次的Jam從一開始就提供了規則的框架，因此降低了製作作品的難度。

　　若日本的TRPG界也能養成這種Game Jam的文化，或許設計TRPG將能成為一件更平易近人的活動。

*1 Breathless Jam
　https://campaign.talto.cc/breathless-jam/
*2 TALTO的相關作品頁
　https://talto.cc/c/breathless

範例作品製作、提供：喪花（p16-19、p63、p65）
範例角色插畫：今野隼史（p28）

Chapter 3介紹的劇本包含下列作品的二次創作物。

參考書籍（按日文五十音排序）：
《アリアンロッドRPG 2Eルールブック》菊池たけし／F.E.A.R.（KADOKAWA／富士見書房）
《暗黒神話TRPG トレイル・オブ・クトゥルー》Kenneth Hite（Group SNE）
《ウォーハンマーRPGルールブック》（Hobby JAPAN）
《OCTOPATH TRAVELER TRPG ルールブック&リプレイ》久保田悠羅／F.E.A.R（Square Enix）
《ガンアクションTRPG ガンドッグ・リヴァイズド》狩岡源／Arclight（新紀元社）
《虚構侵蝕TRPGルールブック》千葉直貴／泉川瀧人／卓ゲらぼ（新紀元社）
《Kutulu》Mikael Bergström（FrogGames）
《クトゥルフ神話TRPG》Sandy Petersen／Lynn Willis等（KADOKAWA／enterbrain）
《サイバーパンクREDルールブック》（Hobby JAPAN）
《ザ・ループTRPG》FRIA LIGAN AB／Simon Stålenhag／朱鷺田祐介（Graphic社）
《新クトゥルフ神話TRPG ルールブック》Sandy Petersen／Paul Fricker／Mike Mason等（KADOKAWA）
《ストリテラ オモテとウラのRPG》瀧里フユ／どらこにあん（KADOKAWA）
《ソード・ワールド2.5ルールブック》北沢慶／グループSNE（KADOKAWA）
《DARK SOULS TRPG》加藤ヒロノリ／グループSNE （KADOKAWA）
《ダブルクロス The 3rd Editionルールブック》F.E.A.R.／矢野俊策（KADOKAWA／富士見書房）
《ダンジョンズ&ドラゴンズ ダンジョン・マスターズ・ガイド》（威世智）
《トーキョーN◎VA THE AXLERATION》鈴吹太郎／F.E.A.R.（enterbrain）
《トラベラー》（Hobby Japan／雷鳴社）
《忍術バトルRPG シノビガミ 基本ルールブック》河嶋陶一朗／冒険企画局（新紀元社）
《バディサスペンスTRPG フタリソウサ》平野累次／冒険企画局（新紀元社）
《ふしぎもののけRPG ゆうやけこやけ》神谷涼／清水三毛／incog lab（新紀元社）
《星と宝石と人形のTRPG スタリィドール》古町みゆき／冒険企画局（新紀元社）
《魔道書大戦RPG マギカロギア 基本ルールブック》河嶋陶一朗／冒険企画局（新紀元社）
《マルチジャンル・ホラーRPG インセイン》河嶋陶一朗／冒険企画局（新紀元社）
《ログ・ホライズンTRPG ルールブック》橙乃ままれ／絹野帽子／七面体工房（KADOKAWA／enterbrain）
《ロードス島戦記RPG》水野良／安田均（KADOKAWA）

謀殺推理遊戲的設計

Guide
to
Murder Mystery Graphic Design

Ch.4-1

✤ 什麼是謀殺推理遊戲

近年，謀殺推理遊戲也開始在日本流行。所謂的謀殺推理遊戲（murder mystery，以下簡稱劇本殺），一般是指透過解謎或推理解決一個或多個犯罪案件的遊戲。這種遊戲緣於歐美的派對遊戲，但進入中國後獨立發展，最終成為一種新的桌遊類型。除了實體版、數位版之外，還有LARP（Live Action Role Playing）等包含現場表演的活動可以選擇。

正如其名稱中的「謀殺」，這類遊戲的劇本一般是以虛構的謀殺事件為主題，死者通常是NPC，而PC要在故事中推理犯人是誰。但與此同時，劇本殺也跟TRPG一樣衍生出了各種不同類型，比如沒有任何人死亡的事件，或是可以使用魔法或超能力的世界觀等等。

遊戲的參加者要扮演各自擁有不同職責的角色，以角色扮演的方式推動故事。不同角色各自懷有不同心思，並會為了達成自己目標而行動；在故事的終局，所有玩家會一起進行投票或採取最終行動。因為同時具有這種扮演角色用對話創作故事的TRPG元素，以及存在犯人和其他職業，並需要透過討論和投票凝聚共識的狼人殺元素，所以劇本殺又被視為TRPG和狼人殺的結合。

雖然要明確界定TRPG和劇本殺的分界線十分困難，但劇本殺跟TRPG仍有一個主要差異，那就是角色創造的自由度。劇本殺的HO基本上都會明確寫出該角色的人格、經歷，以及事件發生時正在做什麼等行動履歷。因此玩家必須解讀該角色的個性和行動邏輯，然後扮演他們，感覺更像是依照劇本表演的演員。儘管在TRPG和劇本殺中，玩家的舉動都會直接對故事發展造成巨大影響，並決定故事的結局，但劇本殺的角色創造比TRPG容易許多，可以體驗到化身為推理小說中登場人物的樂趣。但另一方面，劇本殺遊戲必然要用到證據和地圖等關鍵視覺道具，在內容面需要的設計比TRPG更明確。

Ch.4-2

謀殺推理遊戲的玩法

劇本殺是一種讓參加者扮演不同職責的角色，然後發揮推理能力解決事件的遊戲。大多數情況下，犯人會躲藏在玩家扮演的角色中，因此這類遊戲的劇本通常允許所有人都可以說謊，玩家們將一邊蒐集證據、一邊討論來推進故事。

▌選擇系統和劇本

選擇自己想玩的劇本。確認劇本的公開設定（舞台、故事大綱、登場人物等）、難度，選擇適合參加者的類型與人數的劇本，或是先選好劇本再來募集參加者。要注意有些劇本還需要負責主持遊戲的GM，而有些不需要。

▌選擇HO

根據事前公開的登場人物資訊選擇各自想扮演的角色。

▌開始遊戲

閱讀各自拿到的HO，確認自己所扮演的角色目標與事件發生前後的行動，掌握角色的劇中設定和定位。然後全員一起閱讀共同的資訊和資料，確認遊戲的進行方式和規則後，進入討論階段。

▌討論和推理真相

玩家們要一邊進行角色扮演，一邊展開討論，將不同角色提供的零碎資訊拼湊起來，逐漸找出真相。通常討論的時間有限制，另外有些遊戲除了全體討論，還設有僅限少數幾名角色之間的密談。

▌扮演各自的角色

犯人要裝作無辜，透過謊言洗清自己的嫌疑，或是提出其他嫌犯的可疑之處。而其他人則要利用證據或資訊說服別的玩家，證明自己不是犯人。有些劇本中還會出現跟犯人同夥的角色或偵探角色，能否出色地演出符合角色的行動或發言，乃是炒熱遊戲氣氛的因素之一。

▌收集證據、發布新增情報

遊戲中會有一個階段是讓玩家選擇卡片等道具來收集證據。證據包含了角色持有的物品和凶器等物證，以及周圍人們的證詞等等，有些遊戲還允許玩家們轉讓、交換、分享證據或道具。另外，有時除了一開始發給玩家們的情報外，在故事進行到一半時還會增加新的情報，甚至因此改變角色的目標。若遊戲中設有GM的話，通常會由GM負責推動劇本、提示證據、發放新情報。

▌推理並鎖定犯人

玩家們各自根據收集到的證據和討論內容推理事件真相。有些劇本在發表完推理後，還會讓大家投票（或採有利於自身目標的行動）決定誰才是犯人。

▌公布結果和結局

統計投票結果，決定結局。若有GM，則由GM幫忙主持投票和開票。依照真凶是否為最高票、角色是否達成各自的目標等不同條件，結局的走向往往存在多種分歧。

▌劇本殺的勝利條件

劇本殺的勝利條件不只限於是否找出犯人或犯人是否成功脫罪等個人目標，還必須考慮結局的內容對該名角色是不是好的結果。玩家必須努力實現對自己所扮演的角色最好的結果，並自己判斷最終的結果到底是不是好結局。

▌結束後交換感想

參加者們在遊戲結束後分享心得。公布真相後，大家可以互相揭露各自的行動背景和隱藏目標，以及過程中選了哪些選擇，如何影響了故事的發展等等。

Ch.4-3

謀殺推理遊戲的準備工作

劇本殺只要找到足夠的時間和成員，不論線上還是線下都能遊玩。線下遊玩時，需要準備一個能跑團的空間；而在線上遊玩時，則需要能流暢運行遊戲盤的設備、網路以及耳機和麥克風等等。

劇本

劇本中通常還包含HO、地圖、卡片、指示物等眾多內容物，而在需要GM的劇本中，有時還得做事前準備或處理遊戲中的複雜事務。GM要先看過一遍內容，掌握有哪些東西要發給玩家，哪些不該給玩家看到。劇本殺是一旦犯人和犯罪手法破梗後，就沒辦法玩第二次的遊戲。GM必須非常小心不要讓參加者們被劇透，盡可能讓全體參加者一同閱讀共通的設定、規則以及遊戲的玩法說明。

事前資料

某些劇本會推薦玩家們在事前先讀過各自的HO後再開始遊戲，或在開始跑團的數天前就先配發各種資料。事先決定全體參加者扮演的角色，給玩家們一段時間準備，可幫助玩家更理解自己要扮演的角色，加深角色的形象和角色扮演的品質。此時，為避免各玩家的準備時間不平均，應該要注意宣布和發配資料的時間點。

計時器

劇本殺中每個階段都設有時間限制。而且多數情況都需要以分鐘為單位計算延長和休息的時間，因此請記得準備計時器。跑網團時不要讓每個參加者自己準備計時工具，應該統一由GM計時，或是使用全體參加者都能確認剩餘時間的工具。

密談空間

有些劇本還需要準備給玩家們祕密討論或分享資訊的場地。跑面團時需要一個密談時聲音不會被其他玩家聽到的環境，而跑網團時請準備可以個別通訊的環境。

筆記用具

在劇本殺中，由於每個角色擁有的資訊都不相同，因此常常需要整理自己聽到的資訊，或是記筆記方便之後的推理。尤其是在密談或分享各自調查的結果時，往往會交互出現很多零碎的資訊，很難當場全部記在腦中。有時甚至需要用表格記錄誰在何時說過什麼話，並整理跟事件有關的時間線。而在跑網團時可以用筆記軟體代替。

參考資料

GM手邊應放著GM指南或GM用的劇本，而玩家手邊建議放著各自的HO和共同資訊、規則書、遊戲說明等資料，方便隨時都能確認。

BGM和音效

使用能提升跑團氣氛的合適音樂或音效，可以提高遊玩沉浸感。雖然有些劇本會內附聲音素材，但網路上也能找到很多隨載隨用的BGM或音效，GM可以依照主題或場景挑選自己喜歡的素材。

飲料和零食

請玩家們各自攜帶飲料或零嘴。不過跑面團時先確認會場是否允許飲食。由於劇本殺的討論時間有限制，因此休息時間也必須按照遊戲內的規定；如果遊戲進行表上沒有特別規定的話，請參加者們共同討論，在遊戲中插入適當的休息時間。

Ch.4-4

謀殺推理遊戲的術語集

角色卡／HO

記載了玩家要扮演之角色詳細資料的卡片或文件。通常在遊戲開頭發放，讓玩家知道自己在遊戲中可採取的行動以及推理的基本線索。基本上往往包含需要保密的資訊，所以不能給其他玩家看見。

共同資訊

全體玩家共享的資訊。包含事件概述、被害人的狀態、舞台設定、術語集等等。

時間線

將遊戲內發生的事情和行動按照時間序列整理而成的表。由於各角色可在事件發生前後自由行動，因此列出精確的時間線有助於得知犯罪時間、犯罪現場，並檢查各角色不在場證明的真實性。

詭計

犯人用於隱藏犯行的手法。包含偽造不在場證明、消滅證據、操縱大家對事件的理解等等。

特殊機制

故事、設定或系統中的機關與特殊規則。特殊機制可能體現為詭計或某個登場人物的能力，甚至可能是遊戲的規則或發展本身。

階段

遊戲進行中的特定時間點或分界點。通常各階段都設有時限，並規定該時間內可採取的行動。

調查階段

可藉由收集證據、線索、道具等來收集資訊的階段。多數情況下，線索會以卡片形式記錄，並透過支付token輪流獲取，故每個人取得的資訊往往各不相同。

EX卡片

在所有調查可取得卡片中，有可能成為關鍵線索的卡片。大多需要滿足特定條件才能獲得，獲得時也有可能引發特別事件。

Token

用於換取證據或道具的調查點數。某些遊戲中還可以使用token來發動特殊能力，或是奪取別人的道具等等，用途十分多樣。

全體會議階段／密談階段

全體會議就是集合所有角色，一起分享情報並討論。密談則是將特定角色分成一組，在個別、祕密的空間中進行討論。

投票階段

投票選出自己認為誰是凶手的階段。又或是透過投票來達成自身角色的任務。

行動階段

角色可以發動特定能力的階段。可採取的行動包含使用角色本身的能力，或是使用遊戲中獲得的道具。並非所有劇本殺遊戲都有這個階段，也有些遊戲必須滿足特定條件才能進入此階段。

推理線

鎖定犯人或解決事件的思考流程或推理過程，抑或是對推理有用的資訊或證據等元素。有時在遊戲結束後公開的資料中，會解釋該如何推理才能找到犯人或解決事件。

誤導

故意提供錯誤情報，或者將推理引導到錯誤方向的線索或情報。

白／黑

白代表清白，黑代表有罪。在日文中，被認定是清白的嫌犯又叫「確白」。而懷疑某人是真凶，又或是故意讓某個清白的角色看起來像犯人的行為則稱為「抹黑」。但要注意不論是確白還是抹黑，都只是根據真偽不定的資訊而建立的假說，又或是玩家為了洗脫自身嫌疑而有意為之。

行動

玩家的動作、行為、戰術。

打破第四面牆／後設資訊

「後設資訊」是指超出遊戲規則或設定的資訊。而「打破第四面牆」指的是透過超出遊戲內資訊的經驗法則進行推測，或是利用玩家本人的行為習慣來推理對方是否說謊。這兩者基本上在劇本殺中都是禁止的。還有，直接唸出或間接提到自己HO上的內容，也會被認定是遊戲外的玩家（PL）發言，而非遊戲內的角色（PC）發言，請特別注意。

謀殺推理遊戲的
設計重點

Chapter 4-5

本節我們將來看看謀殺推理遊戲特有的元素與表現
形態。跟TRPG一樣，劇本殺實際上並沒有特定的形
式，這裡的內容只是彙整出目前流行的類型，希望
能提供各位作為製作時的參考。另外，也請一併參
考TRPG的「Ch.1 設計的基礎」和「Ch.2 設計的重
點」。

Ch.4 -5-1

標題視覺

謀殺推理遊戲標題視覺除了負責建立標題的視覺印象，同時也負責建立人們對遊戲的第一印象，勾起人們的興趣。是重視特殊機制和推理？還是重視情報操作或戰略？又或是重視感情與故事？標題視覺應反映出作品的主題或傾向，以觸及適合這款遊戲的玩家。

POINT

要畫出一張能達成目標效果的標題視覺，最理想的方式是在畫面中塞滿該作品的特色。比如將遊戲的主題、舞台與時代等背景設定、奇幻還是科幻風格、日式驚悚類或是死亡遊戲等等反映在圖案或裝飾中，適當地引誘玩家。

check

模仿黑色電影的設計，以站在犯罪現場中疑似偵探的人物為主題的例子。從畫中的景物可以看出這是外國的推理劇，同時無法排除偵探也涉入這起事件的可能性。此外，畫面中還加入了令人聯想到填空字謎和暗號的圖案，可吸引喜歡解謎的玩家萌生挑戰欲望。

POINT

在謀殺推理遊戲中，由於角色的視覺形象通常都是預先設定好的，所以把登場人物的臉放入標題視覺圖中也是一種方法。所有人並排在一起的話，可以產生走馬看花的感覺，分散視線注意力；而聚焦在某個人或特定情境的設計，則能挑逗PL的想像力。

check

連trailer都準備的劇本殺遊戲非常罕見。雖然不像需要自己製作角色的TRPG那樣有詳細的規範，不過在trailer中記載遊玩人數、是否需要GM、預估遊戲時間等資訊，對玩家來說會更方便。將這些資訊做成圖標放在畫面中，不僅節省空間也更清晰可見。

Ch.4 -5-2 ✨

開場

這裡說的開場即是故事概要的意思。在謀殺推理遊戲中，通常會將事件的概梗或前兆整理成共同資訊，預先朗讀並發給玩家。多數情況下，這些資訊會在劇本發行時提前公開，給玩家當成選擇是否遊玩本作品的參考。開場介紹的內容應該包含劇本的世界觀、重點的關鍵字，以及可成為事件直接線索的資訊。

POINT

開場通常跟劇本採用相同的排版格式，作為共同HO事先發給玩家。如果把開場文字放在規則書的開頭，當規則書縮放到整頁閱讀大小時，文字往往會變過小而難以閱讀。請預先假設開場介紹會被當成縮圖放在網頁上，確保設計夠簡單不會太複雜。

check

作為事前資料，跟劇本概要放在同一頁上的例子。本設計有充足的留白，文本分成數個段落，背景的顏色跟材質也足夠簡單。請優先確保開場文字夠吸睛，小心引導視線的流動。通常緊接在後的是登場人物的介紹、舞台設定以及遊戲流程等。

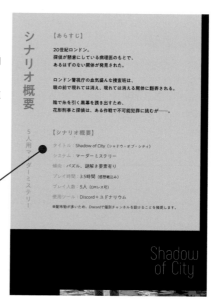

POINT

當開場文字很簡潔時，也可以把它放在一張圖片上。請假設這張圖片會被當成縮圖放在網頁上，因此避免選擇太小太細的字型。背景顏色和文字顏色要有足夠的對比，同時整體設計最好跟標題視覺圖有所關連。

check

為強調重要的點和關鍵字，替文字加上文本裝飾的例子。除此之外也可藉由改變文字大小、用括號框住、使用斜體等方式來凸顯，但要記住這麼做純粹是為了避免讀者漏看，過度的裝飾反而會造成反效果。請只聚焦在重要的詞彙上。

Ch.4 -5-3

選擇角色

在謀殺推理遊戲中，通常會依照參與遊玩的人數，在遊戲的開頭或事前介紹即將在遊戲中登場的角色，並以盡可能公平的流程決定每個人的職務。角色資訊的公開程度因劇本而異，由於職務的精妙之處可以炒熱跑團氣氛，因此要在視覺圖中透露到什麼程度是一大重點。

POINT

藉由跟TRPG一樣提供象徵性的HO，就能將角色的風貌和細節設定交給PL決定，促使PL主動進行選擇。由於基本上祕密HO的資訊才是真實的情報，因此有時會在選擇角色時展示偽裝用的職務。

check

這個範例是只提供用文字敘述的說明，並搭配跟劇本相關的圖片（但無法判斷具體是哪個角色）當作選角畫面的背景。由於重點在於將角色銘刻到玩家心中，因此請使用可以一眼就能辨識的職務或人物圖。此外，也可以將角色可能會說的名言或標語放入HO，助玩家更具體地理解角色的定位。

POINT

儘管很多劇本會遮住角色的臉部，只提供剪影圖給玩家選擇，避免表情等元素限制了玩家的想像，但準備有吸引力的角色插圖，並在發行時對外公開，可以提高遊玩的期待感，成為吸引玩家們來玩這個作品的重要因素。

check

讓共同構成這個故事、獨具個性的角色們齊聚一堂，可增加跑團的共患難感。將各角色的公開資訊卡片化時，請不要直接沿用選角畫面時的插圖，另外製作可以看到全身的插圖。雖然連NPC也有插圖的話，視覺上的效果會很棒，但必須明確讓玩家知道他們不是可選擇的PC。

Ch.4-5-4

Handout

謀殺推理遊戲的HO一般用於提供可左右PC行動的重要情報。除了角色的年齡、職業、外觀等人物設定外，還包括至今為止的人物經歷、背景、出身，以及事件當天的行動時間線，與角色的目標與行動指引，因此通常內容會很長。如果全部用文字呈現的話，很容易就會看漏重要資訊，因此必須加上視覺引導。

POINT

封面（第1頁）的功能不只能確認角色職業，還兼具了避免發錯玩家導致內容洩漏的緩衝功能，通常會在此處放入角色的名字和插圖。第2頁開始則是角色介紹，可採作者等第三方視角或者是以角色本身第一人稱視角撰寫皆可。有時開頭會直接強調這個角色是否為真凶。

check

要讓玩家對被單方面灌輸身世資訊的角色產生移情並不容易。因此請不要只用言語描述人物的心境，應設法凸顯人物的個性。從外觀上會更好入手，比如用插圖表現角色的外貌特徵，或是放入專屬於此角色的顏色主題或標誌，在視覺上傳達此角色在遊戲內的職務定位。

POINT

行動時間線和角色任務是多數劇本HO的共通元素。雖然要第一眼就完全記住這些資訊很困難，但透過改變字體格式等方式從設計面進行強調，可促使玩家優先檢查這些訊息，而且在遊戲過程中也更容易快速回顧。

check

除了最終任務外，將行動時間線和行動指引也全部整理成提要，會讓玩家更容易記憶、更容易讓PC動起來。提要的部分請使用不同於內文的書寫風格，比如改用條列的方式整理資訊、用框線框起來或是改變背景顏色等等，讓人會不由自主地將目光停在上面。

朗讀資料

謀殺推理遊戲有共通的腳本,玩家們要扮演自己的角色,互相朗讀自己的台詞。某些劇本除了事件的開場和自我介紹外,就連各個進行階段、結尾以及角色各自的結局都配有腳本。為避免PL產生混亂,還需要明確的旁白解說。

POINT

朗讀雖然是劇本殺的醍醐味所在,但同時也令人煩躁。尤其是在跑網團時,所有人要同步閱讀同一份資料,朗讀者必須算好時機才能繼續唸下去。若劇本中還包含了多個選項和分歧路線,必須依照不同的時間和地點將腳本翻到指定頁數,同步的難度又會更高。

check

為了方便GM對PL下指示,請將目前位置的編號或書籤標記放在頁面頂部。此時,如果是採用PDF格式,可以讓腳本的頁碼對齊PDF自帶的頁碼,如此不僅能避免玩家翻錯頁,還能利用頁面連結迅速跳到指定頁面。將1個場景全放在1頁,看起來會更條理分明。

POINT

請在台詞前加上發言者的名字或角色頭像,讓玩家一眼看出當前文中的說話者是誰,避免大家漏掉必須閱讀的台詞。替每名角色設置專屬的顏色,然後將他們的台詞改成他們專屬色也是有效的做法。若資料難以看出發言者,玩家可能會感到混亂,讓遊戲進程因而中斷。

check

加上角色頭像和對話氣泡,大幅改變台詞部分的設計風格。在朗讀時若出現需要移動到其他地點,或是跳到其他日期時,請不要只依賴文字,在中間插入小標題或圖標、照片或插圖,可以讓玩家更清楚知道這個場景發生在何時、又發生了什麼事。

Ch.4-5-6 ✦

✦ 發行用的內容 6 ✦

GM指引手冊

謀殺推理遊戲中的GM手冊，是幫助遊戲主持人流暢推動遊戲的重要資料。在無GM的遊戲中則會提供不會劇透後續內容的主持手冊，由從玩家中選出的代表人來推進遊戲。手冊中除了遊戲的準備事項和流程外，還會包含具體的盤面操作方法等技術性說明，因此資訊的層級化非常重要。

POINT ✦

一本好的GM指引手冊應該將眾多資訊分門別類整理妥當，用大標和小標分層分級，使讀者可以隨時快速地找到要找的內容。另外，在版面上設定適當的分段和留白，可使不同資訊的區塊分界更清晰，方便GM更容易找到所需的資訊。

check

當手冊的內容很多時，請加上目錄，讓讀者可以立即找到所需的資訊。目錄應放在手冊的開頭，明確標示內文的結構。各項目應放在不同頁面上，方便GM區分要朗讀的內容和只有自己才能知道的部分。

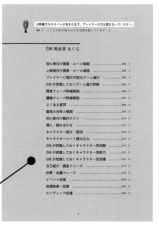

POINT ✦

GM除了負責流暢地推動遊戲進行外，還要依照遊戲的階段或發展控制遊戲盤、移動NPC，要做的事情非常多，與此同時還得扮演PL的輔助者，個別回應他們的疑難雜症。因此，GM手冊上通常會有很多補充資訊、提示以及註解等等。

check

利用側邊欄的空間，將GM的裁量基準、劇本的背景資訊、PL常問的問題與回答範例等訊息跟正文分開的編排範例。這種設計可確保正文的簡潔，只記載必須遵從的內容，而且當GM感到困惑時也能快速有效率地找到所需的情報。

Ch.4-5-7

卡片

儘管並非所有遊戲系統都需要，但無論是線上還是線下跑團，很多劇本都會使用卡片來揭露資訊。卡片的好處是可以預先覆蓋，透過翻開卡片來讓玩家逐漸接近真相，或是當成談判籌碼互相交換。由於卡片通常會放在偌大的遊戲盤上，因此卡片的造型設計也是營造遊戲氣氛的重要元素。

POINT

證據卡會用於表現跟事件有關的證據或者線索。包含屍體的狀態、房間的狀態、武器、指紋、足跡、血液跡證、目擊情報等等，PL會使用這些證據卡來推測案件的真凶與案發當時的狀況。

check

由於卡片是可以移動的，因此玩家可透過卡片的位置迅速得知哪裡已經被調查過。這個範例是替不同位置的卡片設定不同的背面底色，並在正面直接標出發現地點。

POINT

證詞卡屬於證據卡的一種，提供故事中各人物的證詞與不在場證明。這些證詞包含案發當時的行動、人際關係與傳言、犯罪動機等等，但該內容同時也有可能是謊言，是玩家要分析的對象。

check

在卡片內放入人物像，幫助玩家能更直覺了解證詞的例子。說出該證詞的人物性格也會成為重要信息，故有時會運用不同表情或字體來表現。

ペーパーナイフ

アンティークのようだが
鋭い

主人の書斎

POINT

道具卡指的是在證據卡當中，物理性的證據或物品。這些道具可能是作為犯案工具的候補選項，而貴重道具只要善加利用，甚至還能當成交易的材料，也有一些道具可以在遊戲中實際使用。

check

在卡片正面放入插圖的例子。這麼做不只更方便跟其他卡片區分，也能用圖案或顏色來表現道具的特徵與用途。比如即便是相同的道具，使用的狀況也有可能不一樣。

POINT

事件卡是用於表示遊戲當中發生了某個特定事件的卡片。可能是有特定狀況被公開、出現新的調查地點或者是發現了新證據，連登場人物做了某個行動等也可以用事件卡表示。

教会の地下に隠された

階段を降りていくと

行方知れずの司祭が

静かに祈りを捧げていた

EVENT
隠し扉を解錠

check

重大的事件會影響遊戲進行或玩家推理，令狀況大幅變化或推進，因此最好使用能營造緊張感且具獨特性的設計。其他特殊的資訊卡和「EX卡」也一樣。

PC3. 鍛冶師
サスキアとして
任務遂行

目標達成

時空を超える冒険者た
INSTANT CHRONICLE

PC4. 調理師
ミエレットとして
任務遂行

目標達成

時空を超える冒険者たち
INSTANT CHRONICLES

POINT

結局卡是在遊戲結束後，用來在社群網路上報告PL扮演的角色結局的圖片。對於容易被劇透、很難在公開場合分享感想的劇本殺而言，結局卡是很有用的宣傳工具。

check

請盡量用最具魅力的方式列出劇本標題、各個角色的視覺形象和名字、評語等，讓玩家在玩完後產生想要分享給其他人的欲望。

Ch.4-5-8

❖ 發行用的內容 8 ❖

遊戲盤

跟TRPG一樣，謀殺推理遊戲有時需要由GM來配置遊戲盤。在需要調查卡片的網團用劇本中，大多時候會內附官方的遊戲盤檔案，只需要點開就能自動完成布置。另外，由於可將各種複雜的元素整理得很乾淨，因此Udonarium等可以搭建立體盤面的工具也十分受歡迎。

POINT

遊戲盤通常被稱為「盤面」，主要由代表劇本舞台的桌面，以及配置在桌面上的卡片所構成。在設計遊戲盤時，請以簡單明瞭為配置原則，目標是讓玩家可在有限的空間中掌握全部資訊。

check

桌面可以區分為共用（初期配置）空間以及分配給各個角色的專屬空間。如果抽取的卡片是角色能夠各自擁有的話，就必須替每個角色都準備放卡片的專屬空間。

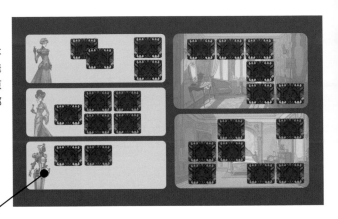

POINT

卡片還沒有被玩家抽取時雖然會疊成一疊，但被抽出的卡片則會分散放在不同的地方。為了讓玩家用看的就可以輕易找到卡片的位置，請留意卡片的正反兩面，皆不能使用跟桌面背景相同的色調。

check

當桌面上空間不夠，沒辦法讓每個角色都有可以放置卡片的位置時，若卡片在初始狀態並非疊成一疊，則可透過放置角色的指示物來標明哪張卡片屬於誰。

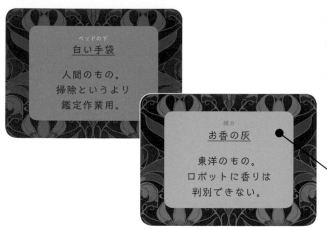

ベッドの下
白い手袋

人間のもの。
掃除というより
鑑定作業用。

親白
お香の灰

東洋のもの。
ロボットに香りは
判別できない。

POINT

盤面資料雖然希望盡可能用簡單的文字總結，但也有很多人會在遊玩時使用縮放功能來閱讀資訊。因此請確保畫面上的文字和插圖清晰分明。

check

縮小至顯示全圖時，較細的文字就會看不清楚。用顏色區分卡片和資訊，能讓玩家更快速地找到資訊。請依照種類或是角色，區分卡片使用的顏色。

POINT

你可以製作跟角色狀態和快速發言窗連動的角色棋子。如果是把平面的圖片立起來當成3D棋子，要注意在某些角度下可能會看不出是什麼角色。

check

如果沒有在地圖上移動棋子的需求，那麼改用固定在桌面上的角色插圖可能會更好。至於需要常常移動的調查token等物件，請設計成可直覺式拖曳的形狀。

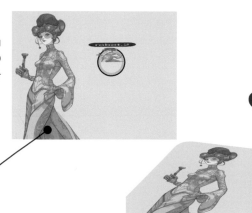

POINT

將遊戲的氛圍反映到符合時代背景的裝飾或小道具、建築物或裝潢等設計中，可使玩家更容易沉浸於遊戲的世界觀中。雖然也可以使用影片呈現，但如此一來必須確保全員都把注意力集中在畫面上。

check

不妨試著在不同階段切換盤面的設計。你可以在進入隱藏房間等時間點讓盤面發生變化，或配合概梗或朗讀資料顯示圖片，也能設定待機畫面等等。

Ch.4-5-9

包裝

線下用的劇本殺通常會把規則書和HO分成個別的冊子，然後與卡片和token等物品一起成套販售。由於盒裝的型態無法像書本那樣翻閱預覽內文，因此必須先運用盒子正面的主視覺圖吸引玩家，再利用盒子的側面或背面讓玩家知道內容物是什麼。

POINT

設計包裝盒時，請記得把側面和背面也納入設計，以讓玩家能從外觀就想像出遊戲玩起來的感覺為目標。如果有考慮在實體通路上架販售的話，那麼包裝盒的側面就具有和書籍書背同樣的功能，因此除了遊戲標題外，還可以放入能呈現劇本風格的圖案或標誌。

check

包裝盒的質感或材質也很重要，因為它們可以讓玩家感受到遊戲的品質，同時盒子的形狀也存在多種選擇。比如放入內容物的盒體跟蓋子分開的類型，以及蓋子是插耳式的一體型等盒型，請先決定後續印刷的公司後再準備相關檔案。

POINT

包裝盒的背面除了彙整出遊玩人數、推薦年齡、遊玩時間、有無GM等基本資料外，為了方便玩家能在購買前判斷這個遊戲是否符合自己的喜好，也請放入登場人物或者遊戲簡介等相關資訊。另外，再附上可檢查內容物是否齊全的一覽表的話，就會更加便利。

check

請過濾出可供消費者參考的購買前資訊，不要單純寫出遊玩的步驟，而是設法讓玩家對遊戲的世界觀產生興趣。如果要包上防止髒汙的透明塑膠膜後再上架的話，也可以不把這些資訊直接印在盒子背面，另外印成一張可兼作傳單的紙，然後包在塑膠膜內。

謀殺推理遊戲的
設計點子

Chapter 4-6

前一節我們用虛構的範例介紹了設計的重點，而本節將介紹那些擄獲眾多玩家芳心的真實作品。首先，將介紹這些稀有創作者們的作品與訪談，接著則列出那些有著眾多亮點的劇本作品。雖然真正想介紹的作品很多，但礙於版面有限，這裡只列出了其中極小一部分，希望它們能帶你接觸到這豐腴世界的鳳毛麟角。

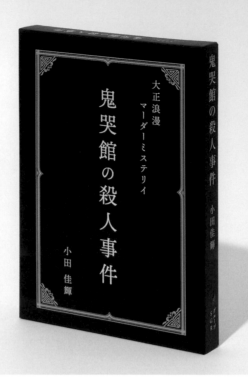

▲實體版–封面

▲實體版–內容物

▲實體版–劇本內頁

TITLE ➧ 大正浪漫謀殺推理《鬼哭館の殺人事件》（暫譯：鬼哭館殺人事件）

劇本：小田ヨシキ（週末俱樂部）／封面、遊戲物件設計：藤本ふらんく（週末俱樂部）／調查時間token設計：rui／角色、封底設計：テェミ

時值大正時代，傳聞在帝都郊區，有一座展示著死人藝術的奇妙洋館。那間洋館名為「鬼哭館」。此處偶爾會舉辦奇妙的展覽，並邀請客人前來——。本作刻意不使用大正浪漫的華麗形象，改用傳統的設計，將包裝做得像一本莊嚴的書，就連包裝側面也設計得像書籍的書背，讓玩家玩完後可以擺在書架上。儘管正面放了參考自歐美書風格、頗具懷舊感的裝飾框，卻又使用胭脂色的底色與和紙般的材質，不著痕跡地表現出和風。由於資訊卡大多是像撲克牌般拿在手上，因此卡片的背面設計成其他人可以輕易看出卡片標題，標題則設計得像是小說內的章節標題，提高了故事的沉浸感。

▲實體版-HO

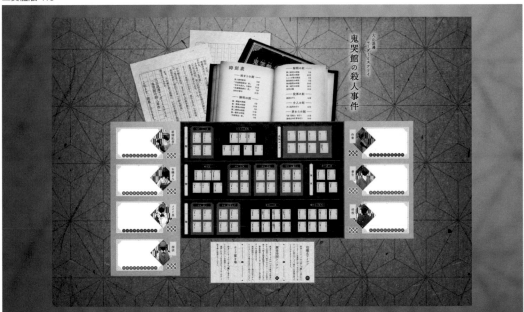

▲數位版-CCFOLIA房間

155

週末俱樂部

❧ INTERVIEW ❧

本節邀請了曾創作以《鬼哭館殺人事件》為首的多部實體版／線上版高品質熱門劇本的週末俱樂部。他們不只是社團，更跨足發行業務，積極向其他創作者分享他們通過製作遊戲累積的know-how，將個人和團隊的知識分享給整個業界，令人敬佩。

▌請分享一下你們成立謀殺推理遊戲發行事業的動機、契機和原委。

如果用一句話總結，那麼答案很簡單，純粹是因為我們非常喜歡謀殺推理遊戲。大約3年前，我們偶然收到某位熟人邀請，第一次玩了這種遊戲，被那獨特的趣味性大為震撼。在玩過多部作品後，我們萌生了自己做做看的想法，便創作了《鬼哭館殺人事件》。多虧這部作品，我們有幸認識很多朋友，之後就一頭栽進劇本殺的圈子。

在經營這個社團的過程中，我們陸續創作了幾款遊戲，同時也產生想幫助這個充滿趣味的遊戲文化進一步發展的想法。由於過去製作TRPG和桌遊的經驗，也累積了一些製作和設計遊戲的know-how，因此想說或許能為其他創作者提供一些幫助。因為我們覺得有個專職的組織會更好做事，於是成立了專門出版謀殺推理遊戲的發行公司，那便是「週末俱樂部」。

公司成立後，我們本著促進劇本殺業界發展的宗旨，除了製作劇本殺遊戲外，也跟劇本殺的專賣店合作創立了《これから始めるマーダーミステリーの本》（暫譯：從今開始的謀殺推理遊戲）雜誌，並為劇本殺App遊戲《ウズ》（暫譯：渦）推出實體版，做了各式各樣的工作。

▌貴公司也出版了包含《君がマダミス作家になるために》（暫譯：致想成為劇本殺作家的你）的許多指南書。請問你們是抱著何種想法分享這些know-how的呢？

我原本是個實體遊戲創作者，主要以同人活動的形式創作TRPG。雖然現在市面上有很多來自不同創作者的各種同人作品，但在我剛開始從事創作的時候，還幾乎沒什麼人在做TRPG，身邊也沒有人可以請教，因此創作時遇到很多瓶頸。畢竟，跟漫畫等行業相比，TRPG是個很小眾的圈子，就算上網Google也查不到多少資料。不僅很多事情只能戰戰兢兢地在黑暗中摸索，還浪費了很多時間和金錢繞遠路。

如今劇本殺已度過黎明期，想進來做做看的人也逐漸增加，而我希望能幫助那些在創作時遇到跟我當年相同瓶頸的創作者，所以才決定整理並分享我們在製作遊戲時得到的know-how。

▌接著想請教幾個有關劇本殺的設計問題。要創造一個原創作品，往往需要集結來自不同領域的創意元素。請問你們認為身為一個作品的總指揮者，應該要具有什麼樣的觀念呢？

我認為在作品的企劃階段，首先必須想清楚這部作品要對玩家傳達什麼概念。而logo和插圖都是為了傳達這個概念才存在的，所以如果沒有先弄清楚這前提，作品就很容易沒有統一感。因此應該先在腦中（或團隊中）想清楚自己要傳達什麼，然後才來思考表現的手法，以及多少預算可以實現多少效果等問題。

除此之外，總指揮者還必須具備溝通能力，才能把這個核心概念完整分享其他夥伴。當然，你不需要從logo、插畫到DTP全都精通，但你必須努力讓自己有能力跟負責這些環節的專家們無縫地合作。比如，必須要能清楚地用語言表達你想要的元素，且得有能力準備參考用的圖片資料，才能創作出理想的作品。

▌能否分享一下你們過去在跟外部創作者合作時，讓你們反省「當時那樣做真是失敗！」的例子或經驗。

硬要說的話，應該是言語和視覺感受上的巨大分歧吧。以前有一次在開會討論設計時，我們告訴對方「請使用時髦（pop）又色彩豐富的設計」。由於我們對於設計的造詣尚淺，在我們的想像中，以為時髦就是「粉彩色」的感覺，卻沒想到鮮豔的配色也屬於時髦的範疇……這件事讓我們深切領悟到，原來把言語轉化成設計時，大家的理

解不一定一樣。

除此之外，在只提供文字說明時，也多次遇到對方表示文字可以有各種解釋，所以在那之後我們跟外部合作時都會確實提供參考圖片。

請問當預算不足以充分分配給所有環節時，你們認為應該把有限的經費專注於哪個部分比較好？或是有哪些東西是應該自己去學習相關技術、親自製作更好的嗎？

我認為最應該投入經費的是封面或作品的主視覺圖。因為不論遊戲的內容物做得再好，如果沒有人願意買來玩，那就不可能被人欣賞到……所以，首先必須想辦法讓遊戲被更多人遊玩。而我認為最能影響這點的就是封面（主視覺圖）。就算要花比較多錢，也應該狠下心外包給優秀的製作者。現在市面上也有很多仲介服務，可以輕易接觸到優秀的插畫家和設計者，門檻比以前低了不少。

至於自己掌握相關技能親自下場製作會更好的部分，我想應該是編輯設計（優化頁面排版的設計）吧。劇本殺這種遊戲在性質上往往需要玩家閱讀大量文字，因此可讀性不良的話會大大降低作品的體驗。

另外，原稿寫完後常常到了試玩階段後又得做許多細部的修改，因此把編輯設計外包給其他人做的話，每次修改都得通知對方更正，時間和成本都會增加。既然如此，不如自己親自做的性價比更高。

而且現在可用的付費／免費素材也愈來愈多了。請問在尋找可使用的現成素材，以及實際將素材放入設計時，有沒有什麼竅門或建議呢？有的話請分享一下。

我認為首先應該問問自己「我的作品真的需要那個素材嗎？」。比如，假設要做一張「沾血的刀子」的證據卡。此時，一般的作法是去找一張「刀子」的插圖，再加上文字說明。但在此之前，應該要先想想這張插圖是為何而存在。如果只是因為「劇本殺遊戲常常這樣做」才放入插圖的話，我建議最好仔細思考這個問題。雖然刀子的圖片大概有很多免費素材能用，但這些免費素材的畫風不一定跟其他證據的插圖相同。如果每張證據卡插圖的畫風都不一樣，有的是漫畫風格、有的是寫實風格，就會干擾玩家的遊玩體驗。

另外，萬一找到的圖片剛好是「軍用的特殊刀具」呢？雖然你自己可能看不出差異，但如果玩家剛好具有軍事知識，根據圖片得出「這種專業刀具行外人不可能取得，所以犯人一定有軍事背景」的推理呢？使用現成素材時，因為素材不是專門訂製的，所以一定會發生與劇本設定不一致的問題。因此使用時必須仔細思考自己有無準備好相關衝突的解決對策？使用這個素材帶來的好處是否大過可能導致這類問題的風險？

比如在我過去製作的《沈丁花の沙汰》（暫譯：沈丁花事件）是以江戶時代為舞台，有出現「御白洲（江戶時代日本奉行所內審判平民案件的法庭）」的場景。但很多人雖然看過御白洲，卻無法從名字聯想到那是什麼，所以就用了御白洲的付費素材來當作說明。使用圖片來彌補光憑文章很難讓人理解的部分是種非常有效的作法，我認為可以多多運用。

請問你們如何看待劇本殺這個圈子的未來？作為一間社團／發行商，你們今後的發展目標是什麼，有什麼想挑戰的事物嗎？

我認為今後的市場應該會變得更重視體驗的價值。

劇本殺跟小說和漫畫等內容的最大差異，在於它是一種「主動的體驗」。這種可以直接參與故事，用自己的雙手去推展故事的體驗，是其他形式的內容很難給予的。然而，雖然很多人剛開始光是「化身成另一個人去討論殺人案件，並投票選出真兇」就感到無比新鮮，但久了之後便會漸漸失去刺激感。創作者必須運用劇本殺這片土壤，持續去創造新的事物，避免玩家感到厭倦。不過，這純粹是站在重度玩家的角度來思考，對於新進玩家來說可能會太過刺激。對於那些才剛對劇本殺產生興趣的玩家，最重要的應該是如何為他們創造可以快樂遊玩的環境。

因此，站在週末俱樂部的角度，我們想挑戰創造新的體驗價值，並協助業界迎接新人。具體的方案包括製作新遊戲，以及建立劇本殺專用的情報分享網站等等，目前已有很多項目正在進行中，為了不負期待，我們也會全力以赴。

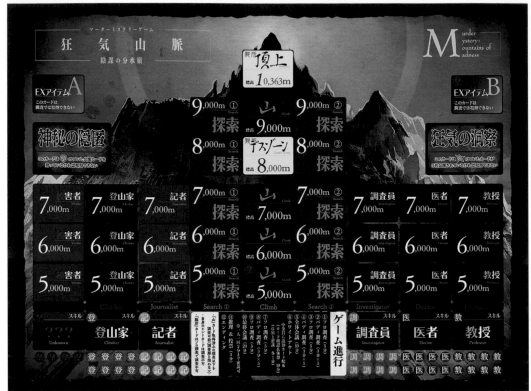

▲《陰謀の分水嶺》–CCFOLIA房間

✦ SCENARIO ✦

TITLE ➡ 狂気山脈《陰謀の分水嶺》
（暫譯：瘋狂山脈 陰謀的分水嶺）

製作：ダバ＆まだら牛（共同製作）／盤面設計：しまどりる／企劃、
製作：合同會社FOREST LIMIT

在南極深處發現的新世界最高山峰「瘋狂山脈」。人們在那裡發現了狀態詭異的屍體……為了調查那具屍體，某支登山隊前往瘋狂山脈，隊中卻發生了奇怪的殺人事件。被暴風雪困在山脈中的登山隊就在懷疑與瘋狂的氛圍中展開調查——《瘋狂山脈》系列第1部。專為線上遊玩而設計，為了不讓玩家在把自己代入角色時產生不協調感，本遊戲允許玩家在一定程度上自由決定角色的性格和經歷。此外，為了方便玩家消化設定資訊並無縫地移情到角色上，每個職業都用不同顏色分類，使玩家更容易整理資訊；潤色用的文本（flavor text）也使用了不同字體，使玩家更容易做出反應，在視覺上下了許多工夫。

✦ SCENARIO ✦

TITLE ➡ 狂気山脈《星ふる天辺》
（暫譯：星落的山頂）

製作：ダバ＆まだら牛（共同製作）／盤面設計：しまどりる／企劃、
製作：合同會社FOREST LIMIT

《瘋狂山脈》系列第2部。只限已玩過第1部，或是觀看過第1部遊戲直播，已經知道劇本內容的人遊玩，形式特殊的謀殺推理遊戲。進入第2輪後，登山隊全員都有股奇妙的既視感，感覺自己以前就曾來過這座山，似乎早已知道前方有什麼東西。玩家們可以直接討論在上一作遊戲時的記憶。

✦ SCENARIO ✦

TITLE ➡ 狂気山脈《薄明三角点》
（暫譯：黎明的三角點）

製作：ダバ＆まだら牛（共同製作）／盤面設計：しまどりる／企劃、
製作：合同會社FOREST LIMIT

《瘋狂山脈》系列第3部。在玩過第1部和第2部後，玩家們將爬上最後那座山。這一次登山隊的成員依然被奇妙的既視感困擾，感覺似乎知道接下來的發展。然而他們也知道，那份期待早在上一次就已經在好的意義上被背叛了。究竟最後的山上有什麼在等待呢？你已經忍不住要攀上山頂。

まだら牛（Madara Usi）

まだら牛是以自製TRPG劇本《瘋狂山脈》為起點，製作了劇本殺遊戲《瘋狂山脈》系列的獨立創作者。以TRPG劇本《瘋狂山脈》為原案的動畫電影項目《瘋狂山脈 Naked Peek》，更募得了近2億日圓（群眾募資）。本節我們向這位以一心攀上遙遠山頂的創作者請教了他的遊戲設計思路。

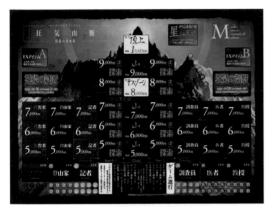

▲《星ふる天辺》−CCFOLIA房間

▶事件卡

▲《薄明三角点》−CCFOLIA房間

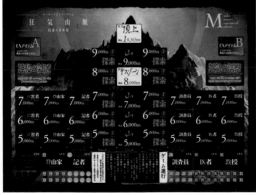

請分享一下您開始製作謀殺推理遊戲的動機、契機和原委。

其實早在劇本殺進入日本的初期，我就已萌生進入這圈子的念頭。因為我在寫TRPG版瘋狂山脈時，已經錯過了日本的TRPG爆發期，而我感覺劇本殺接下來會開始流行，便想趁著這個機會搶進藍海。

劇本殺版的《瘋狂山脈》是我跟ダバ兩個人共同製作的作品，主要由ダバ負責劇本的研究和撰寫。而我雖然是企劃發起人，但並不是主要編劇。

其實我當時還沒玩過任何一款謀殺推理遊戲，是在看過テラゾー製作的劇本殺《LYCAN》的遊玩直播後，覺得這種玩法很有趣，才開始接觸劇本殺。

當時YouTube上的連動文化逐漸普及，所以很流行直播玩那種可以從不同直播者的視角欣賞遊戲過程的遊戲。不是一方到另一方的頻道一起玩遊戲，而是在各自的頻道從不同的視角玩同一場遊戲。如果用TRPG的角度來理解劇本殺遊戲，會發現TRPG的直播大多一場跑團的過程都會放在同一個頻道上，但劇本殺由於不同視角能看到的訊息不同，因此就有從不同角度收看的價值。所以我感覺劇本殺更適合連動文化，作為一種表演形式，在錯過TRPG熱潮後，很有挑戰一下的價值。

基於以上想法，我認為比起做一個全新的作品，不如使用跟瘋狂山脈同樣的世界觀，更能吸引到已經玩過TRPG版瘋狂山脈的玩家們，以及通過瘋狂山脈認識我的作品的粉絲們。

請問您將跑道從TRPG轉換到劇本殺的過程中有遇到什麼困難？感覺您相當與眾不同，完全不受劇本殺的傳統觀念束縛。

不論是戲劇還是電影，所謂的類型在我看來都像是一個箱子。格式的限制雖然可以產生創意，但「TRPG就是要這樣／劇本殺就是那樣」的這種刻板思維卻會限制創

159

意。我認為就算做出像TRPG的劇本殺，或是像劇本殺的TRPG也完全沒有關係，只要做自己想做的東西、玩自己想玩的東西就好了。

我在最初跟ダバ討論自己想做什麼樣的遊戲時，便說過「我想做一個腦袋轉得更快更聰明的人會獲勝的遊戲」。我想做的不是靠推理能力致勝的遊戲，而是能反映出各個玩家如何思考、以什麼為優先採取行動的遊戲。任務也採用分配制，如果分配得好，即使完全不推理也能拿到高分，因此我希望這個遊戲給玩家帶來的滿足感，在於觀察遊戲過程中每個玩家重視什麼、採取的行動產生了何種化學反應、最終又產生什麼樣的故事。這便是瘋狂山脈和核心思想。

因為對我來說，劇本殺的有趣之處並不在推理的部分，而是不同視角看到的東西都不一樣，追蹤的故事線也不相同，因此雖然是以同一個事件為主題，卻會產生各式各樣的故事，這種真實感才是讓我感到有趣的部分。我們花了很多心思在劇本殺的格式中表現這種趣味性，希望能做出跳脫劇本殺這個框架的作品。

接著想請教一下設計的部分。您的作品中，調查卡的配置方式就像一座山脈，不僅十分合理且非常有震撼力。請問您是如何想出這個點子的呢？

這種擺法是我想出來的。其實我在做設計時候，通常是先做一個大框框，決定要放進去多少東西。比如以本作來說，我希望在網路上播放遊戲的直播影片，所以最先決定的事情就是將玩家人數設定成5人。而在思考如何設定影片時，由於遊玩時間會拉得很長，因此決定分成前半段和後半段。然後因為自由抽卡和可以隨時密談的遊戲方式很難做成直播影片，所以將調查階段分成單人調查階段和密談調查階段，並分別設定了兩者的調查規則。接著，我開始思考調查次數應該設定成幾次比較好，覺得35張差不多，40張則太多了。那如果是35張的話，卡片該如何排列呢？因為此時已決定用山脈當遊戲盤的背景，所以用橫向排列不如用縱向排列，既然如此那乾脆就做成山形，然後以1000m為一個單位吧。於是，就決定把這35張牌排成這個形狀了。

如前可見，我會先決定最大的外框，再依序擺放需要丟進去的元素，一邊做減法一邊整合，確保盤面上的資訊不會太多也不會太少。

雖然這世上也有人可以用無中生有的方式創造東西，但多數情況下，創意都是在限制中誕生的。比如在設計話劇的舞台時，要思考的是當空間大小和動線確定後，如何在有限的範圍內讓客人看到最好的表演。書本的設計也是如此，設計的巧思是在我們思考讀者的視線會如何在有限的書頁上移動時中誕生的。而製作遊戲也是相同的道理。

在各種元素的易讀性、HO和卡片的易用性上，貴作的品質也是鶴立難群。尤其不同字體的運用在氣氛的營造上發揮了非常重要的作用。請問您認為理想的卡片和盤面應該具備哪些條件呢？

首先要做到的是替屬於不同角色的資訊分配不同顏色，讓玩家們光靠顏色就能大致知道這是關於誰的情報。從遊戲設計的角度來思考便會發現，光憑資訊是做不了遊戲的。雖然人們很容易以為只要有規則和資訊就能控制遊戲的進行，但有時遊戲的氛圍和視覺印象對場面主宰力更強。

比如在應該團結一致時使用能讓人想要團結起來的字體；在應該懷疑對方時，則使用能讓人想懷疑對方的字體。在希望玩家特別留意時，與其用文字標註「這是重要情報」，徒然增加資訊量，不如用字體來強調，或是加入能夠引導玩家視線的記號，透過視覺來吸引PL的注意力。

事實上，我甚至覺得瘋狂山脈的HO資訊量都還太多了。雖然我已經很留意下標題的方式和畫面元素的排列，但直到現在還是常常在反省有沒有進一步減少資訊量的空間。畢竟會玩這款遊戲的人不見得都是喜歡懸疑故事又愛讀書的人，文字量很多會讓人感覺門檻太高，一不小心視線就飄移到別的地方去。因為我非常能體會這種心情，所以很重視清晰直白的表現方式。

請問做完系列三部曲後重新回顧，有沒有什麼讓您感到遺憾的部分，或是成功的心得？若有的話請分享一下。

雖然你問我完結後的感想，但其實我並不覺得已經完結了呢。作品的確是已經做完了，也沒有打算再製作續集，不過這個項目仍會繼續下去。劇本殺和TRPG的本質是角色扮演遊戲，儘管現在因為網路的關係，跑團變得容易許多，但在原理上還是用非常原始的方式在玩遊戲，不論過了多久，或是玩家和遊玩的工具如何改變，作品本身也不太會腐朽退化。

不如說我覺得劇本殺是一種壽命很長的娛樂形式，不論任何時代都能樂在其中。克蘇魯神話本身就已經流行了將近100年，而借其元素創造的《瘋狂山脈》這個新故事，相信就算是10年後才玩到也不會喪失樂趣。既然如此，如何讓這個作品永遠有人玩，我認為這才是勝負的關鍵。

成功的定義也是，雖然我們內部的確有設定最終的銷量目標，但我想這個數字應該比大家想像的遠遠高出許多。因為我們在計畫中設定的不是短期營收，而是10年、20年內要賣出多少部。相對地，作為引導大家進來玩的第1部作品，就算免費送出去也無妨。

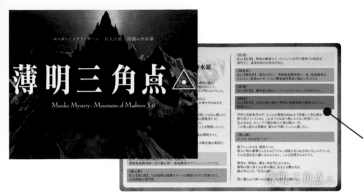

　　為了不讓作品從此陷入沉眠，我們會持續維護這個遊戲，如果遊玩環境發生變化，也會馬上配合重新製作，甚至也可能會在適當的時機從頭翻新實體版。因此對我來說，現在才走完目標的一半而已。例如雖然有很多玩家希望我們推出第3部的實體版，但因為目前在技術上還無法實現，所以我們決定暫時不出盒裝版，先推出線上公演版。包含諸如此類的商業模式在內，我們將繼續思考下一步的發展。

　　原來還沒有完結啊！真是不好意思。儘管考慮到電影將開始製作，未來您或許有一段時間很難從《瘋狂山脈》中抽身，但還是想請教一下，您目前是否有特別關注的題材，或是未來想發展或挑戰看看的事物嗎？

　　我創作的作品大多微妙地彼此相連，很多作品都有著隱藏設定，只要深入研究都能找出其中的連結。比如TRPG版《瘋狂山脈》跟劇本殺版《瘋狂山脈》是完全不一樣的故事，不論從哪個作品開始玩都沒關係，也不用擔心被劇透，但兩者的背後其實存在關聯。目前動畫電影是基於TRPG版製作，但這部電影其實也跟劇本殺版有著莫大的關聯，並刻意讓觀眾在看到某些橋段時會想起其他作品，創造「連結」。

　　尤其電影製作的週期很長，如果電影還沒完成遊戲就先被大家遺忘的話，那這部作品就死了。我很討厭作品被自己的怠慢而害死，所以經常為作品提供話題，持續嘗試讓作品不被大家遺忘。

　　我從未考慮成為劇本殺作家，也不打算成為TRPG作家；我原本就有在做卡牌遊戲，未來也想做做看電腦遊戲。我希望不被任何框架約束，跟各種不同事物建立連結。明明當初沒有出續作的計畫，劇本殺版的《瘋狂山脈》卻還是出了三部曲，也是因為我喜歡把事物連結在一起的緣故。

　　請問在這類背後藏有的共同主題或設定，或彼此之間存在連結的作品群中，是否有哪個對您影響特別深遠呢？

　　雖然有很多，不過其中最有名的應屬庵野秀明先生。他是我的偶像。還有一部在我就讀高中時流行的遊戲《高機動交響曲GPM》，也是用隱藏設定將多個作品的世界連結起來的設定，對我的影響很深。御宅們大都很喜歡這種隱藏設定，而最近這種作品也愈來愈多了呢。

　　儘管有些人會爭論「是否應該把作者和作品分開看待」，但我回顧我自己的創作後，我認為作者和作品是不可分的，也無法分開來思考。雖然作者在創作不同作品時的價值觀和思維可能會改變，表現方式也不同，但作品始終誕生自同一位作者的感性和個性，歸根究柢始終有一個人存在，就算不刻意尋找，作品依然會反映出作者的人生，並被作者的人生連結起來⋯⋯我很喜歡也立志以這種日本式的創作哲學為目標。

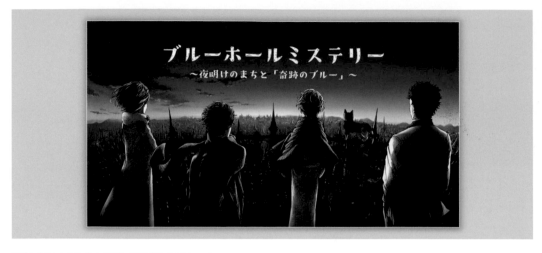

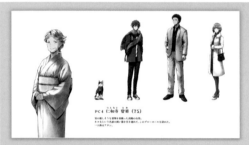

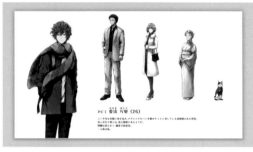

▲CCFOLIA房間

SCENARIO

TITLE ➡ 《ブルーホールミステリー～夜明けのまちと「奇跡のブルー」～》
（暫譯：藍廳之謎～黎明之城與「奇蹟之藍」～）

劇本：いとはき／設計：サトウテン／推理構成、監修：ユート／製作、企劃：真形隆之

名為「藍廳」的世界東方的黎明之城。從外部世界造訪的4人1貓的旅行者，聽說此地特有資源「藍」中的「奇蹟之藍」，能引發改變命運的奇蹟──。本作是跟插畫家サトウテン的《架空旅行記「BLUEHALL 穿越黎明之城」》連動而誕生的。以「藍廳」的世界觀為基礎，「黎明」為主題，在繪有美麗彩圖和惹人憐愛角色們的盤面上推展故事。

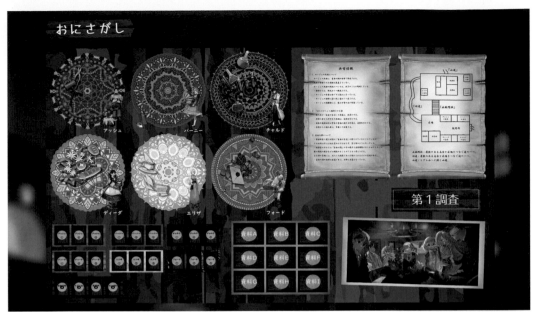

▲CCFOLIA房間

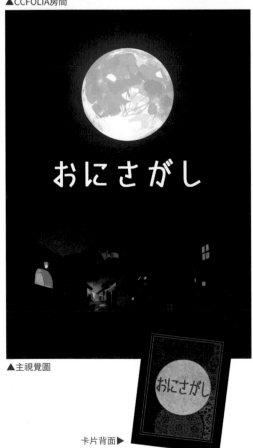

▲主視覺圖

卡片背面▶

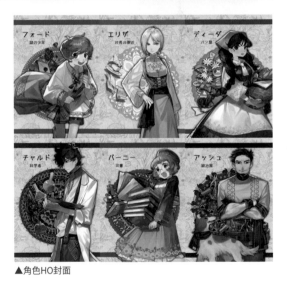

▲角色HO封面

◆ SCENARIO ◆

TITLE ➡ 《おにさがし》（暫譯：抓鬼）

劇本：いとはき／設計：夏子

這裡是哈雷路村。儘管人口很少，但村民們互信互賴。然而30年前，和平的村莊卻發生了事件，使村人互相猜忌，建立通過議論制裁罪犯的「抓鬼」制度。時光荏苒，在某個滿月之夜，哈雷路村的村長神祕猝死。為了找出真相，村長的兒子雷德召集了嫌疑最大的6人——。以「滿月之夜」為主題，並使用圓月的圖案貫串整個遊戲，每名角色都擁有一個類似曼荼羅的專屬徽紋，不但易於分辨，設計上也具有統一感。

163

いとはき (Itohaki)

いとはき是位擅長用細膩的文字描寫動人故事的作家。在因謀殺推理遊戲《エイダ》（暫譯：艾達）一躍成名後，他不負眾望持續推出許多優秀的作品，擄獲眾多粉絲的心。此外他還領導著遊戲盤的設計、GM指南的編輯設計以及影像演出等專業分工的製作團隊與線上公演團隊，可說是新世代的商業作家。

請分享一下您開始製作謀殺推理遊戲的動機、契機和原委。

我的第1部謀殺推理遊戲，就是我生涯的第3部商業作品《おにさがし》，但這原本其實是我專門寫給親友們一起玩的5人用劇本，而且是在只玩過1、2部謀殺推理遊戲的狀態下試做出來的作品。結果大家玩了都很喜歡，於是我便燃起了鬥志，決定認真投入製作。

後來我聯繫了某間專賣劇本殺遊戲的店，請他們試玩《おにさがし》。雖然對方試玩之後認為這部作品應該有商業化的潛力，但在玩過其他很多劇本殺作品後，我發現自己的作品還很稚嫩，推理線也還存在漏洞，感覺不能就這樣直接推出。最後，只沿用了初版的世界觀部分，然後增加了1名角色，將《おにさがし》的故事重寫成跟原本完全不一樣的6人用劇本，而這便是現在商業化的版本。

很多創作者都是從給親友用的作品開始做呢。請分享一下令您決定成為職業作家的作品，或是促成目前製作方向的事件。

我想影響最大的應該是《エイダ》爆紅這件事吧。當初令我萌生成為商業作家這個想法的作品就是《エイダ》。畢竟專門做給身邊親友玩的劇本，其他人是否也會覺得好玩，這件事充滿了不確定性。因為自己能做到的事和想傳達的東西究竟能不能被完全不認識自己的陌生人認同，在實際把作品推到市場前，誰也無從得知答案。必須先觀察自己擅長的東西跟市場重視的價值是否契合。

所以，我決定先採取免費／線上／無GM這種最容易吸引人遊玩的形式，將自己能做到的2個極端推向市場，也就是推理導向強的《マーダーミステリーゲーム》（暫譯：謀殺推理遊戲）和劇情導向強的《エイダ》這2部作品。如果這2部作品任何一部紅了的話，就代表我有能力成為作家——結果《エイダ》的熱度超過了我的預期。

《エイダ》不僅是非常適合推薦給新手的王道奇幻故事，同時也是一部令人印象深刻的作品。請問您認為這部作品能被人們長久喜愛的關鍵是什麼呢？

對於這個問題，我自己也做過很多分析，但至今還是沒有確切的答案。不過，我認為其中一個關鍵，應該是因為當時的劇本殺遊戲有種「劇本殺就是這樣」的固定套路吧。

雖然現在劇本殺作品的玩法非常多元，但在當時，市面上多數作品的故事發展都在某種程度上依循著固定的套路，而我想做的是一個與眾不同的遊戲，最後的成果就是《エイダ》。我想可能是這點正好符合當時玩家們的需求，才讓這個劇本脫穎而出，被大家廣為認識。

至於內容以外的部分，我認為直播主的影響也很大。對於那些自己不玩謀殺推理遊戲，但喜歡觀看別人遊玩過程的人來說，我猜《エイダ》的劇本可能比較容易理解，同時也更容易在腦中想像出畫面吧。

雖然這只是我個人的猜想，但我認為多數觀眾想看的不是劇本殺的內容本身，而是想看直播主們在劇本殺中扮演角色、熱鬧喧騰的場面，因此角色容易代入和有明確高潮的劇本，就更容易被直播主們選上。

因為會劇透的緣故，人們很少會在公共場合討論對劇本殺遊戲的感想。請問除了收看直播影片外，作者該如何了解人們實際上是如何遊玩和評價自己的遊戲的呢？

有些有志人士會調查和統計各家劇本的人氣，並製作人氣排行。只要看看這類排名，應該就能大致掌握自己作品所處的位置。此外，網路上也有很多人用fusetter這種可以替推文加上遮字板的功能分享TRPG和劇本殺的感想，因此我也時常到這些地方觀看人們的感想。

由於劇本殺比較容易出現同一場遊戲有的人樂在其

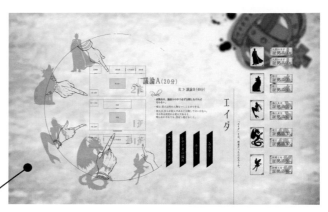

劇本殺《エイダ》中的CCFOLIA房間。遊戲的盤面乍看之下簡潔單調，但針對每個場景都各別精心設計了許許多多的機關和演出，為炒熱網團氣氛下足了工夫。

中，有的人卻享受不到什麼樂趣，或是職務分配讓人感到不公平的情形，因此我在製作《エイダ》，花了不少工夫確保全員都有一定的遊戲體驗，並能提升滿足感。如此一來，玩家們在玩過遊戲後就有更多感想可以抒發，而作者也更容易在網路上觀察作品的風評。

▎《エイダ》是先推出免費的網頁版，後來才發行付費的CCFOLIA和Udonarium版。3個版本雖然世界觀一致，卻分別提供了不同的體驗，但又不至於使另一方相形失色。請問付費版的遊戲盤是如何訂製出來的呢？

　　《エイダ》的Udonarium版是すけるとん設計的，而CCFOLIA版是由かを設計，2種版本其實原本都是粉絲製作的作品，並非由我主動發包，而是熱心的粉絲們先做出了許多作品後，再被官方採用的形式。雖然《エイダ》的網頁版沒有GM也能玩，但我得知不少玩家想自己當GM，給其他人提供更好的體驗，因此才又推出了Udonarium版和CCFOLIA版。如果能提供這些玩家一個用心設計過的盤面，不僅可讓他們追求的體驗更為普及，也能替未來的作品帶來收益。實際上，《エイダ》的官方網站也是粉絲們幫忙架設後轉讓給我的。

　　由我主動將遊戲盤外包給他人訂製的，則是《おにさがし》、《マーダーミステリーゲーム》、《ブルーホールミステリー》這3部作品。

▎《ブルーホールミステリー》是透過群眾募資實現的多部曲劇本殺企劃，請問這個項目的地位跟其他原創作品有何不同嗎？

　　在所有作品中，只有《ブルーホールミステリー》不是由我的製作團隊Hand Knitting，而是跟其他成員一起製

作的。本作的製作團隊共有4人，其中一人來自UZU，負責App的實作，另一人負責整體的監製，還有一人負責推理的部分（我把推理和故事拆分開來），採用專業分工制。起初故事和劇本由我負責，推理的部分由ユート擔綱，但實際開始製作後，我跟ユート為了推理面和故事面的調整發生了一些摩擦，不得不互相討論具體的內容。

　　《ブルーホールミステリー》這個劇本是先有插畫家サトウテン創作的《架空旅行記》這個作品，然後再借用其中的「藍廳（ブルーホール）」這個世界觀，將故事設定在該世界觀的某條時間軸上。當中我請了サトウテン替本作畫了幾張全新插圖，也借用了幾張「夜明けのまち」中原本就有的插圖。同時為了確保世界觀和劇本內容跟原作沒有衝突，我也頻繁地發信請サトウテン檢查確認。因為原作《架空旅行記》的粉絲很多，所以我在製作時很小心地避免胡亂更動原作設定。

　　其中跟平時不一樣、最難處理的地方，就是不得不使用已經存在的地名這件事，為了防止玩家記地名記得太辛苦，我只挑了幾個容易記憶的地名，並讓它們重複在故事中出現。

　　所幸這些地點在設計上都已經存在明確的視覺形象和語言描述，一眼就能知道它們長什麼樣子、是什麼樣的地方，所以我只需要把它們當作想像的起點，一邊引用旅行記的內容，一邊生出各種具體的設定即可。

您自己平時經營著名為Hand Knitting的團隊，但也持續募集其他的合作者。請問您認為什麼樣的製作團隊或合作體制最理想呢？

比如《日陰草の住む屋敷》（暫譯：日陰草叢生的大宅）這部作品，團隊內是由一個人負責製作盤面，我負責推理和故事，另一個人負責增刪、校對和製作GM指南，分工非常流暢。

不過理想上，我覺得應該再加入一位專門負責寫劇本的編劇更好。像現在這樣全部一個人執筆，劇本的製作會非常花時間，也容易出現瓶頸，所以我一直想要解決這問題。但對於編劇這工作，不實際寫寫看的話就沒法知道對方的才能，而已經有作品的人大多都有自己的項目要做，沒辦法挖過來，真的很難找到合適的人才。因此我眼下的課題就是設法增加能一起寫劇本的夥伴。

因此雖然不是主要動機，但我正規畫舉辦一個讓報名者在半年時間內各自寫一部劇本的線上活動「S-Knit」。我希望募集有志成為作家的人們，共同聚在一起創作各自的劇本，製造一個平時難得的交流意見和幫助彼此突破寫作瓶頸的機會。如果能遇到有能力製作優秀作品的人，或願意幫忙的人的話，雖然這是完全自願的，但我希望能邀請他們加入團隊。這個活動是完全免費的，同時兼有招攬人才、交流心得以及支援創作的性質。

請問在推出這麼多作品後，您認為身為一名作家應該強化哪些能力，才能做出有趣的作品？

若做市場分析，你會發現有些玩家重視推理，有些人重視故事，有些人兩邊都很重視，存在不同的客群。在創作劇本時，如果能想清楚自己的作品是為哪種族群而寫的話，會更容易吸引到目標的客群。

當然，你不需要做出能感動所有人的作品或令所有人都驚嘆的本格推理作品，重要的是市場上有沒有能被你的技能打動的客群，以及在製作時是否有想好如何讓自己擅長的部分被喜歡這些部分的人看見。現在到處都是「玩過500部作品」或「玩過600部作品」的人，所以市場上的劇本殺遊戲應該至少有這數字的2倍以上。如果你能充分發揮自己的特色，令自己的作品從中脫穎而出，應該就能得到一定的好評。

我之所以把作品的重心放在故事上，也是因為故事這種東西比較不容易跟別人一樣。我在創作時會設法在故事體驗上做出差異，避免太過依賴遊戲的機制和玩法，讓作品具有獨屬於它自己的優點。

請問您如何看待劇本殺這個圈子的未來？作為一位創作者，請問您今後的發展目標是什麼，有什麼想挑戰的事物嗎？

對於劇本殺這領域，我希望從《タミステ》（暫譯：塔米斯式）開始，定期推出網路公演，採分散營利的形式。如果能進一步開拓只有網團才能實現的體驗就好了呢。

不過，因為我只是想要創作劇本而已，所以並不執著於劇本殺這種形式。比如在Emo-klore TRPG方面，我推出了跟《コイントス》（暫譯：擲銅板）和《エイダ》的世界相連的《リスピア》（暫譯：利斯皮亞）這部作品，而其他作品也有創作續篇的構想。至於新的挑戰部分，我有在考慮進軍敘事遊戲（譯注：劇本殺進入日本後獨自發展出的新桌遊類，可理解成「排除追凶和解謎元素，純粹體驗故事的劇本殺」）的領域，創作原創的故事體驗。

我很希望創造出能影響他人人生的作品。當我被某個事物感動時，我的內心會大受震撼，並在人生的某些時刻回想起它們，甚至改變行動方針。不論是以什麼形式都沒關係，我希望我寫的故事也能有同樣的影響力。

▼Emo-klore TRPG《リスピア》–標題視覺圖

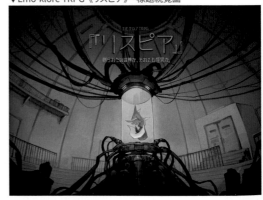

劇本設計實例

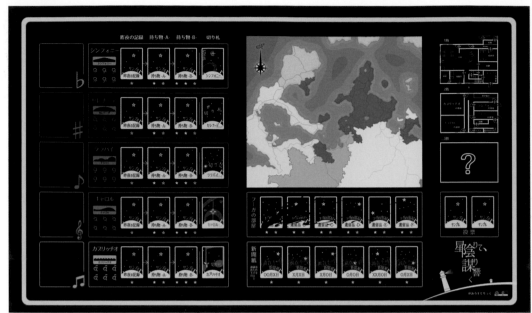

▲CCFOLIA房間（樣品）

▲結局卡

▲調查點、指示物、卡片（樣品）

✦ SCENARIO ✦

TITLE ••▶ 《星陰りて、謀り響く》（暫譯：星蔭底下・陰謀蠢動）　劇本：あろすてりっく／設計：あろすてりっく

在世界的夾縫，人們謠傳有個相信陰謀論的祕密社團「夏音」。這個社團的領導人胡佳遭人殺害。嫌犯共有5人。他們是為了
實行燈塔爆破計畫而被召集，備受信賴的夏音成員──。調查使用的指示物基於通用化設計，除了顏色不同外，形狀也各不
相同，易於辨識卻又設計得相當有美感。由於本作的發行基於創用CC授權，因此作品中使用的字型和工具都有明確的著作權
標示。卡片上設計有各種星座，結局後還能欣賞背後的製作祕辛。

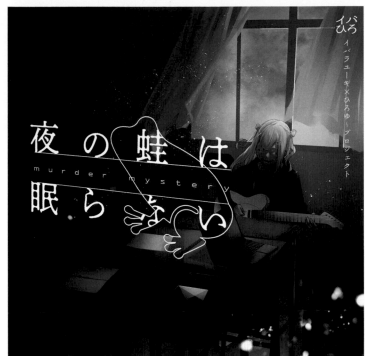

TITLE ➡ 《夜の蛙は眠らない》（暫譯：夜蛙不眠）

劇本：イバラユーギ（NAGAKUTSU）／插圖：衿崎、狐白燈、てんみやきよ／設計：めめこ、おれんじ／企劃：ひろゆ～

講述一群迷上創造的少年們揮灑青春的謀殺推理遊戲。是個無論是否有過這樣的學生時代的人都會感到懷舊的劇本。劇中登場的4位少年和NPC都十分可愛，不可不看。相信跑完此劇本的玩家們在遊戲結束後都會愛上這些角色，感覺自己的青春時代彷彿又多了一個回憶。

◀ 主視覺圖

TITLE ➡ 《ゆっくりと苦しみをもって》（暫譯：緩緩懷抱痛苦）

劇本：イバラユーギ（NAGAKUTSU）／插圖：衿崎／設計：めめこ、おれんじ／企劃：ひろゆ～

雖然是線上專用的謀殺推理遊戲，卻很稀罕地禁止玩家記筆記。背後的理由或許是希望玩家在享受到推理和策略的樂趣的同時，也能如作品標語「讓你看見廣大景象的謀殺推理劇」所述，看見只屬於自己的景色吧。除了記載在各角色HO中的想法和心境外，也希望玩家能關注眼前的美麗插畫。

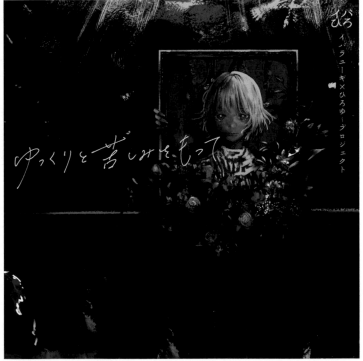

▲ 主視覺圖

▲主視覺圖

TITLE ➡ 《RPGの掟》 （暫譯：RPG的鐵律）

製作：ごまいぬ／插圖、設計：ごまいぬ

在漫長旅行的最後，勇者們漂亮地打敗了魔王。世界將從此迎來和平……就在人們這麼以為時，卻有人發現了勇者的屍體。本作的設計是以「懷舊風遊戲」為主題，CCFOLIA的盤面就像8bit時代RPG的點陣圖，主視覺圖也模仿了古老RPG說明書上的角色插圖。有如舊時代RPG般的設計風格完美體現在作品標題上，但「RPG的鐵律」究竟是指什麼呢？請各位在享受故事的同時務必也細心品味RPG的世界。

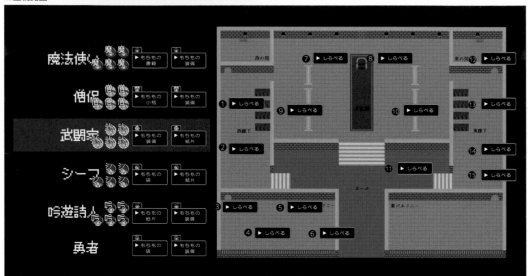

▲CCFOLIA房間

▲Trailer影片

170

▲盒裝版-封面

▲《アスタリウム》HO、卡片、token等

▲《アスタリウム》封底

TITLE ➡ 《アスタリウム》（ASTERIUM）

劇本：Paragene（TOXY GAMES）／插圖：Otama

2154年，人類發現能保護人體不受有害宇宙射線傷害的金屬「Asterium」。此後宇宙開發的速度大幅提升，一部分的富裕階層開始移民到太空。某天，太空旅館「極樂世界」的4名工作人員和2名房客，在旅館的室內游泳池發現了2具屍體——盒裝版包裝上畫著等於本作遊玩人數的6個身穿太空服的人，展現出宇宙的美麗、飄浮感以及不安。本作是「SCI-FI MURDER MYSTERY」系列的第2部作品，整系列的美術設計都使用了相同的筆觸和風格。

TITLE ➡ 《カサンドラ・エクスペリ》
（CASSANDRA EXPERI）

劇本：Paragene（TOXY GAMES）／插圖：Otama

「SCI-FI MURDER MYSTERY」系列的第3部作品。某天，天災預測AI「卡桑德拉」發出預言：未來3小時內將會發生謀殺案。能讓玩家體驗到自己可能將要成為殺人犯的緊張感，全新體驗的謀殺推理遊戲。本作的主題是「預言」，因此參考了中世紀宗教繪畫的構圖，但又融入了各種繪畫和科幻電影的氛圍，混合多個不同時代的元素，避免過度限制玩家的想像。

▲盒裝版–封面

▲HO、劇本、卡片、杯墊

▲HO

✦ SCENARIO ✦

TITLE ➡ 《猟奇はカクテルに滲む》（暫譯：怪奇滲入雞尾酒中）

劇本：JUNYA YAMAMOTO／插圖：小尾洋平（オビワン）／設計：小尾洋平（オビワン）／PRODUCED BY THE NAZO STORE

帶有解謎元素的謀殺推理遊戲——AND SCREAM系列第1部。玩家將扮演來到某間燈光昏暗的酒吧的客人，跟另外4個一同來喝酒的夥伴，體驗人生第一次的謀殺推理遊戲——這便是本作的故事。本作的情境刻意設計成第1次玩劇本殺的人也能自然融入故事。美術方面，整體採用了具有復古感的設計，用黑暗的配色輔以鮮豔的粉紅，營造出酒吧時髦的氣氛。

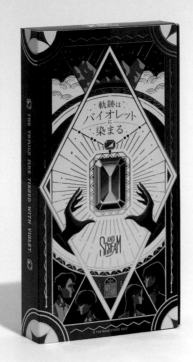

▲盒裝版−封面

▲HO、劇本

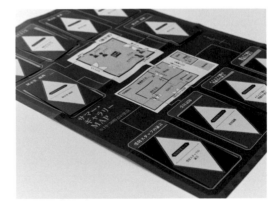

▲卡片盤、卡片

┃ ✦ SCENARIO ✦ ┃━━━━━━━━━━━━━━━━━━━━━━━━━━━━━━

<u>TITLE</u> ➡ 《軌跡はバイオレットに染まる》（暫譯：軌跡染上紫色）

劇本：JUNYA YAMAMOTO／插圖：小尾洋平（オビワン）／設計：小尾洋平（オビワン）／導演：あん、K／PRODUCED BY THE NAZO STORE

帶有解謎元素的謀殺推理遊戲──AND SCREAM系列第2部。內容圍繞著3起發生在山中小城的事件，講述了一條從過去聯繫到未來的軌跡，與某件首飾在密室中消失的謎團交織而成的故事。本作是4人用的謀殺推理遊戲，但玩法是分成2人一組，先各自解開不同的謎團後，再全員一同解開最終謎團的特殊設計。包裝盒刻意減少了用色數，做出復古的感覺，同時箔印的格線裝飾畫面主題的首飾，表現出高級感。每個角色的HO都放在獨立包裝中，並內附擺放卡片的盤面，確保玩家從打開包裝的那一刻起就知道怎麼玩。

▲盒裝版-封面

▲包裝、規則書

▲HO、卡片、資料

TITLE ➠ オートマチックミステリー《エミリーは羊よりも賢い》（暫譯：自動化懸疑劇 艾蜜莉比綿羊更聰明）

劇本：田中佳祐／遊戲系統：新澤大樹／設計：中村圭佑

透過交談來推動故事的「自動化懸疑遊戲」。10年前，玩家們曾為一位名為阿爾弗雷德的新聞記者擔任口譯，而那位記者如今改行成為作家，並即將帶妻子伊芙琳和女兒艾蜜莉久違地造訪日本。長期跟阿爾弗雷德保持書信往來的玩家們約好與他一同聚餐，但沒過多久，他的妻子伊芙琳就發來一通緊急電報。電報的內容是「他們兩人失蹤了 請幫幫我」──。包裝內附了地圖、新聞剪報、關鍵字卡片，遊戲的進行方式是設法讓對方說出關鍵字，並通過解讀地圖和新聞剪報，一點一點收集故事的拼圖。包裝盒的設計有如阿爾弗雷德回國後寄來的信，相當洗鍊。雖然是推理遊戲，但為了讓玩家體驗到拼圖解謎的樂趣，包裝上使用了類似符號的圖案，並印上藍色的箔印。是不論是喜歡懸疑故事的人，還是喜歡縝密推理的人都能樂在其中的2人用交談式推理遊戲。

▲盒裝版−封面

▲包裝、規則書

▲HO、卡片、地圖

TITLE ➡ メタフィクションマーダーミステ
リー《Motel Nobody》
（暫譯：後設虛構謀殺推理劇 Motel Nobody）

劇本：田中佳祐／設計：金浜玲奈

各懷心思的5人到了一間沒人找得到，也無人知悉，沒有任
何房客的汽車旅館。用美國老電影作為包裝設計，並透過像
是惡作劇塗鴉般的刪除線，以及有如犯罪預告般凌亂破碎
的文字，表現出參加者們在汽車旅館中被捲入奇怪遊戲的狀
態。本作的遊戲體驗充分利用了實體紙本遊戲的特點。

▲規則書內頁

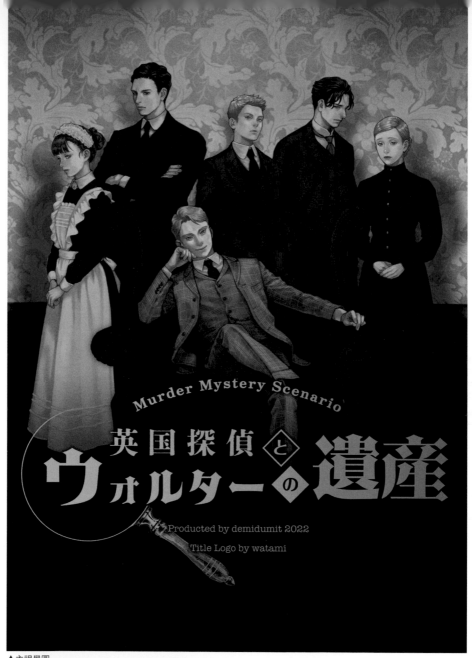

▲主視覺圖

TITLE ➡ 《英国探偵とウォルターの遺産》（暫譯：英國偵探與華特的遺產）

劇本：demi（demidunit）／插圖：demi（demidunit）／標題logo：わたみ

圍繞著英國貴族華特的死亡之謎與其巨大遺產的遺產繼承推理故事。主視覺圖的靈感來自偵探電影海報，構圖為「豪華椅子上的偵探」與「背後的嫌犯們」。為了讓簡稱「華特的遺產」能在SNS上傳播，logo也凸顯了「華特」和「遺產」。角色服裝類似19世紀末的英國服飾，但髮型融入了現代元素。背景壁紙是改自威廉·摩瑞斯設計的圖案。為表現出西洋古風感，服裝和背景彩度較低，且整體色調偏黃。因為是長達6小時的長篇劇本殺，故附了練習用的CCFOLIA盤面以便確實理解規則。

Murder Mystery Scenario

英国探偵とウォルターの遺産

英国探偵とウォルターの遺産
練習場

進行表	
システム説明	30分
HO確認	任意
導入	10分
推理発表・投票	約30分
エンディング	15分

物証カード

広間 1	広間 2	広間 3
広間 4	広間 5	広間 6
広間 7	広間 8	広間 9

公開情報 1　SP 1

証言カード

警官A 1	警官A 2	警官A 3
警官B 1	警官B 2	警官B 3
警官C	警官D	警官E

追加調査 1　追加調査 2　追加調査 3

メイド　イヴ・ザリンジャー　EX 1 / EX 2

洗濯婦　ナンシー・コール　EX 1 / EX 2

弟　ニコラス・ブラックウェル　EX 1 EX 2

自称息子　ケビン・フォスター　EX 1 EX 2

主治医　ノーマン・ブラックウェル　EX 1 EX 2

探偵　アーサー・ナイトレイ　探偵 第1ピリオド　EX 1 EX 2

▲練習用CCFOLIA房間

物証カード　車掌の荷物3
白手袋

上等な白の手袋。
車掌が今着用しているものと全く同じだが、
左手の親指の腹のところにだけ
薄い炭の汚れがついている。
袖口に鉄道会社の社名が刺繍されている。

※内容は架空のものです。

追加調査：4

▲卡片設計（様品）

探偵
第1ピリオド

▲角色設計原畫

▲角色頭像

▲主視覺圖

SCENARIO

TITLE ➡ 《あの日のあなたと祝
杯を》（暫譯：敬那一天的你）

劇本、製作：上星／插圖、設計：山口介／特別感
謝：みらい、用「#マダミス慟哭」為我們加油的人們

鎮上最有錢的富翁發現了一名喪失記憶
的小女孩，在報上刊登了尋人啟事後，
有5人出面自稱是女孩的父母。其中一
位是有名的天才博士。富翁讓所有人集
合到博士的研究所，而在開始尋親前發
現了博士的屍體——。主視覺圖暗示追
查博士死亡真相與搶奪女孩的監護權並
行，採深褐系配色避免破壞嚴肅的世界
觀。同時，畫面以俯視女孩的視角，配
合標題尺寸和失焦特效，表現內心的動
搖和深度。由照片生成的線繪插畫卡片
以及將可遊玩角色放在畫框中等，都散
發著歐洲懸疑小說的氣氛，是兼顧了裝
飾性和可辨識性的用心設計。

▲卡片背面

▲角色卡

▲角色待機處

▲Udonarium房間

▲主視覺圖

◆ SCENARIO ◆

TITLE ➡ 《この慟哭は届かない》
（暫譯：這份慟哭無法傳達給你）

劇本、製作：上星／插圖、設計：山口介／特
別感謝：yoshi-p、みらい、カルペン晴子

在遠離人跡的深山中有間機器人研究所，
那裡住著一位博士跟5具機器人。然而就
在某個夜晚，博士的遺體被人發現。嫌犯
是剩下的5具機器人。殺死博士的「殺人
機器」就藏在其中──。本故事的角色都
是金屬機器人，但顏色、裝飾、造型都充
滿個性，十分可愛。主視覺圖的氛圍嚴肅
而荒廢，具有暗示了本作的世界觀、提高
故事沉浸感以及導引開場的作用。Logo
強調了「慟哭」兩字，即便是不知道「慟
哭」的意思，也能從文字上割痕感受到被
撕裂般的痛苦和激昂。「這個慟哭」究竟
是誰的慟哭呢？請務必自己遊玩，親眼確
認。

▲角色卡

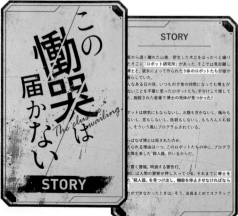

▲故事卡

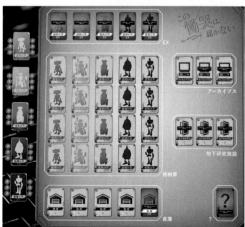

▲Udonarium房間

▲《荒廃のマリス》盒裝版–封面

TITLE ➠《荒廃のマリス》（暫譯：荒廢的馬利斯）

劇本：イバラユーギ（NAGAKUTSU）／插圖：衿崎／設計：おれんじ

主視覺圖表現出跟同系列作品《星空のマリス》形成明顯對
比的世界觀。荒廢的地表世界，跟美麗的地底世界。《荒廃
のマリス》講述的是在被紫色霧靄覆蓋的天空下，被留在地
面上的人類們的物語。故事主題是〈無知的罪惡〉——「不
要停止，燃燒你的好奇心、探求心、還有上進心吧。」持續
探索知識的角色們將彼此辯論、爭吵，最後一起做出結論。
玩家可在此劇本中享受到思考的樂趣。角色卡等道具的設計
也跟《星空のマリス》形成對比。

▼《星空のマリス》Trailer

TITLE ➠《星空のマリス》（暫譯：星空的馬利斯）

劇本：イバラユーギ（NAGAKUTSU）／插圖：衿崎／設計：おれんじ

主視覺圖表現出跟同系列作品《荒廃のマリス》形成明顯對
比的世界觀。《星空のマリス》是逃到地底苟延殘喘的人類
們的故事。為凸顯兩作的對比，同時也是作為本作象徵的巨
大高塔與點綴著畫面的星空令人印象深刻。本作的主題是
〈知識的罪惡〉——「人因知曉而憎恨，因知曉而爭鬥，因知
曉而殺戮，因知曉而毀滅。決不可忘記，不，是決不可回憶
起這個教訓，無知地活下去吧。」被教育知識就是罪惡的角
色們，無所事事地在這個奇幻風格的世界中生活。此劇本如
繪本般獨具特色的世界觀也表現在角色卡等道具的設計上。

▲《荒廃のマリス》盒裝版–HO

よく遊びに来る少女　パン屋の息子　道具屋の看板娘　太陽屋　太陽屋の弟子　星空屋の弟子　ミスタの妹
パティ　グラ　アルテ　ヘリオス　サン　ミスタ　スタリー

▲《星空のマリス》角色設計

▶《幻想のマリス》Trailer

幻想
の
マリス

⚜ SCENARIO ⚜

TITLE ➡ **《幻想のマリス》**（暫譯：幻想的馬利斯）

劇本：イバラユーギ（NAGAKUTSU）／插圖：衿崎／設計：おれんじ

在同系列《星空のマリス》和《荒廃のマリス》發行後製作的馬利斯系列的前日談劇本。白色的牆壁和天花板、長長的走廊、透明的玻璃、身穿白衣的大人們與他們冰冷的視線、毫無溫度的房間、四張床，以及馬利斯醫生。對這群孩子來說，這就是世界的全部──本作是為了替在實體店面公演的前兩作宣傳的免費線上作品，由於不需要GM，因此初學者也能輕鬆上手。主視覺圖以醫院為形象，在表現閉塞感的同時，也繼承了馬利斯系列的美麗意象。

謀殺推理遊戲的設計

東販出版　定價590元

❦ 結語

　　TRPG和謀殺推理遊戲的關鍵都在於玩家的想像力和溝通能力。在新冠疫情期間，我們密集體驗了網路跑團，並從設計的角度探討了劇本中的視覺元素如何影響人們的行為和體驗。這便是本書的開端。

　　在這段時間裡，我們遇到了許多才華橫溢的創作者，並與他們一起度過了愉快而充實的時光。我想許多人都有過類似的經歷。大家不分創作者和玩家的身分，一同遊玩、一同編織故事，並接觸到作品背後的思想和創意，從中獲得了各式各樣的見解。

　　我們無論在任何情況下，都能沉浸於新故事和未知的世界中，這正是設計的力量所創造的魔法。我們希望這些創造力能豐富人們的心靈，創造出新的溝通空間。

　　在本書的創作過程中，我們再次得到了許多作品的設計師和創作者的幫助。我們不僅從他們的熱情和激情中學到了很多東西，還有一些人主動參與了這項企劃，讓我們感到無比安心。趁此機會想向所有提供協助的夥伴表達感謝之意。當然，由於篇幅的限制本書無法介紹所有作品，但在此我想特別強調，除了本書提到的作品外，還有無數令我們大受感動的作品。

　　最後想感謝所有購買本書的讀者。如果本書能為您帶來一些新的發現和樂趣，我們將不勝榮幸。

BNN編輯部

日文版 Staff

企 劃・製 作	BNN編輯部
書 籍 設 計	倉持美紀
排 版	平野雅彦
攝 影	水野聖二
編 輯	石井早耶香、山本佳代子
編 輯 協 力	須鼻美緒
執 筆 協 力	Montro（p124-135）

TRPG遊戲設計

2024 年 8 月 1 日初版第一刷發行

編 著	BNN 編輯部
譯 者	陳識中
副 主 編	劉皓如
發 行 人	若森稔雄
發 行 所	台灣東販股份有限公司
	＜地址＞台北市南京東路 4 段 130 號 2F-1
	＜電話＞ (02)2577-8878
	＜傳真＞ (02)2577-8896
	＜網址＞ https://www.tohan.com.tw
法 律 顧 問	蕭雄淋律師
總 經 銷	聯合發行股份有限公司
	＜電話＞ (02)2917-8022

TRPG のデザイン ©2023 BNN, Inc.
Originally published in Japan in 2023 by BNN, Inc.
Complex Chinese translation rights arranged through Japan UNI Agency, Inc.

國家圖書館出版品預行編目 (CIP) 資料

TRPG 遊戲設計 /BNN 編輯部編著；陳識中譯 . -- 初版 . -- 臺北市：臺灣東販股份有限公司，2024.08
184 面；17.1 22.8 公分　譯自：TRPG のデザイン　ISBN 978-626-379-469-6(平裝)
1.CST: 桌遊 2.CST: 設計　995　113008403